散步中的 台灣建築再發現

跟著名家尋旅 30 座經典當代前衛建築

謝宗哲　著

前言與導讀——疫情蔓延下的困境與轉機

本島／自身近旁與周圍之建築的探訪

從 2020 年的舊曆新年以來，疫情期間的百無聊賴，「散步」成了我生活中的嶄新日常。每天的行走成了一種轉換、一份嶄新的召喚。讓我得以在一段長時間內，佇留在傾聽和思索的狀態。於是，我趁著這個行板的節奏，採取有別於過去因著匆促與慌亂的步伐下的巡覽，以刻意的「慢」，重新地來觀看、凝視那些一直陪伴在我們身邊的建築——無論是從遙遠的過去就已經座落在城市中的經典、近年來所落成的當代，抑或是正持續進行中的前衛。

我決定在這「生活已無法在他方，只能回到身旁」的困頓與沉潛（中場休息？），在必須保持距離、緩慢呼吸、小心翼翼的處境下，展開一場全然重新的探索。這讓我意外地能夠與自身的日常有了更為親暱的交往，也在某種純粹的喜悅下得著滿足。而這本書或許可以視為這場「回望自身、重新發現」之軌跡的紀錄，以及準備開啟全新旅程之前的醞釀與準備。

本書設定以及內容書寫方式

這本書的寫作期間其實相當漫長。約莫是我從 2020 年底接獲台灣當代建築評論家／建築行旅達人丁榮生先生的邀請，正式開始幾場從高雄、屏東、台南嘉義之當代建築旅行的導覽後，有了一些基本積累後開始。原本行板的節奏卻因中途被找去協助 2022 台南建築三年展的策展工作而不得不中斷，一整個變成了慢板，直拖到疫情逐漸解封的 2023 年才告一段落。

另外，值得一提的是，寫作過程中曾受到幾個觸動，包括日劇《在名建築中吃午餐》令人耳目一新的設定、《短即正義》這本日文書的震撼性啟發等等，都帶給我在進行本書內容構成上的極大影響。最關鍵性的部分可能是在這個因著數位資訊透過智慧型手機所產生的「略讀時代」裡，如何讓本讀物能夠有效傳遞訊息所做的攻略。於是，在將讀者設定為「對建築感興趣的普羅大眾」的前提下，我採取以下寫作策略：

1. 不以建築學者的立場做專業性的長篇論述與評斷，而是以相對大量的建築寫真來做圖像式的敘事，增加讀者對於建築的臨場感，進而觸發其前往現場一探究竟的渴望。

2. 積極地以「catch phrase（吸引人的片語）」來錨定建築案例的印象。把必要的關鍵字與敘事快速地烙印在讀者的視覺印象上以發出閱讀的邀請。然後再盡可能地節制字數來談我個人的觀點，並搭配上原作者或名家的說法以進行輔助。

3. 最後搭配上「名建築周邊要注意」的實用資訊，期待帶給讀者身心靈上的充分滿足感。

在這個資訊無時無刻地像洪水審判般地將人吞噬掉，且所有人隨時都處於某種資訊過度飽和的年代裡，似乎唯有夠短的文字才是可以在瞬間進入腦海裡的福音與箴言，方是符合時代精神與真實狀態之需要的「正義」。長篇大論式的專業建築書寫就留給更高端的先進及前輩學者們了，本書期許能以類似節奏明快、旋律清晰而有滲透力的詠嘆調，帶給讀者們在生活片刻中的停歇與喘息之際為心裡帶來一些觸動，並在造訪建築時洋溢一份微小而確實的幸福。

CONTENTS

雙北—台灣首都圈建築雙城記

淡江教會（淡海文教中心）

富富話合

台北表演藝術中心

Taipei & New Taipei

第一座全以清水混凝土構成的超高層教會建築

淡江教會（淡海文教中心）

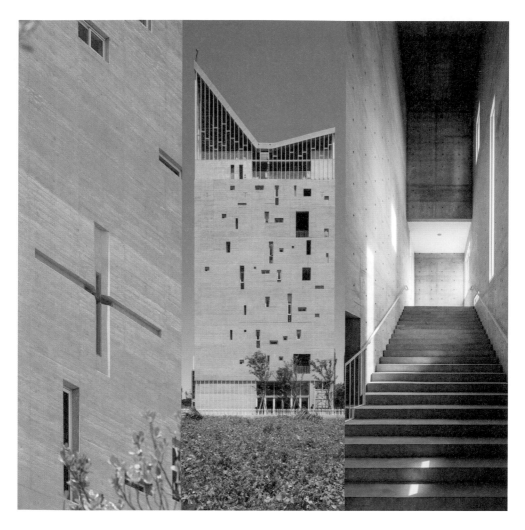

Info / 淡江教會（淡海文教中心）

地　　址：新北市淡水區崁頂五路 155 號
電　　話：02-2805-0097
參觀時間：每月第一週和第三週之週六上、下午各一場次
官　　網：https://www.tamkangchurch.com/

淡海新市鎮曠野的聖城、高層清水混凝土建築、多孔隙的城牆、信仰與生活文化交織的城市複合體

建築詠者觀點

　　這很有可能是第一座全部都以清水混凝土所構成的超高層教會建築，是於2021年完工聳立在北海岸的新聖城。

　　完成這項重要事工的靈魂人物，除了出身東海建築與哈佛設計研究院（Harvard Graduate School of Design，GSD）的林友寒建築師，及由台灣林彥穎建築師所組成的團隊之外，還有作為中心靈魂人物的莊育銘牧師。莊牧師的見證中曾經說過，為了建造這個屬於神的房子，一群願意跟隨著他一同前往開拓的淡江教會弟兄姊妹們，竟變賣自己在市中心的房產，拿出來作為奉獻擺上，隨之遷移到這個蠻荒的所在住下，讓這個看似不可能的任務一步一步邁向實現。在某種程度上，可比擬為《聖經·舊約》中那群終於可以回到耶路撒冷的餘民們，在神透過哈該的呼召下，拿著自己所僅有的資源來重建聖殿的原風景吧。這棟建築在甫落成之際隨即獲得2021台灣建築獎的佳作殊榮，無疑是見證了神的豐盛應許。

　　這座位於當代城市環境中的高層教會，可視為當代風潮與設計美學的主流，

圖 01

也就是抽象化形式的極致表現。它是在新市鎮的曠野中所建立的一座方正、純粹、收斂，只以方體頂部四個角隅來形塑出低調崇高感與標誌性的建築量體。從空拍圖中可以看見頂樓有一道以玻璃天花板所設置的光之十架。那是神與天使的視角，是上到頂層參與受洗儀式或結婚儀式才能見到的一個預備給眾人的驚喜。相對於這些具有表現性的形體與操作，我反倒更青睞那些必須更仔細凝視方能察覺的、在建築表面上因著木紋模讓清水混凝土留下自然有機的線條肌理和纖細緻密的觸感與表情。

　　另一個亮點則是所有建築人都可能察覺到的：由柯比意（Le Corbusier）率先使用在廊香教堂那道白色厚牆上之孔洞的語法。以看似隨機、任意、大小不

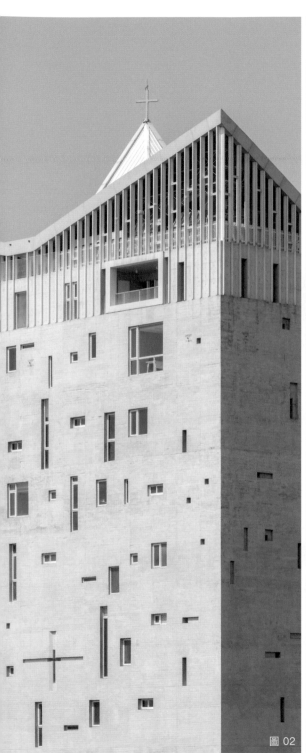

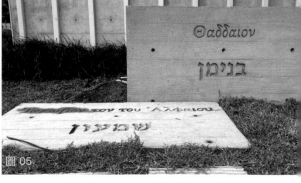

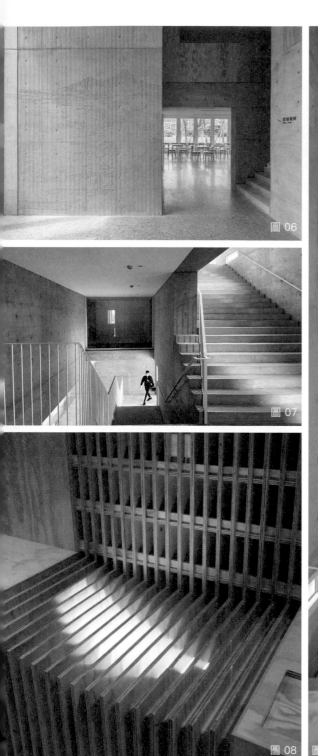

圖 06

圖 07

圖 08

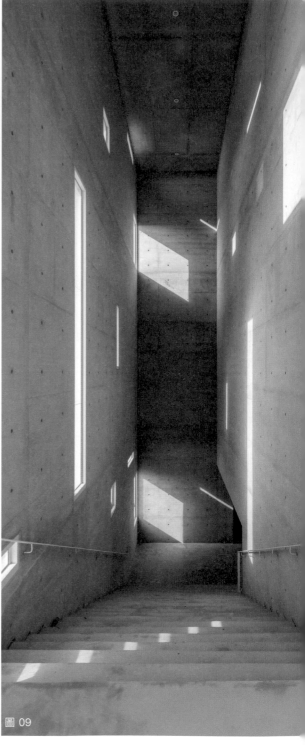

圖 09

一的矩形開口所創造出的退縮式陽台、水平橫窗與垂枝長窗，甚或只是作為通風透氣之用的小口窗等等刻畫出那道建築立面。我個人覺得這樣的手法或許和20世紀初的荷蘭風格派有關，將這個世界極度繁複的景象簡化成點線面來做出表達，而呈現出那個時代風潮下所歌頌的純粹理性。而頂樓尖塔側面部分的垂直線性分割高窗，無疑地是對柯比意所設計的拉托瑞特修道院之中央十字形廊道立面的轉用，可視為如何將外部自然風景帶進室內的某種空間濾層。雖然從建築的皮層已讀到無數的設計經典招數，但值得讚許的就在於它進一步詮釋轉化與在發展過程裡長成屬於自己的樣貌。再者，這棟建築在某些位置銘刻些許希伯來文字，除了賦予其某種神聖的調性外，似乎也在暗示這座教堂本身就是承載著神企圖釋放給世人寶貴話語，作為生命食糧之載體的美好心意。

建築師林友寒先生雖然在建築手法上有著哈佛 GSD 的白派現代主義之精準、細膩與洗鍊的理性風範，但在建築思想上卻有著相當文藝復興的一面，亦即建立在徹底瞭解其內在核心以處理建築的態度。也因此這棟具有巨大空間量體的高層教會建築的另一個重要看頭，便落在它必須支應眾多空間機能需求的剖面構成：不只是一個禮拜堂，而是容納了包括社交空間、敬拜空間、教學與活動空間、行政空間、洗禮空間的城市複合體，所以在剖面的構成上相當豐富且具備張力。底層作為社交空間具有高度公共性，是迎接市民大眾前來拜訪的多功能大廳，一旁還附設了餐廳與咖啡吧，作為讓人們樂於親近的場域。從側面的樓梯往上爬升，準備走進三樓的朝聖之路，可謂是最扣人心弦的，在光影交織體驗下所親閱的空間詩篇。這裡的震撼除了來自其在挑高尺度下的立體光影，散發著彷彿從遙遠的中世紀哥德教堂跨越時空而傳來的陣陣芳香。上到三樓轉個彎就進入禮拜堂的領域，這裡是一個帶有集會廳與音樂廳功能的混合式會堂，相較於一般教堂那種巴西利卡的長向格局，這個禮拜堂似乎更重視橫向的延伸與擴張，而這成為淡江教會所特有的格式，讓聚會成為一種沉浸式的體驗。

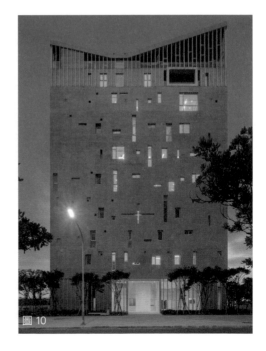

圖 10

Key Words ／建築師如是說

　　林友寒建築師提到，他要打造出一座「城牆中的教會」。

　　他認為，「所有的教堂建築都是為了詮釋基督教教義的世界觀（德語：weltanschauung）而建造的。……淡江教堂強調了永恆性、廣泛性和社區性。由於獲取土地的難度，以及台灣都市空間的擁擠程度，該地區的宗教建築常會面臨由建築的垂直量體帶來人與天堂之間的距離。……淡江教會宗教的世界觀是永恆、普遍及具有公共性的。必須在容許的建蔽容積中，垂直堆疊教會所需要的日常及神聖的空間，因此如何在神聖中不帶著權威，並在日常中感受到愛與憐憫的社會性，是設計淡江教會最重要的議題。……設計淡江教會是以廣義的十字架為原則，將人的生活交織在慶典及日常之間，把自然帶進都市的生活。教會基地位在台灣最北端的淡海新市鎮，是一個風大、多雨、面海的基地，建築必須面對風景雖好但氣候條件較嚴苛的自然環境，雙層厚牆的設計可以作為調節氣候物理環境的建築元素，也可同時扮演著生活交織的空間角色。」

　　而我個人感到最動人的，則是他為這座教會的設計作出以下的注腳，可以說真情流露地表達出一座教會在這地上所抱持的、對於世人的最大渴望：

　　設計從信仰的象徵出發，遵守建築紀律中嚴謹的材料與比例，創造沒有方向性的宗教空間，最終引領人們透過十字窗望向天空。

圖 11

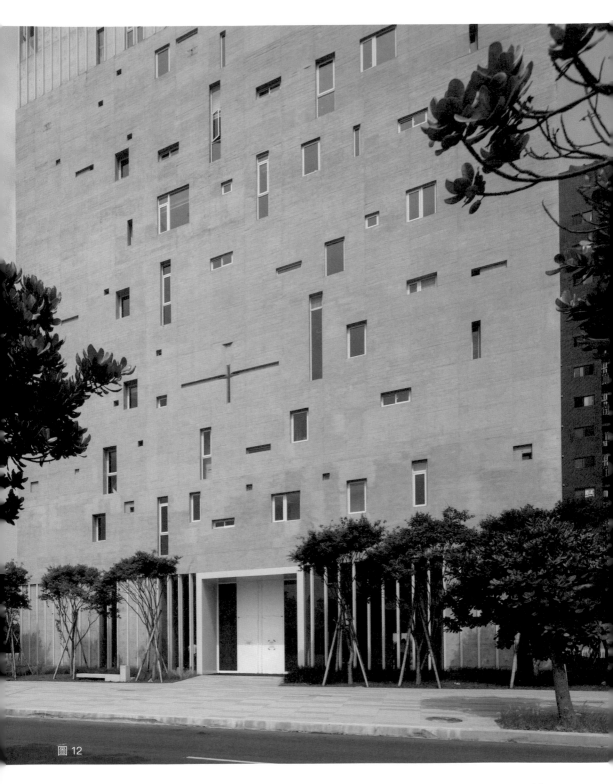

圖 12

圖 13

圖 14

名建築周邊要注意：將捷金鬱金香酒店

雖然有一小段距離，不過來到淡水這塊屬於台灣歷史的因緣之地，或許還是應該前往淡水老街——昔日帶著基督福音的馬偕醫師上岸登陸之處，以及百年前由劉銘傳所建立的、真實經歷過中法戰爭洗禮的滬尾砲台。

但另一個令我眼睛為之一亮的，則是以大量白色圓拱元素來回應淡水這曾有過許多殖民主義式樣洋館建築的脈絡，進一步發展成建築語言與立面裝飾性元素、那棟位於滬尾藝文休閒園區裡的鬱金香酒店。那是以白色創造來的當代城市生活的樂園，也是一種屬於純淨白色的浪漫與療癒之地。

| Info / 將捷金鬱金香酒店
| 地　　址：新北市淡水區中正路一段 2-1 號
| 官　　網：https://www.goldentulip-fabhotel.com.tw/

淡江教會 圖說 /

01 穿過樹蔭看見有細膩肌理的立面
02 降臨淡海新市鎮的新聖城 © 牧童攝影＋十彥建築
03 地面層面臨人行道的正面入口與側面小庭園
04 入口大廳接待處
05 刻印上希臘文及希伯來文的石板（上面使徒「達太」、「便雅憫」支派；下方則為「雅勒非的兒子雅各」、「西緬」支派）
06 以清水模浮水印表現出昔日馬偕在淡水上岸的景象 © 牧童攝影＋十彥建築
07 由大廳通往禮拜堂的垂直動線空間序列

08 有台灣燈光照明效果的奉獻袋收納櫃
09 挑高尺度空間下的神聖光影 © 牧童攝影＋十彥建築（本圖需更換）
10 夜間照明下宛如信仰燈塔般的存在 © 牧童攝影＋十彥建築
11 禮拜堂聖殿 © 牧童攝影＋十彥建築
12 帶著有機孔隙之城牆中的教會 © 牧童攝影＋十彥建築
13 內部拱廊作為空間區隔的元素
14 通透而明亮的內部大廳

14

台灣集合住宅的嶄新表情

富富話合

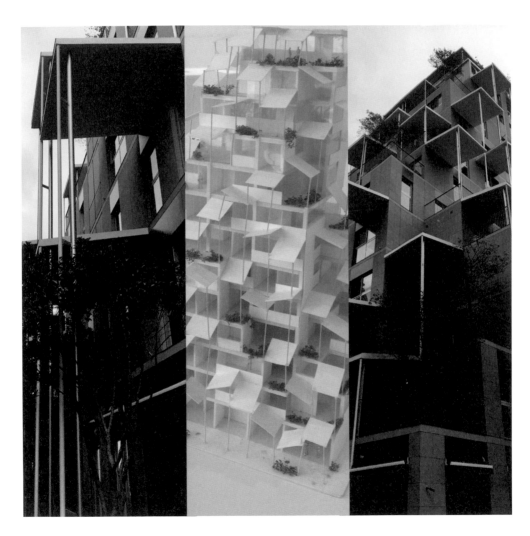

Info / 富富話合

地　　址：台北市中山區中山北路二段 27 巷 5-1 號

電　　話：02-2581-5588

台北城市住宅的新風景、以陽台為立面特徵的建築、緣側／邊緣帶／過渡性領域的抒情式操作

建築詠者觀點

這是位於台北市中心區所建造的十二層樓集合住宅。這個設計案中的主要思考，在於創造出能夠與高溫多溼的氣候作良好交往的各種中間領域，並符合台灣人願意在生活中下許多工夫，創造理想情境的習性，卻同時又帶有屬於21世紀之嶄新氣質的集合住宅。

城市中，往往可以在道路延長上的簡素場所中看見人們享受著吃東西與談話的模樣。我們嘗試做出能適合東亞生活風景的21世紀高層集合住宅。於是在這裡所做的並非具有標準層平面的塔，而是選擇了配合斜線限制進行退縮的形狀，並讓全部的住戶都能夠擁有巨大的露台。露台以屋頂及樹木加以覆蓋，於是得以創造出附著於建物表面之立體式的舒適中間領域。

6公尺格子系統的梁柱構造以3公尺格子的屋頂架構系統來加以覆蓋。屋頂的斜度是固定的，透過改變傾斜的方向來創造出變化的表情。斜度方向的分布是根據雨水流向的分歧，創造出某種網絡；而屋頂、縱向排水管與纖細的直柱則賦予其立面一種韻律感。在都市中流動的風，因著大量凹凸的形狀，在表面全體分散並溫柔地拂拭而過，提高露台的舒適性，讓「騎樓風」的發生量得以降到最小。這樣的成果或可稱之為水與空氣的流動纏繞，是適合21世紀亞洲的高層建築原型。

那麼這個作為室內與戶外之中間的露台，其實就是建築的邊緣帶，亦即建築與自然直接接觸的所在。平田會如此思想，在我看來無疑便是日本傳統住宅建築中的那個緣側所在。我們經常可以看到日劇中，家庭成員大大小小都可能會在某個時間點快活地坐在那個與庭園相接、作為中間領域之過渡空間的緣側上，一方面沐浴在陽光的映照與風的吹拂下，一方面和家人們一起有說有笑地讓自己置身在室內與戶外之間，散發著濃厚的生活感。而這樣的風景早在《源氏物語》的繪卷中就有著無比鮮明地描繪。天氣好的時候在屋簷下、在一家團聚休憩的場所中晒晒太陽、眺望一下庭園的景色、吃吃點心、喝口茶等等，而這樣的習性就這樣源遠流長地跨越時空持續到現在。

日本人會使用緣側與庭園來烤肉、烤番薯，成為閒暇之餘和貓狗等寵物親暱接觸、轉換氣氛與活動筋骨的所在，抑或是作為孩子們的遊戲場。平田巧妙地將他在台北所觀察到的陽台空間積極地轉換成類似緣側的存在，在這個比一般陽台來得寬敞些的開放式露台裡注入全新使用模式的提案與生活情境，包括「穿過書寫的月光，在這裡讀一行波特萊爾的詩；……享受手沖咖啡的水溫及手感香氣的餘韻；擺一張 Eames 的躺椅，在陽台的花蔭下享受午後的寧靜；作為蚊子電影院投影王家衛、小津安二郎、伍迪艾倫；……做伸展體操擺出身體自在的韻律；在露台的書桌上寫小說」（轉載自本建案銷售廣告手冊），為原本平淡乏味的台北住宅風景增添了無限的情懷與詩意。

圖 01

Key Words ／建築師如是說

　　對於自然環境與生物有著濃厚興趣的本案建築師平田晃久曾提到，「從人跟自然之間的關係，思考人與環境的相容性是什麼？我以另一種角度來看人類，從高空俯瞰人在地球上做了哪些事情，便可以看到農耕、都市，人類就如同微生物般散落存在環境中。因為人的存在，地面上很多的東西開始發酵。若將人看成另一種生物，在這樣的情況下，我們可以做出什麼樣子的建築物呢？換一個觀點來看，我們可以讓建築物更接近自然。在這樣的概念下我做了很多的實驗。」

　　在他設計的富富話合這個位於台北中山北路巷子內的複合式住宅建案時指出，「希望它在市中心的區域有不一樣的風景。不要有太方正的形體、3公尺高的屋頂、越高樓層往內縮的設計，讓它如同立體的裝置作品，平台、屋簷與柱子產生水往下流的形象。我希望室內與室外有一個過渡的媒介，與以往西方的建築設計理念不同，而是融入了東亞日本、台灣的建築理念。」

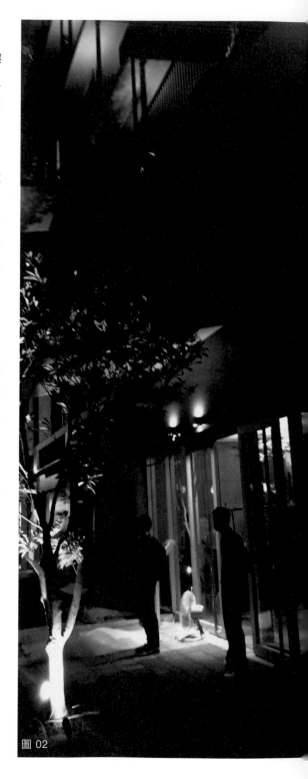

圖 02

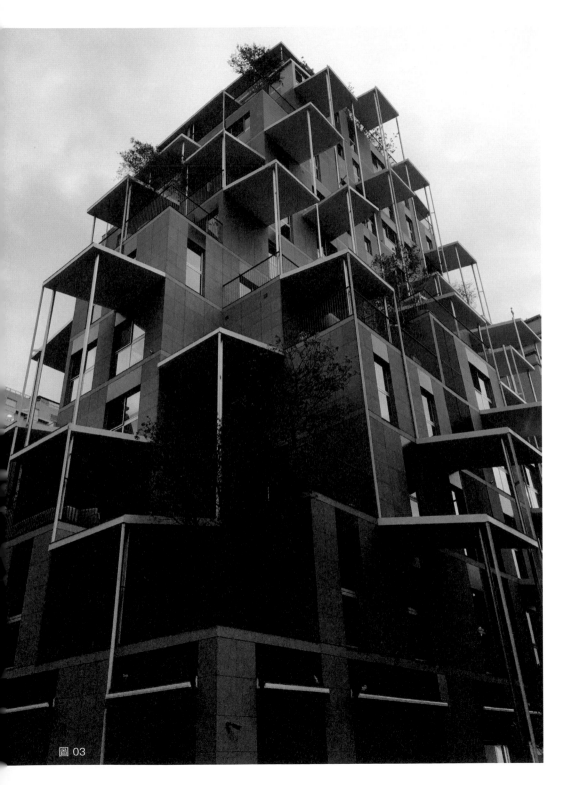

圖 03

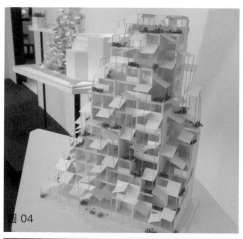

図 04

図 05

図 06

名建築周邊要注意：肥前屋鰻魚飯

　　這一帶可以說是台北城市生活中最為富庶且豐盛的一個區塊。除了有鄰近的捷運中山站與雙連站地表上改造而成，帶有清水模質感的景觀步行線性公園，成為許多年輕人聚集的所在之外。另一側的林森北路上也有些值得回味的老派情懷。而我個人最推薦的依然是數十年來如一日，必須要排隊才能吃得到的肥前屋鰻魚飯。只要這家食堂依然存在，我就覺得那個美好的台北仍舊餘溫尚存。而另一個美食新歡（也許它也開很久了）則是赤峰街上的無名排骨飯，我個人非常推薦喔。

Info ／ 肥前屋

地　　址：台北市中山區中山北路一段 121 巷 13 號
營業時間：星期二至星期日 11:00-14:30；17:00-21:00
電　　話：02-2561-7859
官　　網：unagi-restaurant-562.business.site

時代雜誌 2021 年全球最佳百大地方，台北的代表景點之一

台北表演藝術中心

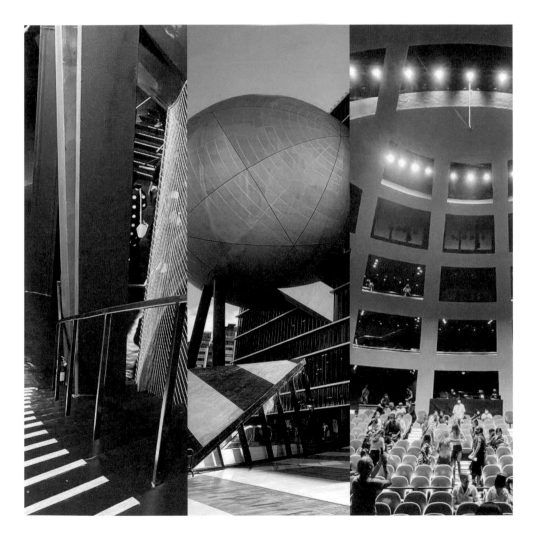

Info ／ 台北表演藝術中心
地　　址：台北市士林區劍潭路 1 號
電　　話：02-7756-3888
官　　網：https://www.tpac-taipei.org/

百頁豆腐＋貢丸般的建築奇觀、當代藝術般的鋪面與空間組構、以厲害的曲面玻璃塑造建築表情、可遊逛窺視劇場建築內部的垂直通路

建築詠者觀點

由荷蘭 OMA 建築團隊的當代建築巨匠雷姆 ‧ 庫哈斯（Rem Koolhaas）領銜設計的話題作——「台北表演藝術中心」，前後共花費了 14 年（2008 ～ 2022 年）的漫長歲月，在萬眾引頸期盼下，終於克服萬難在 2022 年夏天竣工對外開放。

這棟以三個宛如漂浮在半空中的劇場量體直接插進一個立方塊體的模樣來作為建築外觀的奇拔造型，想必任誰都會被奪去目光吧。這個刻意不問建築美醜，而採取類似暴力視覺震撼（Visual Impact）的作法，可說是庫哈斯的拿手好戲。

庫哈斯在其知名著作《譫狂紐約（*Delirious New York*）》一書中曾經論及，在紐約曼哈頓主義裡頭存在著兩種極端的型態，即「針」與「球」。「針」是在極小的土地上實現最大高度所產生的形態；「球」則是以最小的表面積來包裹出最大容量的結果。也就是說，你可以把這兩個型態的模式視為現實世

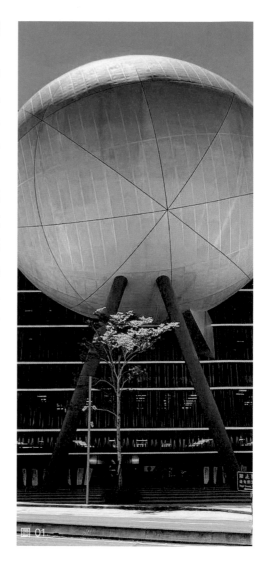

圖 01

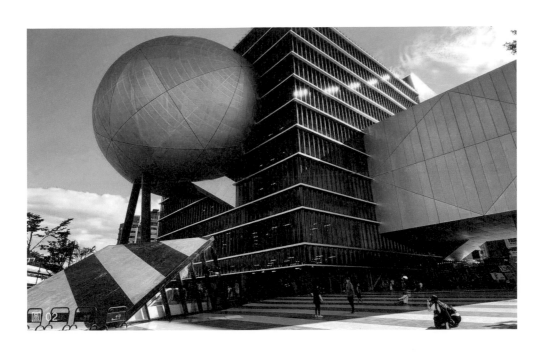

圖02

界，即是以資本主義為基礎，所構築出來的建築環境中存在的極致形象。儘管在當時的競圖階段中被賦予了無比嚴苛的條件（必須在有限的基地面積裡放進三個劇場的要求），庫哈斯還是採用了「球」的技巧，成功地以最小表面積容納最大的容積，精彩地展現了他所主張的曼哈頓主義中關於 Bigness 的理論。最初提案發表時，其外觀形態讓人們很直接聯想到台灣街頭小吃、或說 B 級美食的「百頁豆腐＋貢丸＋米血」，而引起了相當大的迴響並造成話題。雖然那充其量被看成是為了解決設計條件所採取的策略，卻是在面對現實困境與難處之際而做出無比巧妙轉換下的成果，讓人再次重新體會到庫哈斯的厲害之處而充滿感動。

圖03

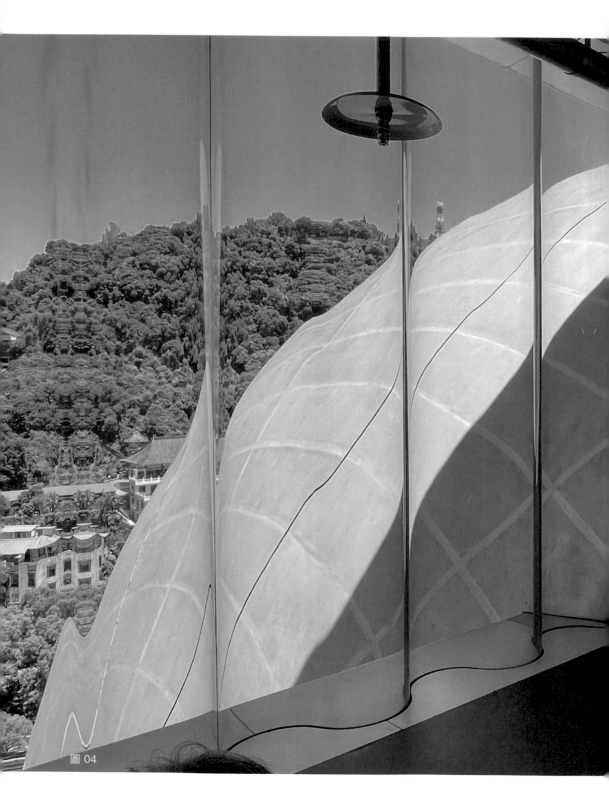

圖 04

　　這棟建築造形上的直率當然深具魅力，但其內部空間的解構式（Deconstructive）構成亦不遑多讓地精彩無比。在非均質樓高的各樓層堆疊組構的同時，也藉由庫哈斯所主張的「突破既定框架」的建築發明──電扶梯與電梯，將各種空間給靈活地聯繫在一起。地面層與二樓是任誰都能夠自由自在地直接進入到裡面的一個具有大挑空尺度的都市大客廳，且其圓環條紋的地板鋪面模樣與大理石裝修的地面更進一步地醞釀出空間場域的場所性與儀式性。三個劇場（Grand Theatre, Globe Playhouse, Blue BOX）按照各自空間計畫成立的同時，能夠在演出節目有需要的時候，合體成為一個三位一體的超級大劇院加以因應。

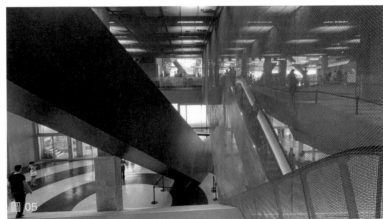

圖 05

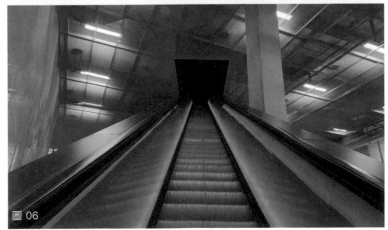

圖 06

此外，這棟建築並不單單只服務觀賞藝術表演的來賓而已，為了歡迎全體市民更多參與使用及體驗，建築師特別設置一條可以貫串建築全體的管狀立體通路（Public Loop）作為重要的媒介。那是以電扶梯和樓梯將走廊、屋頂露台給連結起來所構成的公共空間，人們可以輕鬆地沿著這條得以遊逛建築內部的路線，體驗到這個被巧妙組合而成的內部空間狀態。雖然僅是小小的幾個縫隙與開口，也得以讓人們在這個立體通路的巡覽過程裡一窺劇場與彩排室等空間局部的堂奧。藉由這些特殊的巧思與裝置，這棟建築欲提倡的關於公共建築所應具備的自由度、解放感，以及無階級化的空間等等重要議題得以有實現的可能。對於台灣這新興民主國家的持續發展，無疑是座非常適合並帶有啟示與劃時代意義的嶄新都市地標。

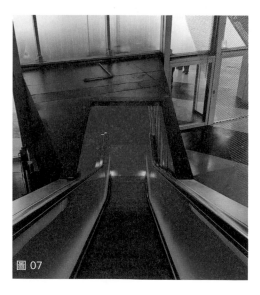

圖 07

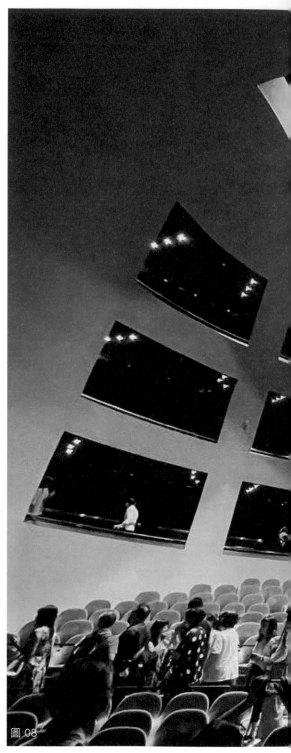

圖 08

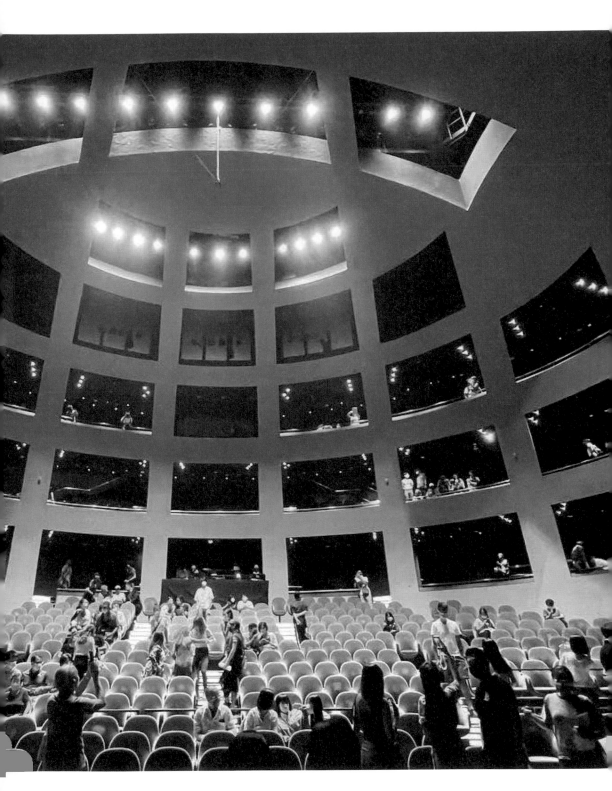

Key Words ／建築師如是說

　　雷姆・庫哈斯表示北藝是棟很特別的建築，期待它的使用可以超越原本的想像，進一步迸發城市文化能量。

名建築周邊要注意：ACME ｜ Cafe Bar & Restaurant

　　或許是憑藉著庫哈斯設計的強大魔力，早早便召喚 Verse Bar 與青鳥書店的協同進駐，打造出與城市潮流同步的餐飲駐足居所與延伸閱讀的角落。不過令人更驚豔的是早午餐名店「ACME」的進駐，它座落在庫哈斯設計的知名劇場量體斜坡底下、宛如穴居般的空間，再搭配上曲面玻璃眺望劍潭山景與周邊城市夜景的俯瞰，打造出城市都會飲食的嶄新聚點，堪稱絕美。最具人氣的經典餐點據說是「班尼迪克鮪魚塔」、「經典草莓無花果法式吐司」與巴西莓優格碗，成為前往北藝之際必須嘗試的絕對。

Info ／ ACME
地　　　址：台北市士林區劍潭路一號 7 樓
營業時間：星期二至星期日 11:00–14:30；17:00–21:00
電　　　話：02–6617–7575
官　　　網：https://acmetaipei.com/

圖 09

圖10

台北表演藝術中心 圖說 /

01 橫空出世降臨士林的這顆球，令人愛恨交織

02 極具視覺震撼力的球體＋方體建築造型＝貢丸與百頁豆腐

03 入口大廳、具儀式性地大階梯，以及立體通路和電扶梯的交織

04 在建築內部直擊球體嵌入方體的部位。波浪狀玻璃刷新了既有視覺經驗則是本案的另一個賣點

05 以斜線立體通路、階梯、電扶梯、鋼網所構成的，充滿庫哈斯建築空間魅力的大廳

06 乘著顏色鮮豔的電扶梯準備進入未知的世界

07 立體通路的入口是魅惑的橘紅色。這是站在電扶梯上所作的回望

08 以古典劇場進行抽象化操作而成的圓形劇場，是本案建築中最具魅力的高潮所在

09 圓形劇場的前廳。每個觀眾都彷彿成為光之舞台上的名伶

10 棲息於劇場後側優雅挑高空間中的 ACME

桃竹一新銳建築奇謀進行式

桃園市立美術館
新竹市立動物園

Taoyuan
&
Hsinchu

化身山丘且置身於城市中之遊戲場

桃園市立美術館

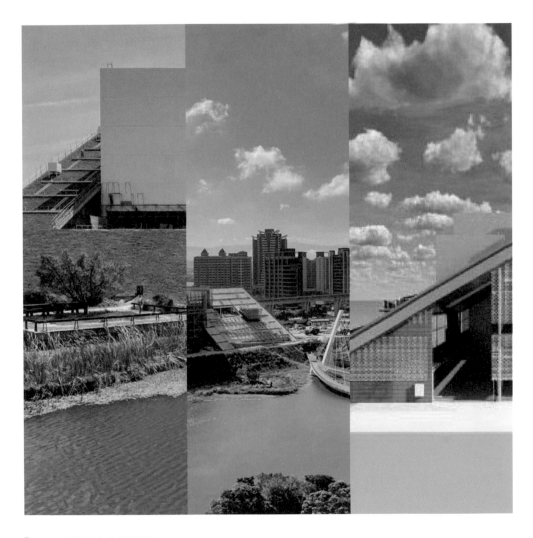

Info ／ 桃園市立美術館

地　　址：桃園市桃園區南平路 303 號
電　　話：03-316-6345
官　　網：https://lifetree.typl.gov.tw/

直角三角形與方形量體嵌合的建築外型、在山丘庇護下的藝術空間場域、大屋頂斜面上的漫步與敞徉、創造出嶄新人造自然地景的新建築

建築詠者觀點

桃園市立美術館最大的特色在於它是以兩片大斜面所形成的綠色屋頂坡面，且在底下創造出超大尺度的單一空間，賦予其得以收藏當代藝術中大型藝術創作物件的涵容性，以及讓人宛如置身在超大屋頂下的遮蔽性場域。這個嶄新的空間系統，令我聯想到了山本理顯建築師在函館設計的未來大學綜合大樓。他以一個巨大的玻璃盒子納入宛如梯田般的空間，讓室內形成一個由各種不同高度所組成的階梯式斜面，在上頭配置不同的學習群組以塑造跨領域學習的單一空間。相對之下，桃園市立美術館則是反過來先設置出一個超巨大的斜面，在剖面上形成一個直角三角形的空間，再以碎化的大大小小玻璃盒子降落並嵌入這大空間中，創造出梯形空間與開放式露台所連結的內外一體感，亦能透過最頂端的線性天窗採光，讓內部得以察覺時間流動、天候或季節更迭的動靜與變化。可以視為方形與直角三角形交疊、嵌合及扣接下所產生之空間形態上的精彩變奏。空間中也以新的語言重新詮釋日本傳統美學意識中關於「氣」（感受內外一體、聲氣相通的通透狀態）及「間」（曖昧且充滿變化的空間平面運用）的精髓。

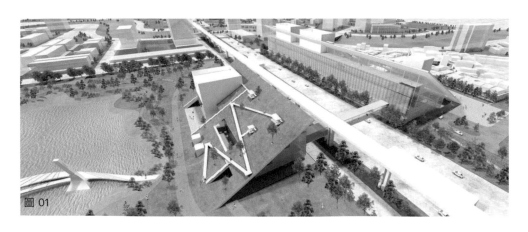

圖 01

令我最為期待且著迷的，則是在綠色山坡斜面上所設置的斜線遊步道，讓爬山、攀登以及體驗高度在沒有間斷的過程中得以隨身體走動變化這件事成為積極性的目的，實現了柯比意提倡的漫遊式建築，也滿足了 1960 年代與法國建築師克勞德・普蘭（Claude Parent, 1923～）共事時針對傾斜機能所做的提案。那是相對於基本上藉由水平與垂直的組合便可以製造出來的建築，其在傾斜方向上發展空間所作的實驗與嘗試。

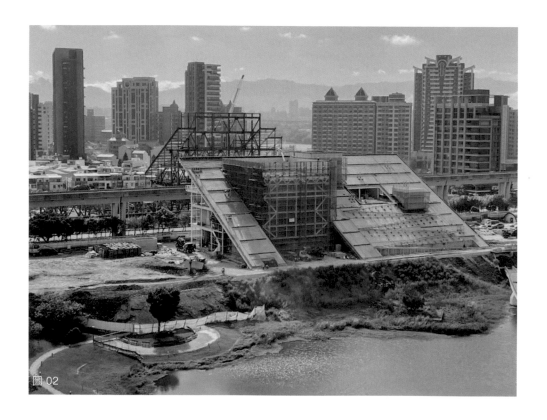

圖 02

Key Words ／建築師如是說

　　本案設計團隊的石昭永建築師事務所＋株式會社山本理顯建築工場在設計說明中談到他們對這座美術館的思考以及其設計乃是作為桃園城市之門的恢宏願景：

　　劃越基地的高鐵南路，將美術館的基地一分為二。道路上方機場捷運通行，而地下高鐵疾駛，形成重要的都市軸線。從都市的角度，我們該如何思考美術館？且這左右兩側的基地又是如何藉由地景再度融合而被詮釋？我們決定創造如山丘般的地景，

結合公園用地，將屋面延伸至社區與公園，提供民眾良好的水岸遊憩與觀景藝文設施。塘側遠眺可認識埤塘文化、美術館側活動自上方沿斜坡延伸至瑞士社區，兼顧了對自然及社區的延續性，使山丘成為一個動靜皆宜的美術館。……這是一座化身山丘且置身於城市中之遊戲場的美術館。主要的企圖在於創造出遊樂化的展館與景觀化的建築。……山丘美術館將成為風景中的另一種風景。

　　……自高鐵南路穿越，山丘美術館圍塑出強烈的門戶意象，沿著這重要的軸線，兩側的帷幕玻璃讓城市生活生動的呈現。我們彷彿置身桃園之心，美術館與盈滿綠意水景的千塘之鄉融為一體。

　　毫無疑問的，這座有著綠色斜面屋頂、帶有視覺性震撼的地景式山丘美術館，即將在不久的未來成為新桃園的城市地標。

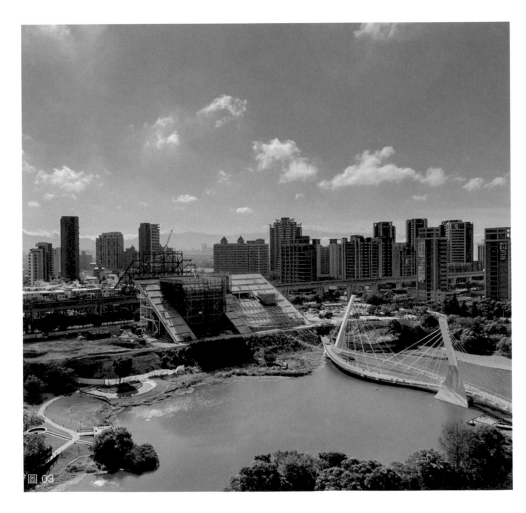

圖03

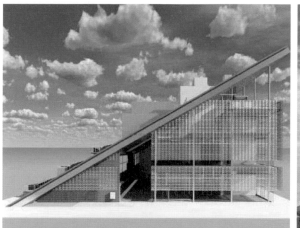

圖 04

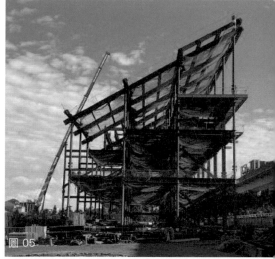

圖 05

圖 06

圖 07

名建築周邊要注意：橫山書法藝術館

桃園美術館座落在桃園高鐵站的西南側，廣義地來說屬於桃園青埔的核心區。除了高鐵站旁那座占地極廣的 Outlet 是飲食時尚男女的必經朝聖之外，位於其北側埤青塘園旁的便是由台灣建築師潘天壹所設計，剛取得 2022 年台灣建築獎的橫山書法藝術館。以硯台為意象，藉由分散式的配置，巧妙地將水元素引入建築群體之間，創造出行雲流水、虛實並置的空間序列，是展現台灣建築新世代之設計能量與美學造詣的指標性作品，亦是絕對不容錯過的新建築聖地。

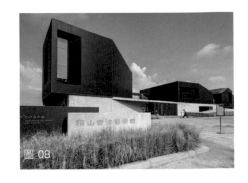

圖 08

Info ╱ 橫山書法藝術館

地　　址：桃園市大園區大仁路 100 號
電　　話：03-287-6176
參觀時間：週一至週日 9:00-17:00（週二休息）
官　　網：https://www.facebook.com/tmofa.hcac/

桃園市立美術館 圖說 ╱

01 以綠色斜坡面＋白色方盒作為空間主體的
　 桃園美術館
02 斜坡式建築建設中
03 全區俯瞰視景；與埤塘共生的整個園區
04 美術館的剖面＝直角三角形
05 形塑出美術館主體的鋼骨構造
06 邁向完工的綠屋頂自然系建築＝桃園美術館
07 面對著埤塘，由細細廊道串連五個量體所
　 組成的橫山書法藝術館
08 以硯台為設計意象、造型極具魅力的橫山
　 書法藝術館

人們退讓，對動物友善

新竹市立動物園

Info / 新竹市立動物園
地　　址：新竹市東區食品路 66 號
電　　話：03-522-2194
參觀時間：週二至週日 9:00-17:00
官　　網：https://zoo-info.hccg.gov.tw/

昔日老派的浪漫情懷、城市生活的醍醐味、人與動物／自然共生同居的另類烏托邦、自封閉牢籠中解放的嘗試、帝國榮耀的殘影

建築詠者觀點

　　我是日本小說家村上春樹的忠實讀者。在他眾多的小說作品裡，常常會有「動物園」這樣的場所出現。他曾經在散文集《喜歡沙拉的獅子─村上收音機》中提及與維也納美泉宮附設動物園的那隻獅子邂逅的景象。根據資料顯示，美泉宮動物園是世界上最老的動物園，是為了哈布斯堡皇家貴族，於 1752 年所創設的。或許法國國王路易十六的妻子──瑪麗皇后，在年少的時候也曾經在裡頭有過美好的時光。村上曾經為了翻譯一位美國作家某部關於「釋放熊」的小說而造訪這個動物園。據說當天有寒流來襲，因此幾乎沒有任何的觀光客前往；就在觀賞於自然狀態中被放養，僅由透明壓克力圍起來的獅子一家時，突然有一隻母獅子上前來，與村上發生一段奇遇的趣事。「那是個晚秋的午後，我和獅子隔著一道透明的間隔，長久時間就那樣無言地相互直視對望」。雖然有點莫名其妙，但我竟悄悄地接收到某種難以言喻的、屬於人與自然萬物交往之際難得的和諧與親暱。

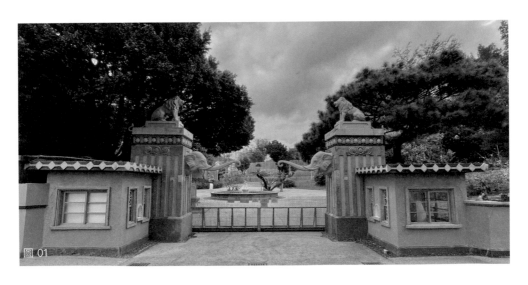

圖 01

圖 02

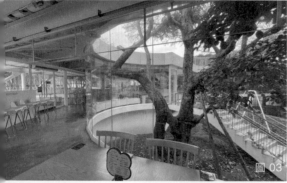

圖 03

圖 04

圖 05

　　這裡會提到維也納美泉宮動物園，其實是指涉一份屬於昔日帝國榮耀之殘影的懷想與探尋。新竹動物園的設立，多多少少有著那樣的一份老派浪漫情懷，那是在台灣日本時期，即 1936 年所設立的新竹州立新竹公園兒童遊樂場附設之動物園。動物園舊大門入口的洗石子門柱與售票口結合設計，加上水泥塑大象及蹲獅裝飾，像極了西方帝國在世界各地捕獲奇珍異獸，帶回後建造出無比華麗之宮殿而加以收容及展示的早期做法；從當中的藝術裝飾模樣能想像昔日帝國風華的殘影。

　　根據歷史資料指出，二戰期間曾經封閉，將動物送到台北圓山動物園寄養，戰後 1953 年才進行修復並重新開放。這裡也曾因引進北極熊而造成轟動。1960 年擴充並修建動物籠舍，同時興建大型天然飼養場。今天的模樣是於 2017 年 5 月起進行再生工程後，在 2019 年底完工重新開園的成果。

　　對我自己來說，動物園也是親子同樂的絕佳場域，是兒時情景中的重要記憶。像村上春樹所提及的那段曾經與動物無語、相互凝視下的溫柔陪伴，或許是在當代過於喧囂的都會生活中、最難能可貴獨處的片刻與安歇的瞬間吧。

Key Words ／建築師如是說

　　新竹動物園改造案設計者邱文傑建築師對於本案的核心價值與操作思考上做出了以下的闡述：

　　禮讓自然。當參觀動線與動物棲地的空間重疊衝突時，誰該退讓？這就是表達核心理念的機會：團隊選擇讓人們退讓，去方便動物們。人們必須進入地下道，穿越動物的動線；動物只需要爬上一座小山丘，就可以跨越人們的動線。動物在上，人類在下。在動物面前，人應該謙卑。完全表達對動物友善，這才是動物園的根本。

　　邱文傑建築師進一步形容，「老建物就像一支錨，牢牢聯繫著動物園的初始原點；而新建築就像羅盤，指向動物園的未來，兩者必須兼而得之，以舊創新。……例如大象門是由日本設計師模仿德國漢堡哈根貝克動物園大門所建造的，也是當年最流行的風格。為了呈現原味，特別費工去除層層漆色，露出最底層的銅綠，復古又典雅。過去大象居住的建築物面積較小，曾改為夜行館，現在則改造成純白色的故事屋，小巧精緻的空間擺上琳瑯滿目的繪本和彩色大座墊，任誰來了都想搶著坐，享受小屋特有的溫馨氛圍。」

圖 06

圖 07

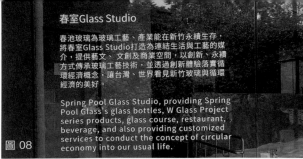

春室Glass Studio

春池玻璃為玻璃工藝、產業能在新竹永續生存，將春室Glass Studio打造為連結生活與工藝的媒介，提供藝文、文創及商業空間，以創新、永續方式傳承玻璃工藝技術，並透過創新體驗落實循環經濟概念，讓台灣、世界看見新竹玻璃與循環經濟的美好。

Spring Pool Glass Studio, providing Spring Pool Glass's glass bottles, W Glass Project series products, glass course, restaurant, beverage, and also providing customized services to conduct the concept of circular economy into our usual life.

圖 08

圖 09

圖 10

名建築周邊要注意：春室 Glass Studio + The POOL

和動物園同樣位於新竹公園園區範圍內，有一座結合工作坊與咖啡店的「春室 Glass Studio + The POOL」，可以說是近年來最具話題性的循環經濟代表作。是由春池玻璃的吳庭安先生所打造的一個連結玻璃工藝與日常，如匯集展覽、手作體驗、餐飲和選物，嶄新的都市生活複合空間。他以其本業回收玻璃出發，致力於「重複利用、可回收再製」這個循環經濟思維，將之注入美學與設計的想像，創造出人們可以沉浸的日常體驗。位於 3F 的部分是一個有著大量落地窗、朝向周邊自然環境打開的空間。在品嚐其甜點、啜飲精品茶飲、眺望眼前森林之際，使身心靈獲得全然療癒的瞬間。非常推薦。

Info ／ 春室 Glass Studio + The POOL
地　　址：新竹市東區東大路一段 2 號
電　　話：03-561-1039
營業時間：週二至週日 10:00-17:30
官　　網：https://www.glasspoolstore.com/pages/about-springpoolglassstudio

新竹市立動物園 圖說／

01 昔日新竹動物園的主入口。有著十九世紀末萬國博覽會中帶有帝國榮耀的氣勢
02 當代的動物園邏輯是如何讓人默默地遊走在動物生活環境中，進行窺探的開放性狀態
03 動物園園區內一座與自然共生的森林餐廳
04 以圓形穹隆量體塑造而成的動物棲所，帶有可愛的質感
05 動物園中以巧妙的地形變化來區分不同的領域及活動屬性
06 以輕盈的鋼構量體及抽象化線條構成的新動物園主視覺圖騰
07 春室 Glass Studio 的玻璃工藝展示概念圖
08 春室的看板料理＝草莓鮮奶油戚風蛋糕
09 春室內也提供新銳設計師進行作品展示
10 宛如細胞增殖眼展的春室玻璃工藝作品

台中—奇觀式前衛建築的產地

台中綠美圖
亞洲大學現代美術館
台中國家歌劇院

Tai-
chung

大量運用玻璃、輕鋁材質，彷彿金屬擴張網

台中綠美圖

Info / 台中綠美圖
地　　址：台中市西屯區中科路 2966 號

預計 2023 年硬體完工，2025 年啟用

離散式量體配置、美術館與圖書館同居的複合文化設施、在通透與遮掩之間的姿態、作為皮層的擴張網、宛如雲所組成的建築

建築詠者觀點

 2023 年台中最令人期待的新公共建築，可能就是「台中綠美圖（Taichung Green Museumbrary）」了。這個案子最早可以追溯到 2013 年，當時是以「台中文化館／第二文化中心」為名，由普立茲克建築獎得主日本 SANAA（妹島和世＋西澤立衛）建築師事務所拿下競圖首獎之後著手進行的重要市政建設。奈何好事多磨且苦無進度，2018 年市府團隊政黨輪替，加上鄰近那座宛如海市蜃樓般的台灣塔案（藤本壯介設計）宣告腰斬後，亦曾經一度岌岌可危。幸運地是，在妹島和世、西澤立衛與各方協力下力挽狂瀾，新市長將這座位於台中中央公園整體範圍內、一個充滿綠意的環境中，具備圖書館、美術館兩種機能的複合式建築更名為「綠美圖（green museum-brary）」，而得以延續它的生機。

圖 01

圖 02

這棟新建築有著令人感到新鮮的外觀。首先 SANAA 採取了類似西澤立衛在森山宅或十和田美術館那種離散型的量體配置，將建築碎化成一組高低不一之建築群樓的狀態。在外觀上，一方面維持了 SANAA 公共建築具有的高度開放性與透明性，另一方面也考慮了在地氣候與使用習慣上的差異，而在局部採用白色的金屬帷幕牆、玻璃帷幕牆及金屬框張網的複合式構造。除了能夠達成節能減碳的要求之外，亦能賦予建築一份輕盈感，宛如薄紗漂浮般的質地，賦予建築本身一份溫柔的調性。

這些看似前衛的手法，其實可以從黑川雅之所談及的「日本傳統美學意識」來進行解析：

首先，關於整體空間的開放性與通透性，以及在整個建築群體中所賦予的流動性，我試圖以「微」（Micro）來加以解讀。

「微」是美學意識中的首要概念。日本人相信身體最原始的感動，珍惜眼前的瞬間。他們習於讓視線延展，從「現在」、「這裡」，透過「自己」的位置與感受來理解世界，並由細微處掌握並體現全體。

日本人感知的「微」與人體的五感息息相關，亦即全身的感受性。從自己所在的空間逐漸向外一層又一層地連結、擴張、延展，即從細微之處起始觀照到全體的視線，由內而外。因此對於空間的內與外帶有等值／等價看待的傾向。而這極可能就是 SANAA 建築及日本當代建築在空間特質上有其獨特的開放性之緣故。

其次，則是關於它的離散式配置，我試圖以「並」（General）這個概念來進行探討。

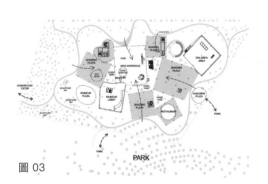
圖 03

圖 04

從古至今，日本人一方面保持著自我為獨立個體，另一方面又在顧及他人感受的競爭中尋求共存與調和，這便是「並」思想的來源。在固有的習性中，他們認為「個別」不只是「全體」的一部分，而是擁有其自主性的存在，然後再一同並列地組成全體。

　　由於日本美學意識的整體是從細微之處開始發想，甚至細微處本身已包括了全體所蘊含的概念，所以有可能將所有細節集中起來便會產生整體性。以「人」為例，人與人之間若相互理解，就有可能促成沒有上下支配關係與階級之分的平等與和諧。

　　複數的人物或物體各自擁有其主體性，卻又以某種不可見的關係相互連結著，這種關係即為「並」。在理想狀態下並不帶有上下支配的關係，是去階級的平等與和諧，然後以某種不可見的關係相互連結著，這就是「並」。無論是日本傳統建築中可以看到的複數量體並行配置，或者是綠美圖這個離散配置，也就是個別具有分離的可能性，卻帶有連結可能性的曖昧關係，這都和「並」的意識是息息相關的。

　　至於日本美學意識核心的「間」（space/void）亦反映在建築空間本體之上。具體來說，日本的空間結構是用屏風或拉門等可移動的設施來做區隔，不像西洋建築的房間屬於固定式；日本這種隔出來的空間，本質上是流動的，是非固定的。這種曖昧區分出來的空間稱之為「間」。不只是在空間的運用，「間」的概念同時也體現在日本人的日常生活中，它可多方應用而變化自如、自由自在，也因此綠美圖的內部並不存在西方主流的隔間牆來分割空間，而是以家具來定義當中的使用機能。

　　以上這些潛藏於日本建築師血液中的美學基因在他們有意無意之間，以現代的建築語言做出轉譯與詮釋，進而創造出令世人驚嘆不已的當代前衛建築風景。

圖 05

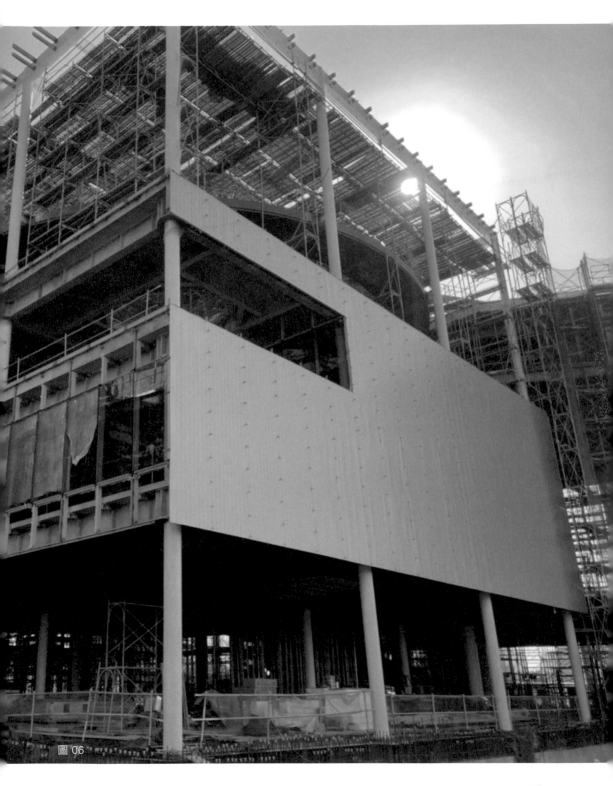

圖 06

Key Words ／建築師如是說

本建築的設計建築師妹島和世提到，「本案的設計核心不僅在於建築形體上的操作與處理，更包括必須透過身體感知來融合內部機能、協調建築形體與自然環境的對應關係。」

她進一步指出，「台中綠美圖」之所以大量運用玻璃、輕鋁材質，其外觀像金屬擴張網，目的在於讓建築呈現「輕、飄、流動」感，彷彿走在森林中閱讀、賞畫。由 8 個量體所組成的這棟建築是全世界僅有的「雙館共構的圖書美術合一空間」，既獨立又連結，能達到資源分享和跨域加值的效果。

在整體配置於內部機能的部分，妹島表示，「雖然建築是分散的量體，但仍然能創造出堆疊在一起的情況，我認為它有機會成為新型態的公共空間，因為美術館是透過展示的物品，讓人們產生感官感受。圖書館則是透過文字的符號來傳達訊息，所以我們藉由空間的融合，讓身體感官去接觸這兩種訊息，讓美術館與圖書館能更柔軟地融合在一起。」

歷經無數次的流標之後，終於在 2019 年 9 月動工，目前正全力趕工中，預計在 2025 年開館營運。這是一座由無比柔軟的白色量體簇擁組合而成，宛如一朵漂浮在青草地上之祥雲的綠美圖。期待早日落成，讓所有人在進入裡頭體驗的時候，都能夠有著宛如漫步在雲端的幸福感。

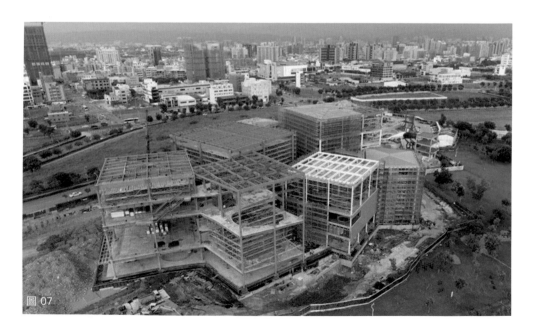

圖 07

名建築周邊要注意：普立茲克建築獎得主作品集散地

　　從城市發展的脈絡來看，台中是最擅長透過奇觀式建築來進行都市行銷的城市了。也因此被建築人戲稱為普立茲克建築獎得主之建築作品的集散地，在伊東豐雄的台中國家歌劇院、安藤忠雄的亞洲現代美術館、SANAA 的綠美圖之後，緊接著的便是隈研吾在 2020 年競圖中拿下、位於第十四期重劃區洲際棒球場園區的台中巨蛋一案。此建築造型長得有點像儲油槽，且因酷似另一個隈研吾事務所的作品而飽受爭議的本案，不論最後結果如何（距離完工尚來日方長），的確集結了當代日本建築名家精銳。若將台中稱為台灣當代前衛建築之都，應該是當之無愧。

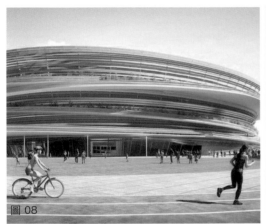

圖 08

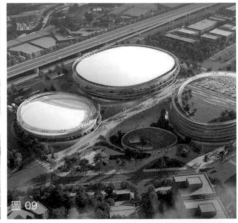

圖 09

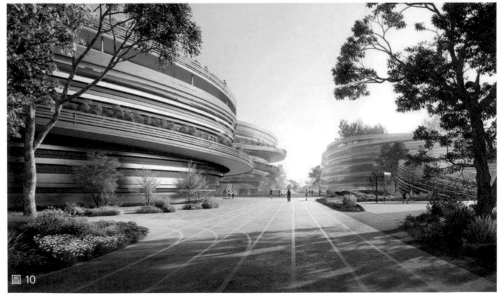

圖 10

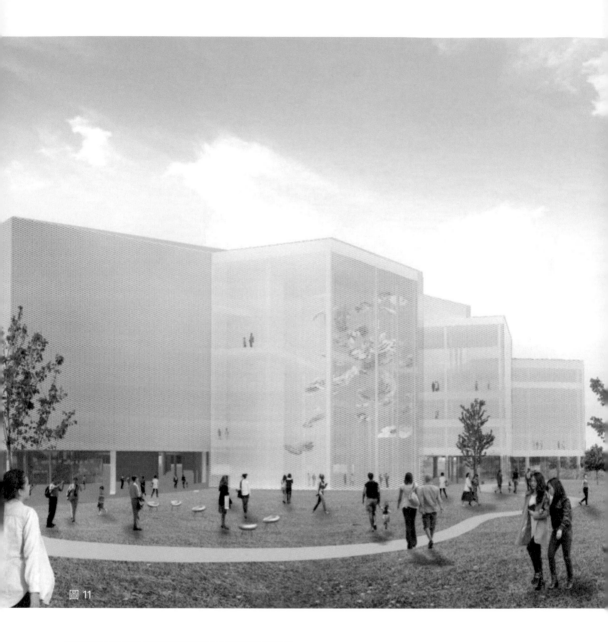

圖 11

台中綠美圖 圖說 /

01 藉由玻璃與擴張網創造出各種具有不同透明度
　　的建築量體

02 原始的設計構想是以漂浮的雲朵為意象

03 離散式的、若即若離的平面配置計畫

04 內部空間有著巨大規模的挑空

05 量體配置的縫隙下長出帶有穿透性視覺效果的
　　採光內庭

06 綠美圖建設中

07 綠美圖建設全區俯瞰

08 以線性格柵圍塑的皮層作為主視覺的台中巨蛋

09 一度被戲稱為煉油槽般的台中巨蛋

10 以木構及和自然共生作為當代建築倫理訴求的
　　台中巨蛋

11 外觀模擬，各個量體具有不同的透明性

光、清水混凝土、純粹幾何形──安藤的特色代表

亞洲大學現代美術館

Info ／ 亞洲大學現代美術館
地　　址：台中市霧峰區柳豐路 500 號
電　　話：04-2339-9981
參觀時間：週二至週日 9:30-17:00
官　　網：https://asiamodern.asia.edu.tw/

安藤在台灣的第一座美術館建築、細緻溫柔的清水混凝土、正三角形的建築宇宙、光影交織的空間詩篇

建築詠者觀點

這棟由世界知名建築家安藤忠雄所設計，以灰色清水混凝土為基調，搭配玻璃帷幕的量體，宛如從岩盤中露出鑽石結晶的銳利造形，帶有純正日系前衛建築血統的安藤建築。從它竣工開幕至今，已經約莫 10 年的光景，之所以在此「重讀」，除了因 2022 年安藤忠雄建築展──「挑戰」，以台北作為巡迴的最終站，再次掀起一番安藤熱之外，也試圖藉由對於這個經典的凝視，回顧台灣當代建築發展的軌跡與脈絡。

一般來說，閱讀安藤忠雄的建築有幾個重要的側面。首先最重要的便是作為其建築之主要靈魂的「光」。安藤忠雄的建築啟蒙，其實來自於中學時代他老家進行增改建的時候。原本昏暗的閣樓因著改造被打開，使得光得以射入而深深觸動了安藤少年的心。於是「光」成了安藤的建築啟蒙，也讓他在建築中看到未來的夢想。

後來，為了學習建築，安藤搭上西伯利亞鐵道橫跨歐亞大陸，一路到了西方建築正統聖地的希臘與羅馬。在羅馬的萬神殿（Pantheon）裡，年輕的安藤看

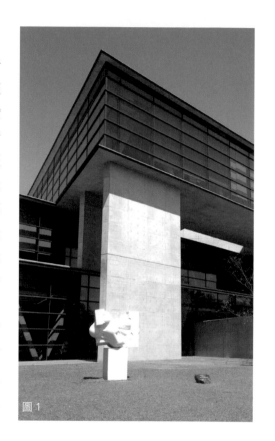

圖 1

圖 2

到了從圓頂上的開口射進建築內部、那道長驅直入的光，而深受震撼。在這個神聖的空間裡，年輕的安藤彷彿被神吹入了生命的氣息般，在當下有了與來自天上靈光的深層對話，並在那個無比崇高的空間尺度中，親眼目睹在不同時刻中，因著光所刻畫之痕跡而深受感動。

於是「光」成為安藤在創作建築之路上的絕對主題。你總能夠在安藤建築中看到他如何將光引入建築中並創造光影的對話。例如著名的光之教會、地中美術館等重要傑作，不僅讓人體會到陰翳氛圍下的幽靜，也能夠深刻體會到「光」如何成為關鍵性的空間元素而帶給建築靈魂。

在以三角形作為主題的亞洲大學現代美術館裡，安藤果不期然地開了三角形的天窗，讓光線直接透過這樣的開口射進美術館的中央核心與兩個垂直動線樓梯裡，創造屬於美術館裡的神聖空間。置身在這樣的氛圍裡，就彷彿直接領受光的沐浴與洗滌般，能得到片刻的救贖與升華。這道光創造出了隨不同時段刻劃出的空間表情與姿態，及令人為之動容的光影詩篇。使得造訪美術館的人們，除了得以賞析美術作品之外，也能夠因著這些光在心情上得到變化與更新。

其次，另一個讓大家耳熟能詳、解讀安藤建築的重點，在於其早已膾炙人口的「清水混凝土」。

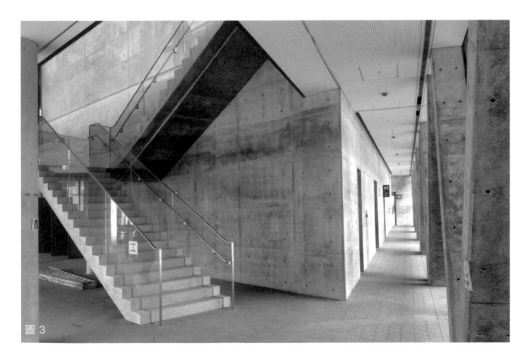

圖3

圖4

其實清水混凝土可以從英文的「Exposed Concrete」及日文的「打ち放しコンクリート」的字面意義上看出端倪，也就是說，將混凝土澆製完成就放著，不再加上裝修材，而直接以顯露出的混凝土表面作為建築形體，最終完成面來表現其樸拙的質感。20世紀初極具代表性的建築巨匠柯比意（Le Corbusier）與後來的日本建築名家丹下健三亦是清水混凝土的愛用者。不過相對於他們使用的一般範本，以拆模之後所呈現出的粗獷質感來作為某種藝術性的純粹表現的這個傾向，年輕的安藤也在開始之初發下豪語，決定以這個代表20世紀、最典型（Typical）且普遍的建築材料——混凝土來創造出最獨特、最出色（Unique）的建築作品。後來，安藤在其成名作「住吉長屋（1976）」中成功開發出這種質感纖細綿密、有著光滑表面的清水混凝土，是特別為因應日本人對於完成度及細緻度上的需求與特殊感性而發明出來的結果。

耐人尋味的是，混凝土由於其現場澆鑄的宿命，必然地會在其色澤與紋路上各有不同，也精彩地重現一份來自於人造的自然質感。有趣的是，這份深邃的灰色在光影的漫射與覆蓋下，除了進一步地演繹屬於日本人天性所喜愛的陰翳美學外，也讓西方建築評論家對於光影操弄所散發的禪意與詩性深深著迷，因而使全球建築領域、這個屬於安藤「清水混凝土」的金字招牌得以塵埃落定，也在20世紀末，隨著晚期現代主義的復甦，掀起這份灰色極簡的空間美學新浪潮。附帶

圖 5　圖 6

一提的是，安藤清水混凝土的分割單元大小是 91 公分 x 182 公分，這個尺寸剛好是日本傳統空間所愛用的塌塌米（疊）尺寸。於是我們可以從這個細微的部分讀出安藤忠雄對於其身世及傳統美學做出直接卻又隱晦而內向性的詮釋。

　　第三個，則是直接刻畫出建築空間肢體的「純粹幾何形」。安藤當年獨學建築，前往大阪大學旁聽之際，印象最深刻的便是歐幾里德的幾何學。他對於幾何學將世界萬物形象的構成線條加以抽象化，且蘊藏某種得以探索整個宇宙及物理現象的秩序深感興趣，成了他日後從事建築設計之際永恆挑戰的課題。從早期的長方體、圓形、橢圓形、扇形，一直到最近的三角形及帶有漸變式曲面的造形，是安藤建築創作進化的清楚軌跡。而亞洲大學現代美術館於 2008 年完成設計，正好落入安藤狂戀三角形的成熟期，因此可把這棟美術館視為其三角形建築的集大成之作（另一個姊妹作則是四國松山市的「阪上之雲博物館」），從建築量體的構成到空間、地坪及天花的分割都遵守著嚴謹的三角形邏輯，幾乎可稱其為三角形的小宇宙。

　　值得一提的是，安藤在亞洲大學現代美術館的量體處理上超越了過去相對純粹而平整的幾何形體，是透過三個正三角形（三層樓）的錯位式堆疊而成的一個極具動態性格的建築。而這些位移也巧妙地創造出建築主體本身的遮簷與露台，某種程度上恰如其分地反映了台灣多雨的地域性條件。除了在平面採取三角形的幾何相似形原理來加以構成之外，安藤也充分地利用了基地本身過往鄰近 921 大地震震央且屬於強震區這個限制，而以斜撐的柱子組構出 V 型柱來因應垂直荷重與側向地震力的威脅，不僅在結構行為上做出了精彩的解答，也再次於立面上重新強調三角形的意象，堪稱神來之筆。三角形體本身具有其銳利度，因此讓整棟建築極具速度感，並在透視上呈現出其無與倫比的造形美感與魅力。

Key Words／建築師如是說

　　多年後再次端詳這座亞洲現代美術館時，我重新發現建築正面那道極具存在感的牆。它不僅界定出前方廣場的領域，也在它長驅直入地插進落地玻璃的入口處，形成一項強有力的「邀請」，試圖帶領人們進入安藤的建築聖域之中。這個安藤建築中的經典手法，讓我回想起他遠在 80 年代末期的一系列建築論。安藤忠雄當時表示，「我想到要做建築，很可能並不是以做出『建築』這個具體的『形』作為出發點，而是試圖用『形』來傳達意志，才是作為最初的開端。」

　　而作為安藤忠雄建築之決定性元素的「牆」，他做出了以下無比精彩的敘述：「……在被包圍的建築內部中設置挑空與中庭，可以說是先暫且切斷與外部環境的連結，然後持續在那裡頭的探索下所產生的全新宇宙。」「『牆』就如同在沙漠裡頭建立起來的要塞，在作為守護身體的防禦牆同時，也拒絕了形成共同體的幻想，是在物換星移的流行現象中，明確地確立自身的存在、意味著都市中某種精神之灘頭堡的表象。……帶有圍塑性格的牆壁，並不單單只是具備防禦機能的牆，而是展現居住者在都市裡棲居之強烈意志且帶有攻擊性的壁，同時也是為了獲得在內部拓展出私人生活場域的牆。」

圖 7

圖 8

圖 10

圖 9

　　長達近 50 年以上的建築生涯，見證了他從過去以來的一切所思所想，並化為真實的空間成為這世界的一部分。即便從 10 年前左右罹患癌症，也都在他強大意志的支撐下，於手術之後奇蹟重新復活。他所留下的建築作品與事蹟，都為自己的建築人生做出了以「永遠青春」為名的精彩腳註。安藤忠雄表示，「塞繆爾・厄爾曼（Samuel Ullman）在其『青春之詩』中，做出了「所謂的青春並不是人生的某段期間，而是心裡的狀態」的抒發與歌頌。不害怕失敗、挺身面對困難的挑戰心，無論處於任何逆境，都不放棄夢想的強韌。也就是說，身體與知性無論如何疊加與成熟，只要不失去內部的年輕，人們就不會老去而能夠好好地活著。永遠不要失去綻放的光輝，邁向永遠的青春——目標並不是結實累累後變得甜美的紅蘋果，而是未成熟的，即便有點酸，卻充滿著邁向明日希望的青蘋果精神。」

圖 11

名建築周邊要注意：亞洲大學的行政大樓

　　很弔詭的，在亞洲大學現代美術館的正對面，是一座仿巴洛克式的古典風格建築──亞洲大學的行政大樓。它的綠色穹頂，以及作為正面的科林斯柱列而形成的環抱式柱廊，可以看得出仿擬羅馬梵蒂岡聖彼得大教堂的企圖。只是在基地條件下的限制，讓整座建築在比例的構成上顯得較為侷促，卻依然有其氣勢。相對於安藤忠雄那座清水混凝土的現代主義建築的質素簡樸，這棟建築顯得恢宏而華麗。也因此當年我每每在為來到亞洲大學參訪的貴賓導覽安藤美術館後，總會悄悄地問大家說，請問你們比較喜歡亞洲大學行政大樓？還是這座美術館？答案是這座帶有歐洲古典風格的巴洛克式建築更受到絕大部分貴賓們的青睞。而這樣的結果似乎也是多年之後，在我已經遠離那地方才做出的告白吧，某種程度也揭露了台灣現代主義建築美學發展與推廣的困境（笑）。

亞洲大學現代美術館 圖說 /

01 三角形錯層構成具有雕刻感的外觀造型
02 安藤忠雄親筆繪製的設計手稿
03 大廳通往二樓展廳的樓梯與側向廊道
04 內部空間為極簡純淨的清水混凝土。地坪也有三角形切割的紋路
05 入口大廳的挑高處，可以感受 1 樓與 2 樓之間的流動穿透
06 在樓梯間抬頭可見三角形的天窗
07 中央展廳可以望見前方 V 形柱撐起的漂浮廊道。天花板當然是三角形的構成

08 亞大現代美術館鎮館之寶的竇加雕塑作品 - 芭蕾小舞者
09 V 形柱除了強化三角形意象外，同時具有垂直荷重支撐及抵抗側向力的結構機能。
10 開幕當日親自導覽亞大現代美術館的安藤忠雄先生本人
11 一般民眾似乎更愛這座仿巴洛克風格的西方折衷樣式主義建築的亞洲大學主樓

重返自然的懷抱
台中國家歌劇院

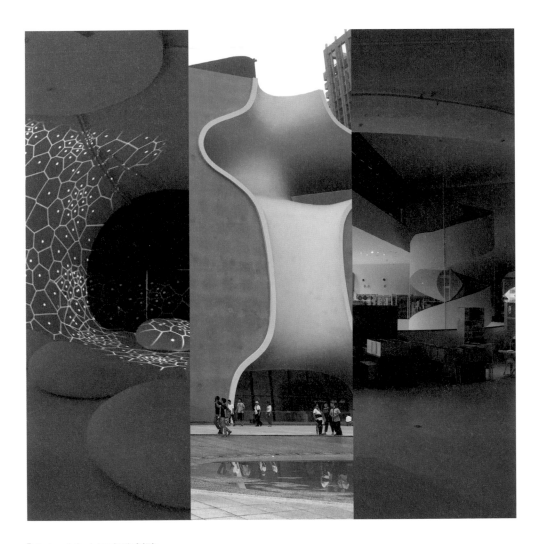

Info / 台中國家歌劇院
地　　址：台中市西屯區惠來路二段 101 號
電　　話：04-2251-1777
官　　網：https://www.npac-ntt.org/index

讓聲音環繞穿梭的洞窟（Sound Cave）、生物骨骼般的曲牆（Curve Wall）、彷彿生命體之內在器官的管（Tube）、境界（Boundary）的滲透

建築詠者觀點

　　雖然由日本建築家伊東豐雄所設計的這座台中國家歌劇院已經不是建築界的新聞，但它實際上是台灣最初的一個國際建築合作案，從 2005 年的國際競圖開始，歷經 11 年的歲月，終於在 2016 年的 8 月 26 日正式開幕至今，有其不可抹滅的重大意義與存在感。

　　它不尋常而獵奇的外觀與姿態，總惹人願意暫時在原本的行進中停駐下來對它作出瞻望，同時也免不了被早已帶有定見的傳統建築人／設計人，以既定的建築美學框架下的認知對其做出品頭論足式的端詳與評價。網路上最常看到的說法不外是「不知道那兒不對勁，就是覺得怪怪的」、「比例與造形很奇怪」……這類直覺式的反應。然而，台中歌劇院從來就不是依循任何前例典範所打造的，而是以前所未見的前衛姿態問世。

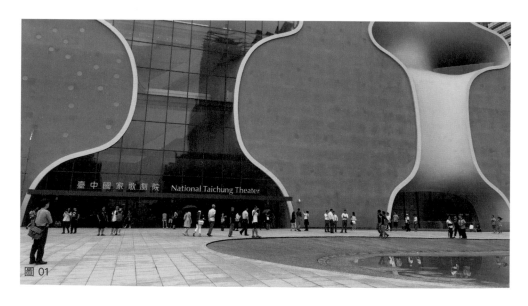

圖 01

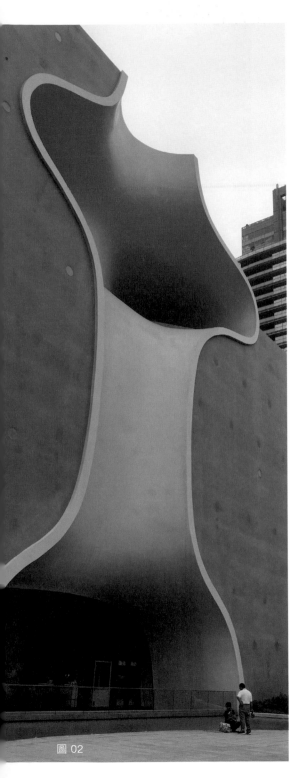

圖 02

　　首先，宛如洞窟的整體造型，是基於期待在裡頭聽到樂音聲響到處悠揚流動的概念，而由 58 個曲牆單元（1372 片元素）組成連續性的管狀空間。由曲牆構築而成、大小不一的細胞在內部蔓延的空間系統（Emerging Grid），在於創造出如洞窟般的內在地景氛圍與差異性場所。出現於「表層上的孔洞」與「在量體內綿延不絕的孔洞」則可以視為內部空間的連結與外界聯繫的關鍵性介面。就如人體構造中的「孔洞」一樣：將某些部位連接在一起，呈現連續性的狀態。而這個做法在仿擬生長於自然界的生物，讓建築也得以成為「以無數的『管』所創造出的有機系統」。也就是說，建築師企圖瓦解過去建築外觀僅是純粹抽象方體的窠臼，而是以上述的曲牆系統與洞窟空間來帶出有流動性內部空間的柔軟「管狀」構築體之樣貌。這樣的實驗性操作成功打破了過去建築的單調與僵硬，透過洞窟般高低起伏的地形，試圖喚醒人類動物性的感官本能，期望人們體驗超越既有建築感官經驗的空間場景（Sequence）。再者，也藉由內外境界的曖昧化，試圖達成建築與外部直接連接，且與自然環境融為一體的企圖。於是可以將台中國家歌劇院視為一座積極對外部敞開、擁抱城市生活，並試圖進一步回歸自然環境的開放性前衛建築。

Key Words ／建築師如是說

伊東豐雄表示,「20 世紀的建築空間有很強烈的四角形性格,但我這次的建築是那種超越角度的性格,是聲音可以流動的、光線可以流動的空間……。」「人類究竟是自然的一部分,而建築也該是自然的一部分。」於是當科技與技術越加進步,人們或許該做的不是那種具高度完結性而與自然環境脫節的建築,反而是更應該利用新的科技與技術去思索如何重新回歸自然環境的懷抱。作為一種與過去 20 世紀抽象(abstract)空間抗衡的策略,伊東提出了與抽象概念完全相反的「真實(real)空間」的想法。那是一種「可碰觸的、恢復了物質力的即物性有機空間」、「可以感受得到動態力傳導之流的流動性空間」、「透過如同樹屋與洞窟那樣的原始住居來意識自然的空間」……。

台中國家歌劇院是與環境直接連續在一起的理想建築與空間狀態,基於仿擬自然界的秩序所構築出來的全新真實。因著這座喚醒物質性與生命力、與自然環境直結,邁向與環境共生的前衛建築,台灣建築里程碑終於朝著邁向自然系,踏出了重要的一步。

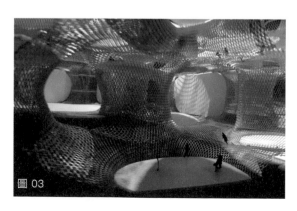
圖 03

圖 04

圖 05

圖 06

圖 07

延伸閱讀—伊東建築的演化

從早期以抽象、無機、輕構築為宗的「風之變樣體」到有機變形的「衍生式格子」（Emerging Grid），在伊東豐雄的建築世界裡，建築物彷彿是自然界進化的一環，透過人類意識的注入，發展出人造物的一套生命演進。在演繹出精采的生成進化過程裡，伊東以設計演算法作為動力，讓建築物跳脫單純線性結構，轉變為以連續曲牆所形塑出的內外連通、猶如鐘乳石洞窟般的有機結構，在台中國家歌劇院中構築出一場充滿生命流動力並試圖擁抱外部環境、邁向自然系的演化軌跡。這囊括了：

1. 流動性的追索

伊東從年輕時代開始執著的、充滿魅力的各種建築表現的課題，是他經常提到的「流動性」。可以理解的是，這指在地表上所發生的液體／氣體的移動現象，同時也被伊東視為自己建築設計中的核心目標。因此往往可以從他的作品中發現試圖在平面與內部空間中揭示出以流動作為基本特性的這個特徵。

伊東表示，我從創作自己的建築那個時候開始，對於作為物件（object）的建築幾乎完全沒有興趣，可以說只被「流動般的空間」強烈的吸引。雖然從自己獨立開始進行設計活動到現在為止，自己的設計在表面上看起來似乎有了各種變化，然而即便有這種表象上的差異，對於關注這些被比喻為河川之「流動」與「旋渦」等具備流動性格的空間上，可以說是未曾改變的。

這樣的特質，可以從中野本町之家（White U）、Silver Hut 中被察覺。以結果來說，可以知道這些作品強烈意識著「內部機能的連續及空間流動性」的確保。也就是在人們的空間體驗中，呈現出以人們聚集的場域為中心，所產生的幾個濃密「旋渦」般的空間，以及將這一切緩緩相連起來、曖昧而鬆散的「流動」領域之分布。這樣的特性也清楚地被再次呈現在台中歌劇院的 1F 地面層與外界無縫相連的所在。

2. 告別立體主義、邁向管狀主義的美學

為了深刻理解台中國家歌劇院的內涵，就不得不回顧伊東跨越 20 與 21 世紀的重要代表作暨轉捩點的「仙台媒體中心（Sendai Mediatheque）」，這可視為伊東建築於 21 世紀中告別「立體主義（cubism）」，邁向「管狀主義（Tubism）」美學的進程。它最主要的特徵便是在立方體裡有管狀元素的貫通。伊東從最初階段便強調「徹底地只用平坦樓板（Plate）、海草般的柱子（Tube）、立面的帷幕（Skin）這三個元素做純粹的表現；個別的元素則就構造上的可行性全面進行 study，全力加以簡化；其他部分則全部加以空洞虛體化（void）」。這個大膽的實驗後來成就出一個「無機玻璃盒中存在著有機管柱」的鮮烈印象而驚豔全球，被譽為 21 世紀初最前衛的建築作品。

若將台中國家歌劇院與仙台媒體中心進行比較，可以發現仙台媒體的中心思想是在垂直向度上置入貫穿整個空間的「管（Tube）」元素；而台中國家歌劇院則無論是在縱向或橫向都以這樣的「管」充滿空間全體，因此整個空間到處呈現連續的狀態。和仙台媒體中心一樣，其外形也是根據基地的境界線來進行，而立面的外部周圍則是以「管」的切斷面作為曲線的連續體表達，及充分展現出一種前衛而有機的空間情境。伊東表示這樣的「管」可以類比為貫穿人類體內的器官，是主宰著人類生命力的關鍵。

3. 消解境界／仿擬自然

伊東建築根底所存在的意識，一言以蔽之就是「流動性」。在「流動性」這個關鍵字的背後，伊東建築的中心思想與目標，其實就在於持續探索並開發出有別於20世紀之「純粹／封閉／完結」系統的另類秩序。若從台中歌劇院一案中，可以確定伊東試圖創造的另類秩序，便是透過「境界的打開」所成就的「模糊／開放／互涉」，在建築中創造出宛如回歸自然懷抱狀態下的新秩序。伊東在輕構築的操作取徑中，藉由極度輕薄與穿透境界的嘗試下仍舊未能瓦解內外的分際，後來卻在有意無意間透過「管」及「孔洞」這些元素在建築中的置入，一舉解決了上述關於境界思索上的困境。

台中歌劇院的多核心有機構造如同網子縫隙所構成的網絡狀空間，彷彿人體構造的「孔洞」般，在某些部位是連結在一起且呈連續性的狀態。於是可以想像孔洞這個有機構造成就了「既非內、亦非外」的內外交融的狀態（量體內的孔洞），同時也與「境界」（表層的孔洞）連接，成功地再現自然界的邏輯與秩序。

作為自然系建築奇蹟的台中歌劇院

伊東豐雄除了具有作家型建築師的身分之外，同時也是個擅於重新定義問題的建築學者。有別於一般建築師只是單純地從被賦予的條件中來解題做出設計，伊東不斷探究建築的根本定義，試圖在建築已面臨瓶頸、無法根本解決人們生活問題的環境年代裡提出新建築所應有的姿態。他指出，人們其實生活在複雜的自然環境當中，但是從十九世紀末葉的近代以來，人們在機械主義思維的主導下，一味地追求作為人造物之建築的單純化、抽象化以及效率化的過程中，失去了人類原本所帶有的野生思想與能量。因此，伊東主張應該將這個被封閉的部分打開，重新找回失落的、屬於人類最根本的天賦。於是乎，「重返自然的懷抱」成了21世紀後之伊東建築的根本命題。

圖 08

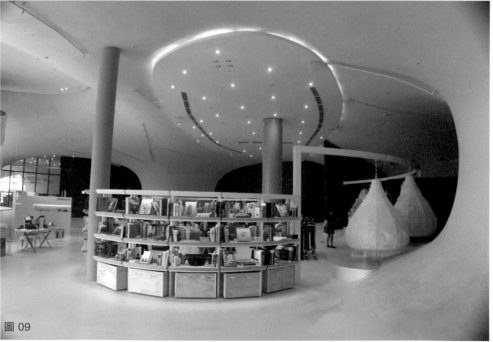

圖 09

圖 10

名建築周邊要注意：印月餐廳

　　台中國家歌劇院位於台中七期的綠園道端部，現在圍繞著歌劇院已經發展出宛如曼哈頓摩天樓聚集的所在地。近年來也吸引了蔦屋書店進駐到附近某棟集合住宅的底層與二樓。不過對於我個人的經驗，則是那棟以清水混凝土所打造的印月創意東方宴餐廳。主要是供應現在已經相當難得的道地上海料理，加上餐後能在大片落地窗邊的 Louge 享用茶飲與甜點。經典名菜是藝鴨三吃，可以說是北京烤鴨的變奏。然而我個人獨鍾愛「香根甘絲」，對於我這個無肉不歡的肉食主義者而言，能夠以豆乾絲、蔥段及辣椒的組合征服我的胃，堪稱是極大的奇蹟，誠摯推薦。

Info / 印月餐廳
地　　址：台中市南屯區公益路二段 818 號
電　　話：04-2251-1155
營業時間：每日 11:30-14:30；17:30-21:30
官　　網：https://wein818.com/

台中國家歌劇院 圖說 /

01 正面入口。有一種要進入謎樣生物般的奇幻感
02 建築立面上呈現出洞窟的垂直剖面。如同耳朵或鼻子的孔洞
03 設計階段檢討曲牆結構系統用的模型
04 歌劇院中最能體感伊東聲音洞窟概念的空間。此時正投影出伊東豐雄一系列建築創作的線稿
05 有機的曲牆洞窟空間系統搭配小白石的趣味
06 在光影與聲音交織的歌劇院內部空間一隅
07 小白石也可解讀成棲息在自然系洞窟裡的有機生物體
08 入口大廳上頭的挑高空間宛如人造自然而成的峽谷
09 歌劇院上部樓層的一些文創生活商鋪
10 印月餐廳的外觀。其實越夜越美麗

雲嘉—平原裡的建築曠野寄情

北港文化中心
嘉義市立美術館
國立故宮博物院南部院區（故宮南院）

Yunlin
&
Chiayi

屬於地方城鎮並同步國際的白派建築

北港文化中心

Info ／ 北港文化中心
地　　址：雲林縣北港鎮公園路 66 號
電　　話：05-783-2999
開放時間：週二至週日 9:00-17:00
官　　網：https://www.facebook.com/beigang7832999/?locale=zh_TW

潛伏於嘉南平原鄉野間的白色藝術雕塑、台灣傳統聚落城鎮中驚鴻一瞥般的正統現代建築，與熱情奔放之民間信仰聖城共生的文化靜謐角落，在最在地（Local）的地方遇見世界級（Global）

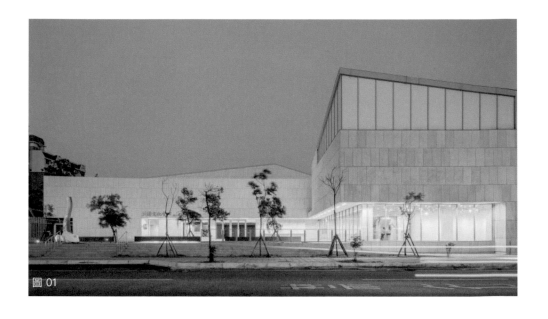

圖 01

建築詠者觀點

　　對於北港的印象，來自於北港朝天宮這個台灣傳統媽祖信仰的重鎮所在，一個非常台、非常接地氣的在地城鎮。因此最初得知要在這個原本應是被廟宇建築、固有的燕尾式翹尖造型天際線主宰，且極盡繁複華麗、熱情無比的景觀中，興建一棟基於純粹理性所建構成的純白色建築立體，並與其搖搖對峙而感到無比驚訝。這個由張瑪龍與陳玉霖聯合建築師事務所（MAYU）所設計的北港文化中心，或許可以稱為屬於地方城鎮，同時也讓世界重新看見它的一個全新的亮點吧。

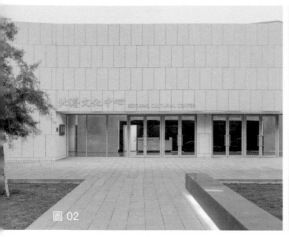
圖 02

圖 03

　　事實上，台灣在城市發展的歷程中，與整個國際建築發展的進程有著時間軸上的落差。嚴格地來說，上個世紀主流的現代主義浪潮因著台灣在當時遭遇戰爭，以及後來戰後的特殊處境而未能直接風行於台灣本島。反倒是在經濟起飛、社會逐漸開放之際迎來了後現代主義的狂潮。那份帶有訴諸中華文化或台灣鄉土認同，甚或是異國情調的消費性符號之商業操作手法似乎就在台灣當時所具有的肥沃土壤上被全盤地接納，進而普遍地在各個城市與鄉鎮中長成百花齊放且多元紛亂的建築形貌。

　　所謂的「建築中的複雜與矛盾」，現在回過頭來看，或許可以辨識台灣城鄉風貌與都市景觀的日常吧。而 20 世紀建築發展中那種抽象化概念式的表達，直到 1980 年代中期以降才終於在重鹹的建築惡趣味後的補償狀況底下，類似包浩斯白派建築或國際樣式的那份理性建築思維才陸續登陸台灣，帶來「新氣象」。只不過真正能夠做到無比精準的詮釋者真的非常稀少，前面所提到的 MAYU 或許便是難得的天選之人。因此當在媒體上發現北港竟然出現如此俊美秀逸的白派現代建築，內心無比激動，甚至出現在內心裡演了小劇場的程度。我個人認為它的存在感在於建築本身的調性與城市環境之間的對比。

　　很難得地在繁複與喧鬧的包圍中，用低調、理性、和諧的姿態讓周邊的空氣都沉靜了下來。並且以規則性與韻律取代傳統作法中的對稱性配置，透過材質而非裝飾表現紋理，藉由量體的分節與鏤空試圖創造出底層挑空的處理手法，最後再加上落地窗的模矩組成與全區場域的優美比例分割等等，完美詮釋「Less is More」。就如同在上好的食材上僅以絕妙的刀工及最低限度的調理手法完成一道極緻的料理：在簡單純粹中感受無限的韻味。

Key Words ／建築師如是說

　　張瑪龍與陳玉霖建築師對於本建築的設計，做了以下的詳細詮釋：「北港文化中心內含 360 席的音樂廳及兩層樓的展示館。平面上我們以切成大小兩塊量體的 L 形配置來回應轉角空間，以帶有高低差的廣場及長階梯創造出台灣城市少見的微量剖面及視角變化。外觀上兩個量體以不同的石材外掛，並以單斜屋頂的角度暗示其相對應的外部狀態。我們特意將屋頂從各式設備的束縛下解脫，以乾淨的面貌對應充滿屋頂加蓋的環境。與具重量感的建築量體形成對比的，是內部空間的流動性及地面層帶狀落地窗的穿透性，我們用『空』將實體串連，使石材量體猶如漂浮於廣場之上般。長條形的大廳沿著建築長軸展開，透過端點的樓梯整合空間之轉折，將上下兩間展示室動態地結合起來，延續到次要入口。而大廳另一端的直通樓梯通往外掛於量體外的二樓前廳，模糊了內外關係，讓建築內部的活動外翻呈現在市民眼前，最後再將動線帶回音樂廳之中。」

　　雖然空間內容相對簡單的只有表演廳、展覽廳及戶外廣場，但令我震撼的是其展覽空間有著與現代建築巨匠密斯（Mies van der Rohe）設計的德國柏林新國家藝廊中、那份宛如宇宙般無限延伸的味道；而兩個主要空間交接處的前廳、附屬空間的設計亦非常細膩，具有一份開放性的連結關係，在視覺感官上非常舒服，這讓我聯想到谷口吉生在紐約 MoMA 增建棟中無比低調的設計手法為整體空間所帶來的豐富質感，讓室內外空間以及內部不同空間機能屬性的領域完美地 Involve 在一起。這種能與世界級現代建築並駕齊驅且產生對話的作品得以在北港誕生，我相信是極具啟示性的事件：那是在地接軌國際。北港這城市得以在全球建築網絡上擁有一席之地，而台灣當代新建築終於可向世界發聲、宣告自身之存在的具體展現。

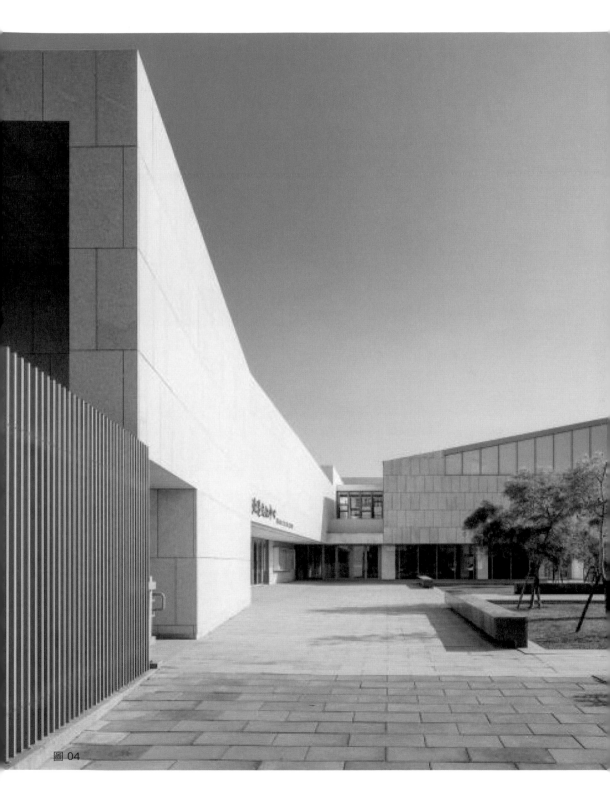

圖 04

名建築周邊要注意：北港空中廊道

造訪北港，除了因為這裡是民間媽祖信仰的聖地，非得到朝天宮走走、吃吃廟埕周邊小吃、買買在地伴手禮之外，我個人最推薦的是去看看幾座極具視覺感官張力的橋，以及它所延伸而成的「北港空中廊道」或稱之為「北港High Line」。包括北港天空之橋、女兒橋，它們都是廖偉立建築師的傑作。在作為通道的線性元素、達成其連結與穿越的用途與機能之外，更成了人們得以在橋上駐足暫留、沉思冥想、凝視與眺望的所在。在形式上可以看得出廖偉立建築師在不同時期中，以橋作為更多建築表現性上的嘗試，包括清水混凝土、折板、鋼構及碎形幾何等等，凝縮了豐沛的設計能量。厲害的是，這些橋還與昔日台糖小火車運輸路線的遺址有著巧妙連結，除了形成一條可以眺望北港溪風光之外，更進一步穿梭到社區街廓內部，以不同高層來俯瞰整個城鎮的「High Line」，在遊走過程中彷彿參與了在地居民的日常生活，並直通北港鎮的核心區，可謂一條很有味道且值得造訪的散步路線，非常推薦。

Info ／ 北港空中廊道
地　　址：雲林縣北港鎮義民路與和河堤道路交口附近

圖 05

圖 06

圖 07

北港文化中心 圖說 ／

01 純淨俐落的水平展開式幾何量體，有著純正現代主義白派建築的血統 © Shawn Liu Studio ｜鉉琉工作室

02 置身於帶有濃厚在地文化的白色建築，以及其帶有穿透性的落地門入口 © Shawn Liu Studio ｜鉉琉工作室

03 帶有斜度的角隅量體在帶有其表現性的同時，底部亦有期開放性，形塑出院落式廣場來做為與城市交往的界面 © Shawn Liu Studio ｜鉉琉工作室

04 純粹幾何形的巧妙操作組合出無比優雅的這個屬於台灣的世界級地方文中心 © Shawn Liu Studio ｜鉉琉工作室

05 穿梭在古老城鎮聚落中屋頂天際線上般的北港High Line

06 以粗壯鋼骨構成的女兒橋具有某種反差

07 帶有婀娜擺動姿態般的女兒橋

新舊建築結構的融合與空間縮放

嘉義市立美術館

Info ／嘉義市立美術館

地　　　址：嘉義市西區廣寧街 101 號
電　　　話：05-227-0016
參觀時間：週二至週日 9:00-17:00
官　　　網：https://chiayiartmuseum.chiayi.gov.tw/

公賣局古蹟群的再生利用、宛如草間彌生之自然系圓點狀花園、打開舊 RC 建築中所置入的木構架大挑空、作為都市客廳的非典型美術館

建築詠者觀點

　　在歷經數次的基地與計畫變更、堪稱好事多磨，最終在 2020 年完工開館的嘉義市立美術館，可說是舊建築／文化資產再生利用的秀逸之作。它主要是由三棟建築所構成，其中具有文化資產價值的是古蹟棟——菸酒公賣局嘉義分局。這棟帶有西方折衷樣式與藝術裝飾風格的摩登建築是由日本時代知名建築技師梅澤捨次郎所設計，於 1936 年落成。而另外兩棟則是 1954 年酒類倉庫和 1980 年菸酒成品倉庫的附屬建物。最後呈現於世人面前、令人無比驚豔的成果，便是由黃明威、王銘顯兩位建築師以及結構建築師陳冠帆及吳書原，這四位堪稱建築 F4（Fantastic 4）集體創作出來的結晶。

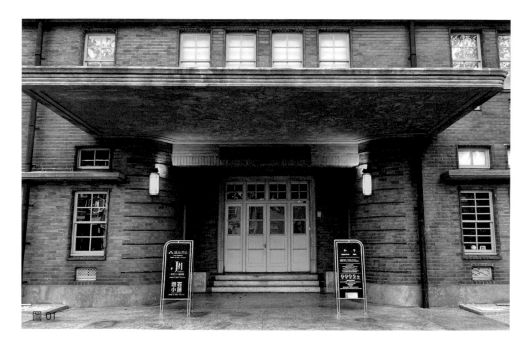

圖 01

我最早知道這個案子，是在太研設計景觀建築師吳書原先生的一場講座中目擊到，美術館入口廣場的驚豔景觀設計手法：將原本可能是城市建築背面或邊陲地帶的角落做出精彩地翻轉，進而塑造出面對城市的入口花園；但隨著後來數次前往建築工地現場觀摩，了解整個建築從原初模樣到後來全新組構合一的樣貌，而有了更進一步的震撼。原來那個看似理所當然、作為入口廣場花園背後的那片超巨大垂直玻璃立面，來自於將附屬倉庫建物的局部量體整個剖開，拆掉部分的梁柱，然後再置入一套木構造桁架系統，而得以用類似船底結構的支架體做出大型跨距的內部挑空（Atrium）來面對花園，成功地反轉了美術館建築的開口方向。緊接著，比較沒有特色的倉庫建築古蹟棟，則採取改建的策略，以 CLT（Cross-laminated timber）木構來作為表層結構體，再佐以玻璃帷幕包覆，才得以在外觀表情上呼應古蹟棟而整合為一。

至於後側的另一棟倉庫則維持其具有時間感的立面，只添加木構廊道和美術館入口以達到接續的效果。於是在整棟美術館建築中，除了依然保有那個直接連結火車站前之城市大道的古蹟棟入口，漂浮著某種昭和時代的摩登韻味之外，也因著建築體內側的打開、在嶄新木構材料的支撐下擴張建築空間的尺度、規模與多樣性。最關鍵的是，景觀躍升為整體建築計畫的一部分，不再是將建築剩餘的縫隙進行植栽的填補，反而是讓建築與植栽景觀均成為城市自然之一的景觀都市主義思維，使景觀、空間、材料、結構和空間計畫之間產生絕佳的互動與支應，讓建築的虛空間與實構築間有了完美的交融與共舞。

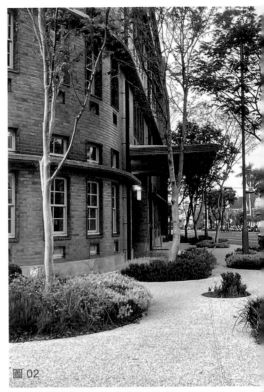

圖 02

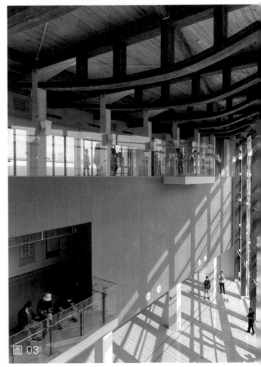

圖 03

Key Words ／建築師如是說

在打開與翻轉下的造就

本案主持建築師黃明威表示，「……從都市的角度來看，不再是『公賣局』的嘉美館在空間機能及其面臨的環境早已今非昔比，而作為『畫都』美術館的入口，它位於車水馬龍的中山路上，且逼近道路只有數步之遙，實在過於窄迫。……我們萌生了『將主入口翻轉』的念頭——重新將主入口安排在主展館的 B 棟一樓朝內院側，如此一來，所有來參觀美術館的民眾，都得先經過綠意盎然的庭院，再進入接待大廳。這種多層次的空間安排，不但能使來參觀的民眾在心情上先舒緩下來；不進館的一般民眾，也能無償享用到館外公園般的綠意及服務設施。原先專賣局的入口結合古蹟一樓委外經營的禮品及書店，翻轉成為參觀動線的出口，入口的翻轉也同時將美術館在都市上的面向作了一次翻轉。原先專賣局以厚實量體來面對主要交通幹道（中山路）所形成尺度上的張力感，在入口翻轉後，就被廣寧街的親切尺度與美術館中庭的包圍感取代了。這個翻轉的手法是我們以『城市美術館必須融入城市生活』的概念引導下最重要的體現。」

圖 04

新舊建築結構的融合與空間縮放的演出

　　曾經在桃園國際機場第一航廈增建案中累積濃厚舊建築增建經驗的王銘顯建築師，在本案中以木構造作為延續舊RC建築的另一套系統。除了藉由木構造與舊建築系統的組接來達成減輕整體建築物重量的目的之外，更大的期許便是想以嶄新的木構造工法打造新的空間質感，讓嘉義市美術館能夠成為木都嘉義的文化識別。

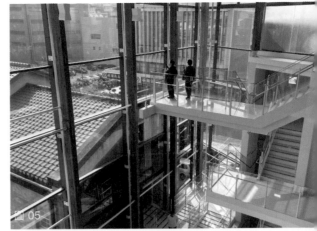

圖 05

　　幫助建築師達成這個重要挑戰的結構技師陳冠帆談到，「嘉義美術館在結構設計上最困難的地方，就是如何讓一個嶄新的集成材木結構（CLT）安穩地站在一個老舊的建築之上，並且是一個挑高『12公尺』的三角形大空間……，除了轉化成一個現代化的玻璃結構外，也創造出新舊建築空間在美術館尺度上的極大張力」。

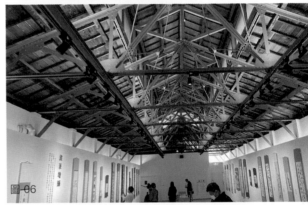

圖 06

　　他進一步表示，「在結構上，這拉高12公尺的大挑高空間，除了要創造一個輕盈的結構系統來支撐住玻璃帷幕外，也需要用最輕巧的施力，承載於過去歷史的結構之上。結構設計使用集成材構成的魚腹梁結構，讓整個玻璃盒的內部宛如一艘船型結構，重新演繹關於三角形（梭形）空間的特質，魚腹的型態隨著空間跨度的大小而變化出不同的深度」。

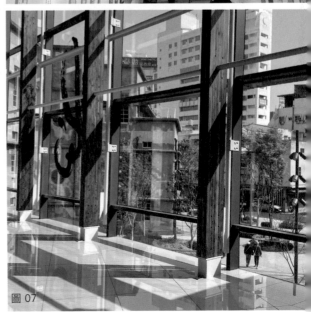

圖 07

嘉美之庭帶來全新的城市風景

　　最後景觀建築師吳書原在其景觀設計的思維中對於本案願景的完美詮釋：

　　嘉義美術館的廣場就如同都市的客廳，因此採用如藝術品般散落的石材座椅、圍繞著綠地高高低低的弧型座椅，分別有著 45 公分、75 公分的高度，提供或坐或靠的休憩，隱晦地出現在綠地邊緣，與植栽有著曖昧不明的關係。而如水滴般散落的樹，其疏密配置與株距，間接地排列出休憩空間與動線，作為進入美術館前的重要里程。櫸木林廣場所塑造的空間強度及隱喻性，進一步強調美術館入口前庭的主體性。高大開展的楓香樹林，植栽的選用，黃楊、迷迭香、芙蓉菊、女貞等灌木搭配，呈現常綠且不同色系的綠意，並以少量的狼尾草與四季草花點綴，優雅又野放的原生植栽帶給嘉義市區新風貌。

圖 08

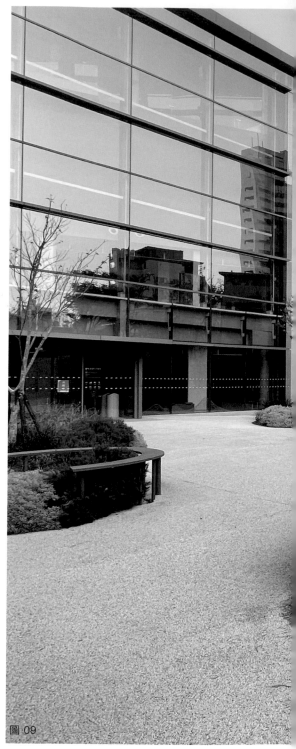

圖 09

圖 10

圖 11

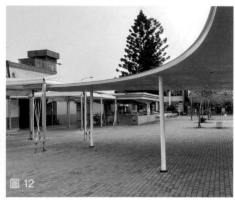
圖 12

名建築周邊要注意：嘉義火車站

　　雖然嘉義在日本時代因擁有阿里山森林鐵道起點而作為木都，同時也因曾孕育出許多重要畫家與藝術家而被稱為台灣畫都，並在台灣近現代民主發展歷史中扮演著重要的角色；然而事實上，卻在城市發展歷程及能見度上，在過去數十年可以說是最被忽略的一座城市。嘉義美術館的成功，或許漂亮地為這座城市邁向未來的榮光踏出了重要的第一步。從美術館步行約莫五分鐘，便是嘉義市今昔重要門戶所在——嘉義火車站。其本體除了是 1930 年代所打造、帶有西方折衷主義樣式與裝飾藝術風格的摩登建物之外，近年來更配合台灣設計展在嘉義等活動做了些微改造：內部空間採減法設計的思維讓整體空間變得優雅而清爽，戶外的廣場也搭上遮陽配棚架的設計，創造帶有漂浮及流動感的城市開放空間場域，意外地醞釀出一種類似日本 SANAA 少女建築的氣質，非常值得造訪。

▌Info ／ 嘉義火車站
▌地　　址：嘉義市西區中山路 528 號

嘉義市立美術館 圖說 ／

01 舊公賣局主樓入口。有著濃厚的藝術裝飾風格，梅澤捨次郎建築
02 有著圓弧的嘉義美術館及前方無比優雅而溫柔的原點植栽地景
03 最具空間震撼力的嘉義美術館新建築本體的挑空
04 嘉義美術館的新入口前是一個美術館院落所構成的城市花園
05 從挑空空間可以俯瞰舊建築的屋頂
06 舊公賣局倉庫棟屋頂的鋼鐵桁架

07 木構與玻璃帷幕的集合
08 既可愛又帶有詩意的圓點植栽造景
09 嘉義美術館的新舊建築與自然系花園入口廣場
10 在美麗花園的簇擁下，得著溫柔的療癒
11 帶有西方折衷樣式主義風格、無比優雅的嘉義火車站建築
12 以 SANAA 風的薄板與細柱元素打造出極具時尚感的嘉義站前廣場

尊重現有地貌，建築「綠色內涵」

國立故宮博物院南部院區（故宮南院）

Info ／ 國立故宮博物院南部院區

地　　址：嘉義縣太保市故宮大道 888 號
電　　話：05-362-0777
開放時間：週二至週五 9:00–17:00；週六、週日 9:00–18:00
官　　網：https://south.npm.gov.tw/

書法藝術的寫意式表達形塑、實虛交錯／無限的符碼、台灣參數式設計數位建築的開始、峽谷般的內聚式廣場、沙漠中開江河／曠野中開道路的地方創生

圖 01

建築詠者觀點

　　故宮南院與台北故宮博物院有著類似的坎坷命運。台北故宮博物院在當時原本是由王大閎建築師提出了一個劃時代的傘狀混凝土屋頂的空間系統，卻因著當時的政治氣氛背景遭到否決而硬是改成了今天這副中國宮殿式建築的形式。而贏得故宮南院第一次競圖首獎的美國建築師，當時或許可以說是以山詮釋台灣本土的主體性（玉山？），卻因執行面上的相關法律不夠完備引發糾紛而胎死腹中，不得不重新來過。卻意外地迎來了姚仁喜建築師這個帶有行雲流水之姿的建築提案，創造出如

同在荒漠中之流線型峽谷的空間，同時其內部空間也回應地形高層變化而形成精彩的展示空間序列，在空間體驗上展現出極具震撼性的張力。遺憾的是，因著延宕多年、不得不倉促開幕，使得建築現場呈現出許多荒腔走板的未完成狀態，這個當初在萬眾期待下，台灣第一個藉由建築元素組構方式的漸變來塑造彎曲與延展空間效果的建築作品，因此蒙上一層陰影。所幸後來逐漸亡羊補牢，並持續有增建優化的計畫，這當中最受矚目的便是由廖偉立建築師與原形結構的陳冠帆技師合作設計的鄒橋。這條宛如清水混凝土所構成的管狀橋梁就猶如一條抽象的龍，是建築、是空間，也是景館與雕塑，預計能成為全新的亮點，也讓整個園區的動線更為完備，是本案邁向故宮南院建築 2.0 的關鍵動作。

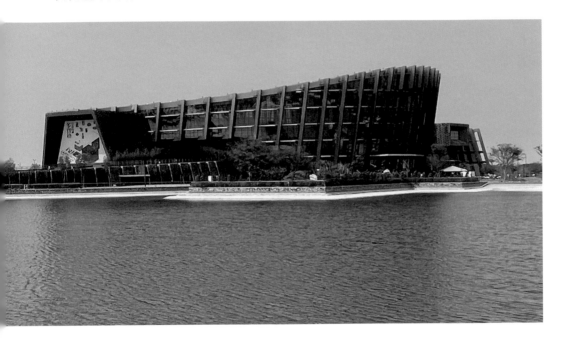

Key Words／建築師如是說

　　根據相關資料指出，故宮南院不只是作為台北故宮博物院的分館，而是以「國際級的亞洲藝術文化博物館」作為定位來區隔，試圖擴張境界，以亞洲視野對典藏國寶之時空脈絡與文化背景做出進一步的演繹與詮釋，將中華、印度、波斯三大文明分別以「龍」、「象」、「馬」來作為其文化隱喻。本案設計建築團隊姚仁喜＋大元建築工場表示，「在建築設計上，藉由三個流線量體交織成的建築，象徵這三股文明在歷史的洪流裡綿密不斷的交流……。且在整體造型表現上延伸書法藝術的抽象

概念，藉由濃墨、飛白、渲染三種中國書法的筆法，形成如行雲流水般流動的建築造型。」

至於這個彷彿是在沙漠開江河、在曠野開道路般，欲透過故宮南院的興建帶動周邊產業的地方創生計畫，對於基地周邊紋理的思考，以及如何與建築共生的策略上，設計團隊做了以下的進一步闡述：

周邊的景觀設計擷取嘉南平原上原有的田埂織理，透過平原中原生物種的找尋，恢復在地景觀以多種類與高度歧異的植栽體系，讓建築在起伏的草原地景中升起。希冀以尊重現有地貌的態度，結合有機元素塑造微地形，加上雨水及地表逕流，創造能自我調節、平衡且豐富的多樣性環境。……建築整體規劃上將透過綠色工法、綠色材料、綠色設計與綠色能源等行動，體現建築「綠色內涵」。

作為 2000 年之後，為了平衡南北國家文化資源之重要建設的故宮南院，期許這個位於嘉南平原上、宛如荒漠甘泉般的存在，能夠持續成為孕育更豐盛多元文化的綠洲，並成為台灣與亞洲列國有更多美好交往的一個嶄新匯聚場域與平台。

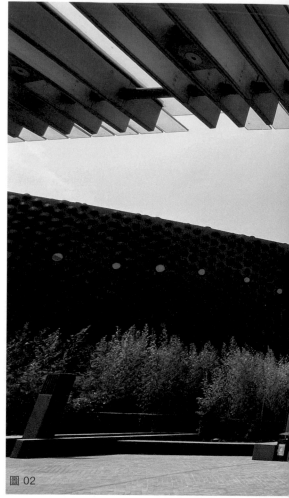

圖 02

圖 03

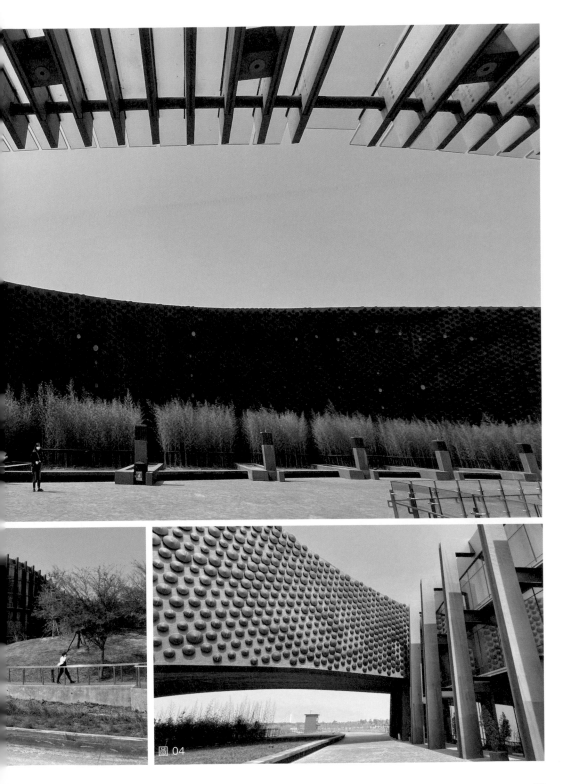

04

圖 05

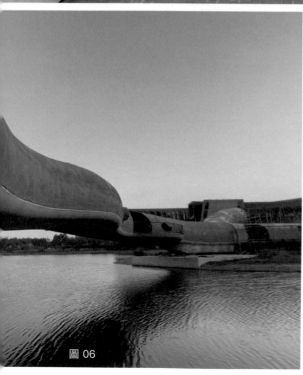

圖 06

圖 07

名建築周邊要注意：嘉義製材所園區

如果說故宮南院是一個已經持續 20 年之久的文化前衛建築進行式，那麼另一個在嘉義扮演重要角色的產業，便是曾經在日本時代盛極一時、但後來沉寂，直到最近又再現曙光的木構造建築，其根據地便是位於嘉義市區的「製材所」。這個園區裡有日本時期營林製材所相關的建築群，由前棟辦公室、機具工廠、動力室、煤料貯存庫、乾燥庫房所組成。這些重要的建築文化資產更在 2019 年被規劃為阿里山林業村林業藝術園區，透過「構竹林鐵」建築展的舉辦（2021-2022 年），為循環經濟及永續建築的領域，揭開竹構造實際應用在建築設計上的精彩序幕。

圖 08

Info / 嘉義製材所園區
地　　址：嘉義市東區林森西路 4 號
電　　話：05-276-5656
開放時間：週三至週日 9:00-17:00

國立故宮博物院南部院區 圖說 /

01 以橋與周邊陸地連接、位於人造湖泊上的故宮南院
02 故宮南院入口處的開放式廣場
03 故宮南院主體建築的流線性輪廓
04 兩種不同質性量體的相接，創造出極具戲劇性張力的空間體驗
05 作為進入故宮南院領域之入口的鐵橋
06 連結故宮南院另一側動線系統、宛如漂浮在湖面上之土龍的鄒橋
07 嘉義製材所是純正日本木構館舍建築
08 製材所主建築的地基部分現在似考古現場

台南—多重歷史疊加下的城市建築底蘊

林百貨

南埕衖事

水交社文化園區

菁寮聖十字架天主堂

新化果菜市場

河樂廣場

台南市立圖書館總館

台南市美術館 2 館

大新園

Tainan

末廣町街屋住宅的昔日摩登

林百貨

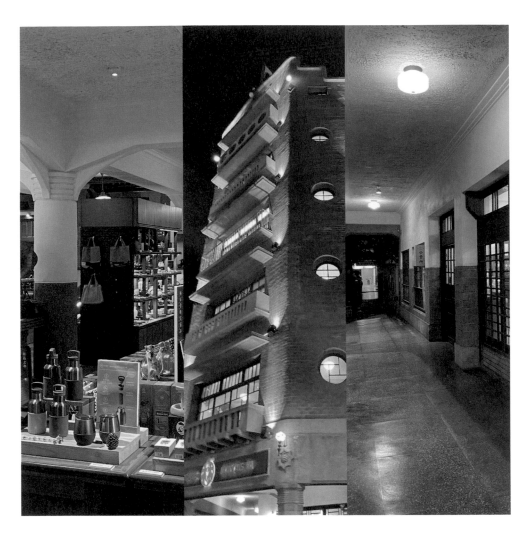

Info ／ 林百貨

地　　址：台南市中西區忠義路二段 63 號
電　　話：06-221-3000
營業時間：每日 11:00-21:00
官　　網：http://www.hayashi.com.tw/

昭和摩登時代的表參道之丘、西方折衷主義樣式、藝術裝飾風格、台南城市生活的文明開化

建築詠者觀點

　　「林百貨／末廣町店鋪街屋住宅」位於昔日台南金華地段的末廣町，曾被暱稱為銀座，是日本時代台南都市店鋪住宅演化中的重要案例，亦是繼清領時期在五條港聚落周邊的狹長型街屋後，於新市區啟動的一項重大開發案。整棟建築的量體從今日的忠義路沿著中正路一路延伸快到永福路為止，連棟街屋立面總長竟達到 145 公尺之遙，在尺度與規模上可說是令人嘆為觀止，從 1936 年台南市職業別明細地圖中可以得知，這個在當時數一數二繁華的五層樓仔林百貨與周邊店鋪住宅裡進駐了非常多元的業種，所有的一切都刻劃出當時邁向現代化城市生活之豐盛模樣。

　　由於設計者梅澤捨次郎在設計這棟劃時代的林百貨／末廣町街屋時，極可能受到當時帝都東京的表參道同潤會公寓的影響，而在外觀立面上有著同樣強調水平延伸的表情與素材，再加上這個同潤會公寓在 2006 年被安藤忠雄改造成表參道之丘（Omotesando Hills），同樣是具有長達百多公尺的線性長條型量體，亦納入各種嶄新的個性商店與業種，

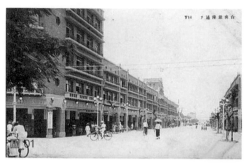

圖 02

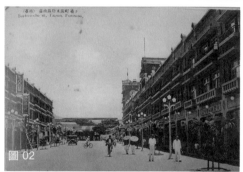

圖 01

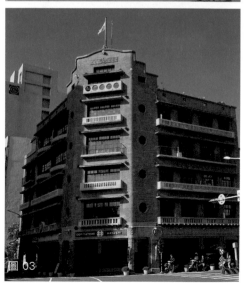

圖 03

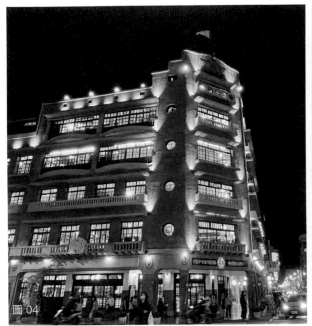

圖 04　　　　　　　　　　　　　　圖 05

而形成引領時代潮流的嶄新城市生活複合體（Urban Life Complex），因而讓筆者情不自禁地把林百貨／末廣町街屋暱稱為台南「1930 年代的表參道之丘」。再怎麼說，這批街屋當時位於緊鄰台南神社不遠的銀座通這條城市大道上，當時高達五層樓的林百貨作為台南第一高樓有其城市地標性格，而裡頭的電梯更是成為引領 20 世紀機械美學之時代風潮的具體象徵與展現。此外，就如昔日林百貨摺頁簡介中所記載的，那時生活上出現電燈、電話、自來水、汽車、飛機等文明器物，而開始有流行文化、電影、留聲機及爵士樂的出現，更是思想開放，教育日漸普及，邁向現代化的時刻。

　　然而在 1949 年後，全島政局的改弦易撤下，不得不面對黑暗期的頓挫與沉寂，一直到近年才迎來重生的契機：首先是林百貨於 2014 年修復完成重新開幕，吹起改變沒落現況的號角、出現舊城都心復甦的曙光，接著在 2021 年，緊鄰林百貨旁的 Dou Mansion 也和台南市文化局合作，主動修回原本的美麗立面。這個轉折無疑是一種民間參與城市設計的覺醒，亦是建築本身之身分的恢復。這是一種熟成的老派美學，是品味與格調的回歸，更是一種對於身分（Identity）認同的再塑造與復興（Revival）。現在的林百貨已儼然成為台南的另類「聚場」，除了作為城市旅遊的重要入口與轉運點外，也成了旅客樂於來此購買在地伴手禮的朝聖場域。

Key Words ／建築師如是說

　　建築師梅澤捨次郎當年完成這個奠定台南銀座之末廣町街屋，在台灣建築會誌上做發表的時候，有了以下躊躇滿志的一句話：

　　我不停地祈禱，希望作為古都的台南市及作為南部商業都市的台南，以旭日升天意氣昂揚的姿態持續進展。為了大台南市的將來，仍然需要藉由地方人士的覺醒，更進一步地持續建設出第二個末廣町和第三個銀座，傾全市之力來成就一座擁有現代建築之美的市街。（希くは 都としての台南市、南部商業都市としての台南、旭日昇天の意 を以て進展しつ、ある大台南市のため、尚ほ地元人士の 醒を以て、更に第二の末　町、第三の銀座を作り、全市を舉げ現代建築美の市街化されんことを祈って止まざる次第なり。）

　　實際上，在 1930 年代，末廣町街屋這座以藝術裝飾風格所打造的連棟式商店住宅，的確堪稱是那時全世界的創舉，畢竟在後來二十世紀風靡全世界的現代主義建築，也是在 1932 年於紐約現代美術館展覽後才算正式啟動。回顧這段往事，才知道原來台南也曾在約莫 100 年前的昭和摩登年代裡有過與世界都市並駕齊驅的先進地位。期待這個曾經的台南銀座能夠早日找回昔日的榮耀，邁向歷史的新頁。

圖 06

圖 07

圖 08

圖 09

圖 10 林百貨‧臺南銀座摩登登樣態

名建築周邊要注意：Dino Hair Salon、Noi Coffee

　　從林百貨往台灣文學館（昔台南州廳）的方向走，然後自中西區圖書館的巷子裡進入街廓內，會有一種宛如走進都市內廓的安堵感。那裡除是文學館的後側開放空間外，沿著有機巷弄存在著古老的民居、也有年代久遠的重慶寺這座古廟。不過最精彩的可能是夾在這當中的 Dino Hair Salon 與位於其 1F 的 Noi Coffee。在充斥各種屬害的美髮沙龍與文青咖啡店的現在，這家店或許已不是那麼新鮮，但設計師有意識地將無障礙設施轉換為極具儀式性的長斜坡，作為直接上到 2F 美髮沙龍的入口，接著在立面鑲上一朵向 Phillip Stark 致敬的祥雲，期望在 90 年代末期創造出話題性。1F 則是由出身第一代 ORO 的店員在獨立之後所開設的咖啡店。他們用 Lavazza 的濃縮咖啡加上鮮美的奶泡，是我個人最鍾愛的一款無人能出其右的 Capuccino。

Info ／ Dino Hair Salon、Noi Coffee
地　　址：台南市中正路 5 巷 4 號
電　　話：06-2201089
營業時間：每日 13:00-21:00（週二休息）
官　　網：https://www.facebook.com/profile.php?id=100028295667289

圖 11

圖 12

林百貨 圖說 ／

01 林百貨前的末廣町通一路向西便會來到昔日的渡船頭，亦即今日的河樂廣場

02 林百貨與末廣町街屋打造出摩登時代城市街區的樣貌

03 林百貨曾經因著時代的更迭而沉寂一時

04 於 2014 年修復完成而重生的林百貨，是台南城市核心區復甦的曙光

05 帶有濃厚日本時代氛圍的林百貨騎樓

06 1930 年代當時的林百貨末廣町街屋建築與台南神社園區（現在台南美術館 2 館）的俯瞰 © 聚珍台灣

07 帶有新藝術裝飾風格的這棟建築，標誌出屬於台南的昭和摩登年代

08 復刻昔日摩登新時尚的林百貨，再次恢復了作為台南名所的位份

09 有著新藝術裝飾風格的銅錢形圓窗，任何時代的商人無不渴求財源廣進

10 1930 年代的林百貨末廣町街屋一代被稱之為銀座街，堪比東京銀座的摩登時尚

11 NOI Coffee 裡 以 LAVAZZA 咖啡為基底的 Capuccino 是極品

12 台南古老街廓中最時尚新潮的角落──DINO HAIR SALON(2F) 與 NOI Coffee(1F)

漂浮著幾座樓梯般的建築元素
南埕衖事

Info ╱ 南埕衖事
地　　址：台南市中西區忠義路二段 99 號
電　　話：06-227-8999
營業時間：每日 10:00-19:00（週二休息）
官　　網：https://www.longstory.com.tw/

宛如空中迷宮般的垂直階梯藝廊、與自然共生的藝術建築與綠園、台南巷弄的立體呈現

建築詠者觀點

　　座落於台南府城舊十大字街（忠義路）沿線上、鄭成功宗廟斜對面，在過去曾是舊旅館的巨大量體被塑造成「南城徛事」的冰店。在它的立面上漂浮著好幾座宛如逃生梯般的建築元素，創造出無比獵奇且前衛的城市建築風景，可以說是台南在 2022 年夏季最受到矚目的建築新焦點了。相信無論是誰經過，都會不經意地抬起頭來多看幾眼。

　　由日本建築家藤本壯介進行設計，原本是要設計作為旅店的這棟建築，在資產數度易主，歷經無數波折之後，終於以「冰店」成為它作為一座在熱帶城市生活中不可或缺的角色而站穩腳步。而這當中最為精彩的就在於它奇特的空間構成與動線安排的巧思。作為全區入口所在、緊鄰中正路的巷子內、面對永福國小那個相對方正的 5 層樓高量體的「A 區 南埕徛事」，乃是由原本任職於台中半畝塘團隊的建築師與「原型結構 A. S studio」合作，在頂樓露台採用特殊頂棚結構，搭配大量綠植栽所打造出的森林系空中花園。而面寬相對狹窄、朝向忠義路上的瘦高 7 層樓量體——「B 區 徛 Lòng Stairs」則是由藤本壯介所設計、充滿「樓梯」宛如台南街道巷弄迷宮般、以純白階梯交錯的「立體巷弄」謎樣空間。

圖 01

在新舊建築元素的交織輝映下，形成充滿活力的城市生活劇（聚）場，真的非常有魅力。當中的關鍵除了「時尚冰店」這個巧妙的商業機能設定外，以「埕」及「巷弄」為名的設計詮釋與操作更是完美地回應屬於台南這城市的在地性格與老派的浪漫情懷。而藤本壯介所擅長的、關於空間木質上的辯證與建築觀念的提問，更在本案中發揮得淋漓盡致——巷弄是建築之「外」，街廓之「內」，而樓梯可以看作是穿梭內外、遊走於城市與建築之間的流動性元素。

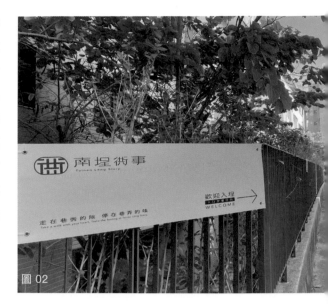

圖 02

Key Words ／建築師如是說

藤本壯介曾經深刻地思考何謂「內」？何謂「外」？他表示，「關於內／外的分界，是建立在西方建築以厚重的磚石結構阻絕自然環境威脅而來的構想。但實際上，在日本、亞洲，反而有一種更模糊曖昧的狀態解構了這個來自西方建築正統的價值。那是採用複層／多層次以提升私密性的手法，而非用封閉的牆做出一刀兩斷式的拒絕」。這個部分可以從他 2008 年的傑作 House N 看出端倪。而另一個讓藤本著迷的則是亞洲那種「紛紜雜遝／多」的狀態，讓人有一種置身在森林樹蔭下的庇護感，卻又享有一定程度縫隙下所具有的開放性。我認為台南的舊城街廓巷弄給予他類似的感動，因而在這個作品裡，藤本

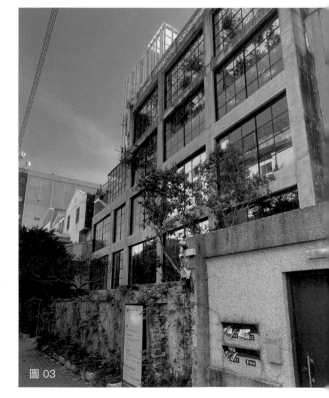

圖 03

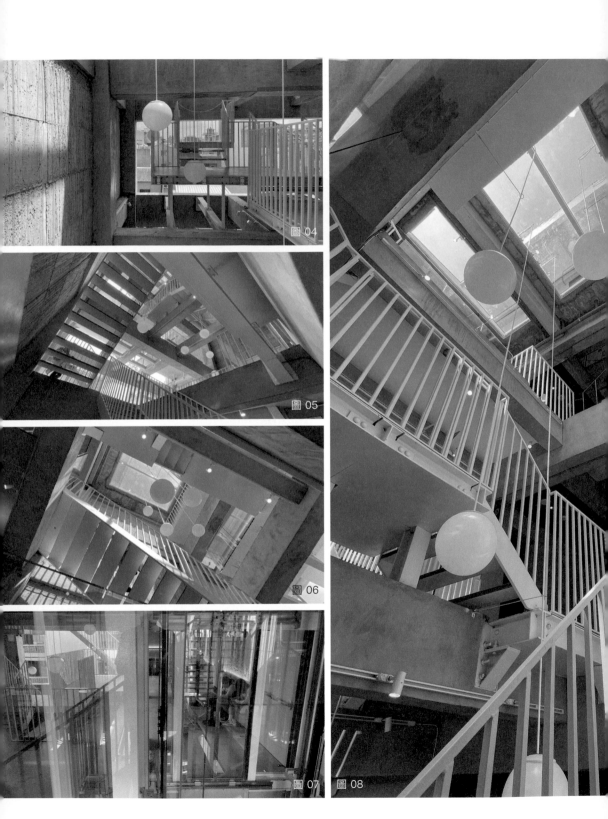

圖 04

圖 05

圖 06

圖 07　圖 08

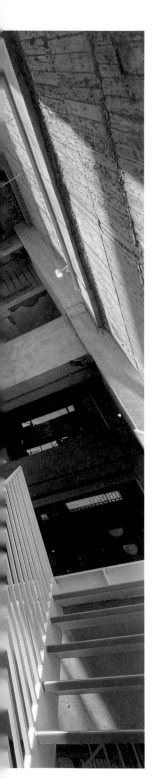

透過虛實互換以及內外反轉的手法，讓原本作為虛空間的巷弄化身為具體的階梯，創造出在垂直向度上迴游穿梭於內外的動線，巧妙地營造出立體式的街廓漫遊經驗／驚豔。

另一個讓民眾對於本案感到既新鮮又納悶的，可能是高達 7 層樓、那個宛如藝術家艾雪（Maurits Cornelis Escher）畫作中、立體樓梯迷宮的「B 區 衖 Lòng Stairs」。藤本壯介曾經提到所謂「沒有意圖的空間（Space of no Intention）」之論述，更在自己的著作《建築誕生的時候》中指出，

沒有意圖的場所。在某種意義上和機能主義是正面衝突且對立的。不過這並不是那種單純完全沒有意圖、可有可無的空間之意思。並不是這樣，正因為沒有特定的機能，反而成了給予人們可以自由選擇活動的場所。因著沒有強制性的意圖，而充滿各種機會與可能。此外，也能與其他場所保持關係，卻又堅固且和緩地作為人的活動場所而成立著。

……而這種「沒有意圖的空間」，最靠近我們身邊的例子，或許就是「自然」吧。自然中的場所在某種意義上是「Space of no Intention」。……是藉由部分與部分的關係性來建立秩序的。

……部分與部分的關係性、作為居場所的建築、沒有意圖的空間，它們可以說是一個連續性的循環。

持續挑戰建築既定概念的藤本表示，

沒有意圖的空間或許是介於自然與人工之間的存在吧。而這應該多少可以稍微更新一下過去對於人造物的概念。要做像這樣的更新，或許「建築」很意外地非常合適。那是因為居場所這一類的曖昧性質在建築當中是被允許的緣故；矛盾的是，很可能因著曖昧，反而更鞏固了場所的性格；因著建築的「鬆散」而具有可能性。

在台南完成這棟屬於藤本壯介的作品，完美地傳達了上述的訊息，也彰顯了舊建築透過設計操作所蘊含的無限生機。

圖 09　圖 10

名建築周邊要注意：首府米糕棧

　　毫無懸念、忍痛分享推薦南埕衖事忠義路出口正對面的首府米糕棧。每個台南人都會有其擁護與支持的愛店，我也不例外，這是我個人從小吃到大、超過 40 年以上未曾移情別戀過的米糕。它最早座落在末廣町街屋對面，也就是現在要進入南埕衖事主入口的巷子口，是一家宛如依偎在小溪旁、早晚均有川流不息的孩子們上下學之足跡動線旁的小鋪，經過此，總能聞到芳香撲鼻的滷肉燥香氣。將糯米淋上台南道地微甜口味的肉汁，再佐以與五花肉末及綿密柔軟的魚鬆，配上調整油膩口味的醃小黃瓜；更奢侈的話，建議可以加上滷蛋、滷丸及丸子湯，便成就屬於台南午後點心小食的極致豐盛。來台南若錯過這家堪稱人生憾事，在此含淚衷心推薦。

Info ／ 首府米糕棧
地　　址：台南市中西區忠義路二段 42 號
電　　話：06–225–3516
營業時間：週二至週日 11:00–15:00
官　　網：https://www.facebook.com/shoufuking/?locale=zh_TW

南埕衖事 圖說 ／

01 面對台南忠義路的是那道有著許多宛如逃生梯般的奇妙建築立面

02 位於巷弄內的正式入口處招牌。「衖」即巷弄之意

03 南城衖事主要由四層樓的水平棟及七層樓的垂直棟所構成。主入口是位於後巷內之灰色框架的水平棟這邊

04 白色圓球是抽象化操作下的燈籠

05 由下往上仰望可以見到錯綜複雜的新（鋼梯）舊（梁柱）構造交織

06 偶爾可以從縫隙中看見藍色的天空

07 電梯管道間以鋼構與玻璃處理而創造出不同的透明性與空間層次

08 藤本壯介以空間的內外交融作為概念，透過作為介質的「樓梯」，再透過減法設計創造出通透感的垂直量體中，打造出宛如藝術家艾雪（Escher）所描繪出的立體迷宮

09 水平量體在台灣在地建築家與結構名家的合作下，打造成極為時尚的冰品飲食空間

10 首府米糕棧的米糕口味稍甜，是老台南人的 Soul Food

顛覆既有園藝思維的「自然系植栽」與草坡的利用

水交社文化園區

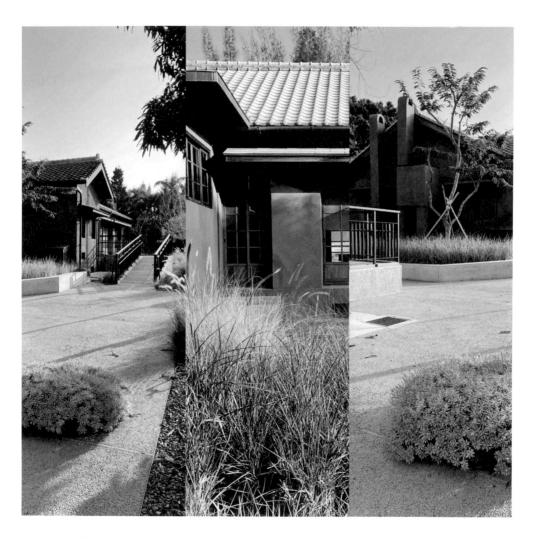

Info ／ 水交社文化園區
地　　址：台南市南區興中街 118 號
電　　話：06- 263-3467
開放時間：週三至週日 9:00–12:00；13:00–17:00
官　　網：https://shueijiaoshe.tainan.gov.tw/

與眷村建築遺跡共生的自然系公園、荒野美學的建構、景觀都市主義的哲學

建築詠者觀點

水交社對於老台南人而言，其實指涉著舊城南郊的外省人居住地方＝眷村，坦白說具有某種異質的氛圍。直白地來說，這裡便是從前想要吃比較道地的中國菜時會來的地方。只是隨著眷村的改建，這裡大大改變原本有著日式房子與密集低矮房舍所集結之高密度居住區域，成為有著空蕩的荒野平原與小丘的風景，被保存下來的只有那些昔日高階將官的宿舍。根據資料指出，這批「水交社宿舍群」約略興建於昭和 12（1937）年間，是台灣現今保存完整的航空隊武官宿舍，也是日治時期相關軍事建築之代表。從日治時期到國民政府接收至今的 80 年間，早已荒煙蔓草、一片廢墟，8 棟市定歷史古蹟（3 棟將級宿舍、5 棟校級宿舍）及地景，隱藏在一片大樹交錯之中，成為文化園區的主體開啟了一系列作為公園相關設施的景觀設計規劃。

這個園區的核心價值可以視為一場顛覆既有園藝思維下所進行的「自然系植栽」與草坡利用，並讓最低限的建築和遺跡之間產生優雅對話的地景表現手法，即從人造系環境回歸自然系的嘗試。這裡頭所採用的植栽物種與設計元素呼應台南原始自然的地景紋理，有朔往昔日地景初始樣貌的意圖。實際上在 400 年前，這裡就被稱為哈赫拿爾森林，是屬於這個城市被大量開墾之前的模樣。如果

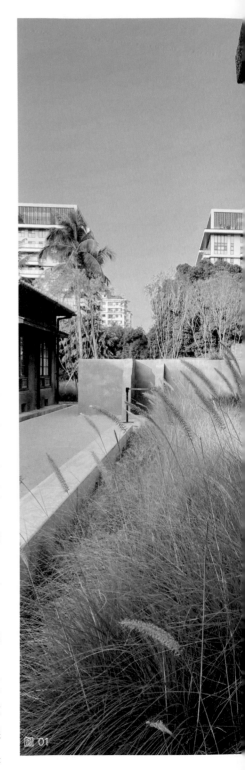

圖 01

圖 02

從台南湯德章公園往南，接續孔廟文化園區、美術館及司法博物館、建興國中南門城公園綠地、中山國中與進學國小、台南高商等開放空間與綠地一氣呵成，再銜接至水交社文化園區，甚至是進一步南進到南山公墓／公園，或有機會打造成類似紐約中央公園那般尺度的城市森林綠地，然後再透過這裡的新舊建築增改建，植入關於都市農耕或城市文化藝術與體育活動的相關機能，而成為綠生活區帶，想必非常有意思吧。若從一個邁向新歷史、找回台灣在國際城市競爭舞台的認同，或許會是一項極為值得嘗試的宏觀計畫。

Key Words ／建築師如是說——
都市中的荒野美學

　　為水交社公園吹進新氣息的景觀設計名家、太研設計總監吳書原先生指出，

　　在進行設計的初始，水交社園區現址是一片廢墟、荒煙蔓草、斷垣殘壁，原本的大樹交錯、幽閉成林，經過一番修整後，可隱約看出既有喬木的優美姿態，地面的植被空間也能接受陽光。另一方面，經過植栽的細心梳理，建築、院落、圍牆古蹟的輪廓也逐漸浮現。

　　植栽設計也盡量保留原有植生的物種狀態，訴說過往植物地景的演變歷史，過去眷舍常在自家庭園種植的果樹類、如芒果、楊桃、龍眼……我們也盡可能地保留下來。另外，也新植了大量的台灣原生物種，讓四季呈現春夏秋冬自然氛圍的塑造及永久生態的地景平衡。

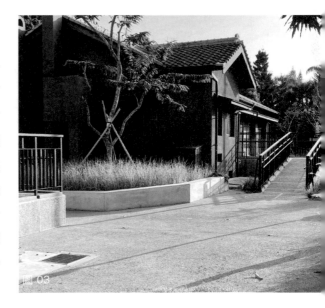

圖 03

在荒廢的數十年間，「荒野」早已變成整個空間場域的主體，建築如斷垣殘壁般的存在也已變為整個場域裡的次主角，因此思考景觀設計如果可以以自然原野般的存在，各棟建築如同藝術品安靜的矗立在這自然的畫布上，便可成為這次基地地景設計的發想。

而這樣的設計構想，其實來自於他留學英國 AA 建築聯盟之際，受到「景觀都市主義（Landscape Urbanism）」之思維的洗禮：「……都市的構成是所有事情摻合在一起，每個都市都有各自的氣候、地形、水文、人文等，會融合為一個有機體，而不是長出獨有的建築之後，空隙才由景觀來填補。」

吳書原以本案參展「2019 台南建築三年展」時，在展覽專刊上做出了以下的表達：

……應該重拾對人性尺度空間、每一寸腳下土地的尊重，及古都氣韻的重現與反璞歸真。如同倫敦市民以身為倫敦人為榮，紐約客亦是如此，台南人應是有機會以自己所處的城市環境感到榮耀，期許未來台南的都市、建築設計者，將凝視之眼轉化成一抹眼底的暖，守護著土地上「本生俱足」的生機與潛能……以另一種生命境界、涵藏的能量與高度自製的優雅……，期待一種哲學的建構、時間的事態、美學的理想典範，屬於台南的新摩登。

這真是無比誠懇、詩意且動人的一席話。或可視為這位景觀設計巨匠在這個時代的轉折點上，為今後的建築景觀與城市發展的未來所下的完美注腳吧。

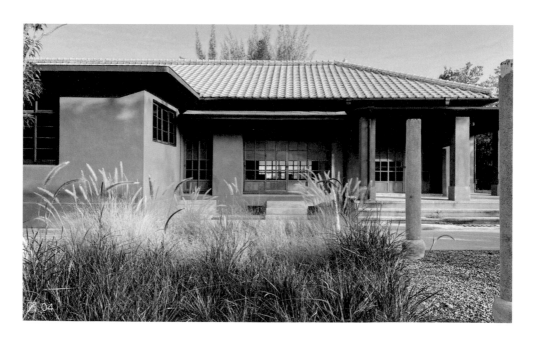

圖 04

圖 05

圖 06

圖 07

圖 08

名建築周邊要注意：趙家燒餅

由於水交社曾經是台南市區中心最大的眷村聚落所在，因此聚集了一些道地的中國料理餐館（以前稱之為外省菜）與各類點心鋪的店家，如厲害的金菊小館、老鄧牛肉麵、不知名的餃子館等等。只是時過境遷，隨著眷村拆遷改建，不少已四散至別的地方了，如大林新村。只剩下幾家代表性的老店還依偎著這一區持續屹立著。其中我最熟悉且熱愛的，便是位於西門路一段、大成國中門口對面的趙家燒餅。雖然是一家似乎不修邊幅、其貌不揚的騎樓下小鋪，但在廚房即商鋪的老派風範下，可以看到老闆熱烈地製作燒餅的風景。他們的燒餅仍舊採用手工缸爐燒炭烘烤的古法製作，現磨現煮的豆漿散發著濃鬱的香氣，非常過癮。在天氣稍涼的雨天早晨（雖然近年的台南已經很少有這樣的氣候），渴望一份燒餅搭配一杯熱騰騰豆漿的溫存心情之歸屬與耽溺，真的非常推薦。

Info / 趙家燒餅

地　　址：台南市南區西門路一段 387 號
電　　話：06-265-6670
營業時間：週一至週日 05:30-12:00（週三休息）

水交社文化園區 圖說 /

01 水交社園區位於昔日台南府城大南門外的荒野，至今依然帶有類似的遺韻

02 水交社公園的設計採用源自地景都是主義的荒野美學

03 園區內保存了日本時代將級軍官的宿舍而有著屬於那個年代的殘影

04 這棟舊宿舍後來被改造成了由謝文侃先生與台南文化局合作企劃的「敝墟書店」

05 老樹、古厝、廣場，無比舒適的城市休閒生活場域

06 水交社公園展現了屬於台灣無比奔放的荒野自然系美學

07 這情境完美詮釋了景觀都市主義的況味──城市建築與自然悠然相處共生的狀態

08 很適合在天氣冷的日子享用的北方口味燒餅。與他們自家磨製的豆漿是絕配

將文化、記憶與獨特的性格灌入到建築中

菁寮聖十字架天主堂

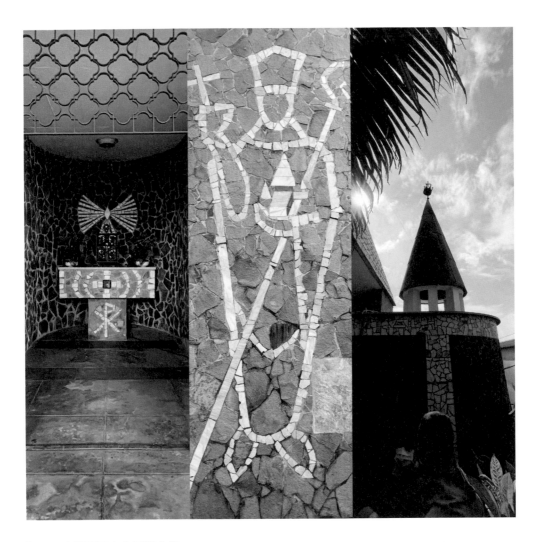

Info ／ 菁寮聖十字架天主堂

地　　址：台南市後壁區墨林里菁寮 294-1 號
電　　話：06-636-1881
官　　網：https://www.facebook.com/jingliaochurch

清水模的迷你金字塔、帶有表現主義色彩的現代主義建築、鄉野中的聖所／修道院，渾然天成的環境藝術

建築詠者觀點

　　來到嘉南平原正中央的台南後壁菁寮這個稻米之鄉，走在公路上會突然遇到在開闊平原與天空交會之處、一座聳立於由稻穗所形成的黃金海浪中之角錐尖塔狀天主堂。由於是在一個閒散的低密度農村景色中冒出的一座宛如「絕對的秩序」般的紀念碑式建物，因著與環境間的強烈對比而充滿魅力，宛若建築現象學家諾伯舒茲（C. Norberg-Schulz ）在其知名著作《場所精神（ *Genius Luci* ）》中所提到的「宇宙式景觀」。這是由 1986 年贏得普立茲克建築獎的德國建築師波姆（Gottfried Böhm），在 1950 年代所設計的建築傑作而成就出來的獨特文化地景。

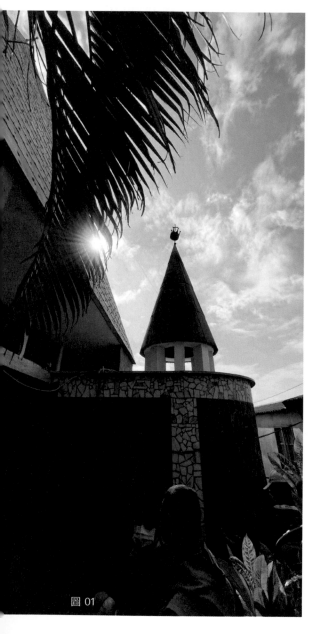

圖 01

圖 02

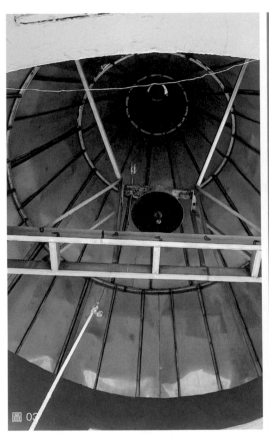

圖 03

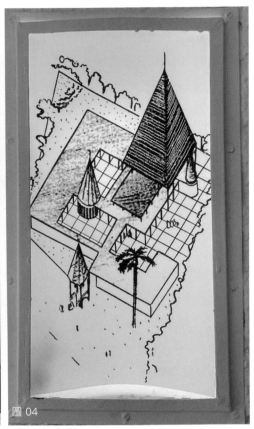

圖 04

在純粹理性下之表現主義與地域主義的交織

　　根據相關資料記載，1950 年德國方濟會神父來台傳教、1955 年德國籍神父楊森（Eric Jansen）派來創建台南後壁的菁寮堂區。當時傳教的處境艱困，楊森神父甚至必須藉由演奏手風琴、模仿動物叫聲與播放幻燈片等方式打開人際藩籬……，直至1956 年 9 月中才租屋暫作為聖堂，並舉行了第一次的彌撒。接下來，楊森神父隨即購得土地，開始為建造聖堂進行募款，並透過新營教區另一位德籍神父的介紹，邀請德國科隆以設計教堂著名的波姆來設計此堂。波姆二世在未前來台灣的狀況下，於 1955 年底完成聖十字架堂基本設計圖，並將之寄來台灣，之後由在新營執業的建築師楊嘉慶根據基本設計圖繪製施工圖，1957 年動工，1960 年 10 月 18 日完工啟用。波姆於 1986 年獲得普立茲克建築獎，這個作品意外地成為那時台灣土地上具光環的少數作品其中之一。現在回想起來，這個作品正反映了 20 世紀中葉的某種建築思潮與形式操作上的流變。

波姆學習建築的年代，正好歷經 19
世紀末到 20 世紀初的設計思考演化。就
建築的形式來說，正好是從具象的狀態
逐漸轉為抽象，亦即從表現主義的礦物
造型邁向現代主義中數學邏輯的空間開
展。因此從波姆親自繪製的設計圖中可
以看出，他深受現代主義巨匠密斯（Mies
van de Rohe）的影響，是基於純粹理性
思考下的均質格子系統空間布局，主要
由幼稚園（兼社區空間）、教士宿舍與
聖堂三者組成。在空間性格與緊湊性的
差異下各自於聖堂兩翼展開，卻被緊密
地組織在方格秩序裡：宿舍區塊欲塑造
出相對私密的內院，而社區空間區塊則
想要多一些敞開，並與主入口相對靠近
一些，某種程度上創造出一種帶有歐洲
中世紀修道院氛圍，亦有現代主義調性
的空間狀態。

　　至於建築體本身，波姆採用另一套
象徵邏輯。除了基本方盒量體所圍出的
院落之外，還有以「鐘樓」、「洗禮堂」、
「聖殿」以及「聖體小教堂」，由在建
築範圍的 4 個角隅之尖塔所構成，且帶
有表現主義的流儀。在材料的使用上，
最大的特點是尖塔外部以鋁板包覆，而
圓錐的頂點上樹立了「雄雞」、「鴿子」、
「十字架」與「王冠」這些基督教信仰
中各種不同象徵性的物件，不僅可妝點
出空間的機能與自明性，也增加與在地
一般民眾對話的可能。而最為人所津津
樂道的，是這些尖塔似乎在某種程度上

圖 05

反映稻田收割之後被堆積在上頭之稻草堆般的型態；另一方面也被延伸想像成類似帳篷／會幕般的樣貌，賦予聖經中「神的帳幕在人間」的含義。

　　以讓台灣人姑且能夠親近與接受為優先，當時執行本案的在地建築師在內部空間的細部設計上做出了某種「接地氣」的調整，採用台灣在地傳統信仰空間慣習的紅色窗櫺，建立空間氛圍基調，甚至連至聖所及其上的天花系統都處理成八角形。這些鮮紅色的木材窗框與不規則模樣的玻璃，和當地傳統的紅磚牆與紅瓦片之建築形成強烈的對比，毫無意外地就這樣成為當地的地標。於是乎，在現代主義空間與表現主義手法的疊合交織下，這個作品表現出了設計者建築思維的轉折，而非僅止於當地風土的具象性摹仿。在抽象性的深化下，巧妙地扭曲並轉化了在地建築原本的體質，而有了超越時空、率先萌生出的地域主義詮釋──那是以純粹幾何形及工業化的材料來創造出的農村環境藝術，是建築師波姆當時遠在德國對於遙遠東方島嶼上一份南國鄉村風貌的詩意想像與抒情。

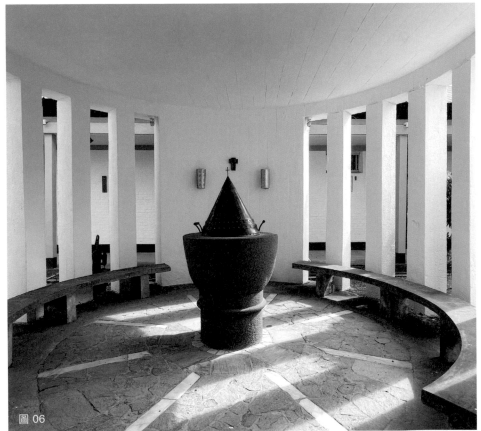

圖06

Key Words ／建築師如是說

　　「建築的未來不在於無止境地填充地面，而是將活力與秩序帶回我們的城鎮。」戈特弗里德·波姆如是說。

　　如果從場所的角度來思考，這座天主堂可視為上帝為後壁菁寮這個農村鄉鎮灌入的一股全新氣息。新一代的繼承者——年輕的梁承恩神父在人們造訪時，不僅會以流利的中文親自介紹這座教堂的點點滴滴、示範如何在洗禮堂施洗，以及教堂牆面上的馬賽克藝術所透露的身世歷史意涵。平日他甚至還會親手烘烤可麗餅與村民分享互動，主動接觸關懷未曾接觸過基督信仰的村民。這裡的確成了周邊禾場耕作與日常生活場域交會的所在，其神職人員們也持續不懈地透過福音的傳播，試圖給予在地農村居民一份豐盛生命上的盼望與應許。

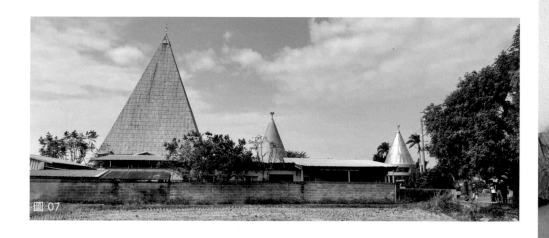

圖 07

　　知名建築觀察評論家丁榮生老師指出，「波姆的設計思維除一定程度的抽象表現性建築型態與構造方式的創新外，後期也融入包浩斯精神。但整體而言，他的建築特質在於思考創造連結的關係。有些分析指出，他擅長處理建築與藝術和環境的融合、新與舊之間的延續性、抽象和物質介面的整合，並由材料、形式和色彩來統整。由於他壯年時，正是西德戰後重建的茁壯世代，其建築還表現出當時的手作美學。」

　　波姆的這棟建築在其幾何形、向心性、尖頂的形塑下，散發出堅實、渾厚、大氣的風格。雖然當年他並未能親自來到現場，但仍堅守建築師的本分，默默地將文化、記憶與其獨特的性格灌入到空間中，這棟建築才得以充滿豐富的人文價值，成為既是乘載生活的空間，亦是人們尊嚴與心靈依靠之溫存所在。

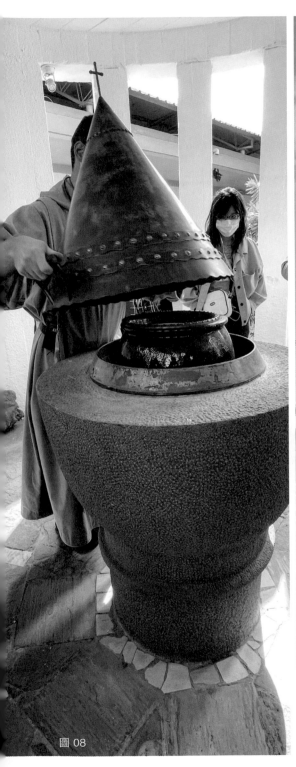

圖 08

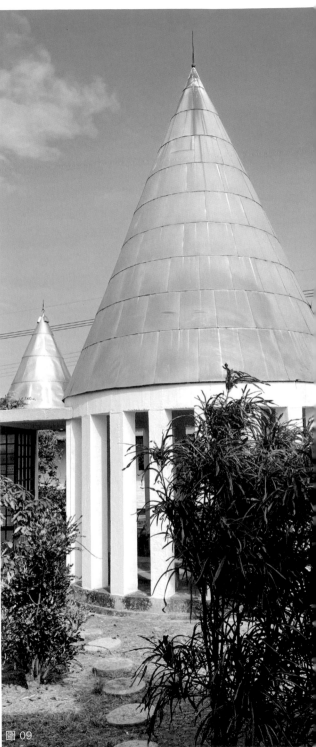

圖 09

115

名建築周邊要注意：菁寮老街

後壁菁寮在最近之所以引起矚目，主要還是因為電影《無米樂》被人們看見，以及台劇《俗女養成記》的超高人氣而意外走紅。因此來到後壁菁寮，不免俗地必須到這個被暱稱為「俗女村」的菁寮老街走走吧。主要標的包括「金德興中藥行」、「義昌碾米廠」、「見成家具行」。除了作為劇迷或粉絲享受身歷其境的臨場感外，這些從清末、日本時代以來就已經存在的老房子，不僅能看得到昔日民居建築的構造、空間格局與樣貌（例如有兩百年歷史的中藥行、鐘錶店），還完好如初地保存，甚至可說是「封存」了某種舊日生活的美好，默默地散發著老派懷舊的浪漫情調。另外，位於聖十字天主堂對面的菁寮國小、那棟日本時代所蓋的木構造禮堂，依然凜然屹立，是能夠體會舊時代校園建築之醍醐味的重要文化資產，值得一訪。

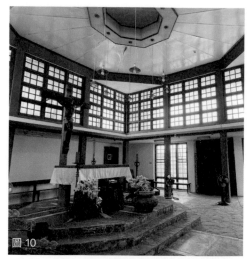

圖 10

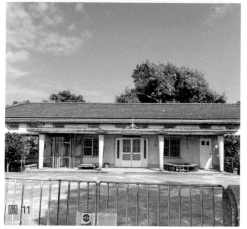

圖 11

菁寮聖十字架天主堂 圖說 /

01 圓錐尖塔為這座天主堂的主造型視覺之一
02 來自法國的年輕神父親自導覽這座天主堂
03 從鐘塔底部往上仰望的風景
04 德國建築師波姆在當時所留下的設計手稿。是帶有表現主義風格的現代主義建築作品
05 從建築開口部的落地窗與地坪上的分割都能夠窺見屬於現代主義時代流行的純理性邏輯
06 洗禮堂的圓形平面與半開放式的垂直條狀牆體

07 從旁邊的田裡遠望聖天主堂建築群的幾座尖塔。渾然天成的環境藝術
08 神父親手打開蓋子介紹進行洗禮時所使用的水缸
09 洗禮堂的外觀，和洗禮水缸上的蓋子是同樣的圓錐造型
10 主堂周邊採用紅色格柵以及八角形天花，在於創造出讓在地居民相對容易融入的背景空間環境
11 位於菁寮老街不遠處的一棟氣派的老屋

全台灣第一個巧妙疊合批發市場與都市農耕基地

新化果菜市場

Info ／ 新化果菜市場
地　　址：台南市新化區護東路 335 號
電　　話：06-590-5905
營業時間：每日 8:30-17:00

新市場、都市農耕、綠屋頂

建築詠者觀點

　　如果說人們自古以來就嚮往著被「綠」所包圍的居所，那麼位於美索不達米亞平原上那個巴比倫帝國首都的空中庭園或許可算是最早被實現的夢想吧。隨著人類文明的流變、幽微的歷史進程，有土著民居在茅草屋頂上種植草坪、或是有 20 世紀初柯比意（Le Corbusier）將屋頂花園視為新建築的五個要素之一、或近來有被安藤忠雄稱之為綠建築之父的阿根廷建築師埃米利奧 · 安巴茲（Emilio Ambasz）提倡以綠覆蓋建築來消去其模樣的做法，以及透過綠色植生牆化來製作垂直庭園的佩翠克布朗（Patrick Blanc），都可被視為「具體綠建築」的先驅吧。只不過，在全球暖化的狀況中，基於建築環境工學下的

「節能綠化」已成為主流。除了透過機電設備的主動式控制模式外，也藉由不依賴機械空調，而以設計操作來實現舒適環境的被動式控制手法。近年來，為了追求冷卻與隔熱效果，積極在建築本體上採取覆土與植栽配置的做法，掀起綠屋頂建築的旋風。在台灣，除了 2010 年台北花博幾棟實驗性展館之外，最近的「台南新化果菜市場」可以說是這股浪潮的代表。

　　新化果菜批發市場從數年前透過競圖定案興建之初便引起熱烈的討論。除了大大顛覆一般人對於市場的既定想像與認知形貌外，也可能因為「市場」這個空間機能是台南古老城市日常一般人對於生活最為直白的反映與真情流露的

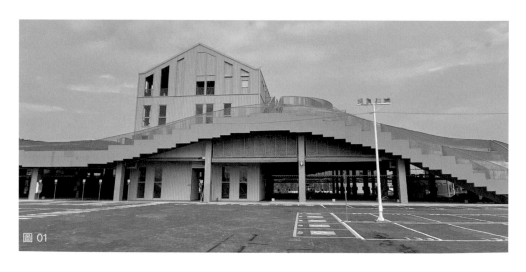

圖 01

緣故吧。每一個人心中都有其個人的認
定、偏好與擁護——無論是位於五條港
流域之水仙宮市場的紛紜雜遝、鴨母寮
市場的人聲鼎沸，或是日本時代以降的
東市場與西市場之新舊交織及異業結合
的嘗試，都標誌出每個時空下最直接的
需求與生活的實況。而這個位於台南城
市郊區、新化虎頭埤附近，由荷蘭建築
師團隊 MVRDV 所設計的全開放式果菜
批發市場，在它無比簡單且開放的空間
系統下，結合了高低起伏的屋頂系統，
及其底層挑空、有著無比通透而開放的
市場活動區域。

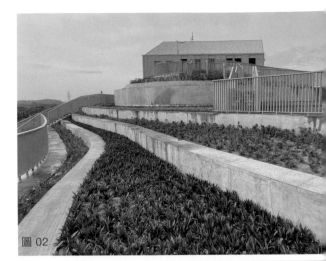
圖 02

　　梯田式屋頂在東側端部逐漸降低輕
觸到地面，人們可以從這個部位攀登至
可以施行農作的綠屋頂，並在猶如丘陵
的地形上享受與周圍自然合一的風景；
象徵性地佇立在這片丘陵原野上的斜屋
頂小屋則詩意地賦予整個場景一份浪漫
的情懷。在未來的想像中，這片人造自
然下起伏的梯田將可種植各種農作物，
人們可以在收成之際摘取最新鮮的食
材，在小屋中歡樂地相聚、烹調、料理
與分享。這裡是 MVRDV 繼鹿特丹市場
後，另一個透過綠屋頂設計的手法來創
造另類市場建築的嶄新嘗試，而這將成
為全台灣第一個巧妙疊合批發市場與都
市農耕基地，並得以涵容豐富城市休閒
活動的新名所。

圖 03

圖 04

Key Words ／建築師如是說

　　MVRDV 的廖慧昕建築師對於這個市場的屋頂有著豐盛而多元的想像。她表示，「農作屋頂是可食地景、親手體驗；屋頂是觀光慶典、是營養午餐；屋頂是生活鍛鍊場所；屋頂屬於家人、屬於童年；屋頂盛產蔬果、是有機健康的、集合在地有機小農、生產台灣特有食材、串連農村經濟；為區域做行銷、是創新屋頂對環境友善、是生態永續。……波浪頂與梯田景觀不只是一個景點，更是一個想像。是一日農夫的田野、體驗生產及生態的場域，讓小孩知道食物鏈的啟蒙地。所以樓下的行銷之地是定型的，是全世界一致的水平鏈結市集，但屋頂上的垂直領域像世紀帝國手遊現實版，是可以馬上脫離現實、即時進入一個創造型的領域，你施予什麼就得到什麼，即便它只是一個植物的領地，也是豐美糧倉的縮影，最起碼是觀察食物鏈的一環。」

圖 05

圖 06

圖 07

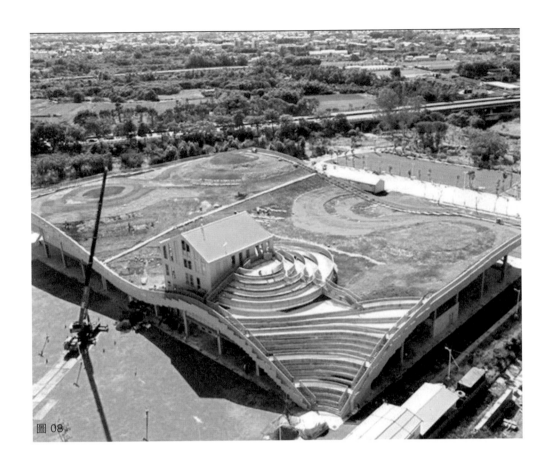

圖 08

　　新化果菜批發市場這棟全新的自然系建築不僅讓人們深受吸引，更大大地翻新既有使用攤商與主管單位的世界與經驗。屋頂上的新天新地需要一群帶有新眼光與遠見的青農新世代與城市經營者，若賣弄些許文青的老梗，可以說屋頂上除了可有提琴手之外，或許未來更是屬於新世代農耕者、園藝家等人才大顯身手的夢之舞台。開幕之後，我為了確認它的最新現況特別再次前往現場，看到底下已經有許多攤商進駐且充滿了活力：不僅有送貨的小型機動攤車自在地穿梭其中、攤商的哥哥姊姊、叔叔阿姨們賣力推銷自身的水果，各種聲響此起彼落，好不熱鬧，感覺上這座建築已經完美地注入屬於台南在地的性格而顯得無比熱情。最令人喜出望外的，還是再次攀上那起伏的有機綠屋頂之際，看到有職人們開始進行上頭的植栽、農作及草坪的養護了，在他們孜孜不倦的身影中，我彷彿看見了綻放曙光的未來。衷心期待以青菓市為名的這個新化果菜批發市場能成為台南的另一種地方創生的全新識別，並在食農與建築的領域走向世界，大大展現其存在感！

圖 09

圖 10

名建築周邊要注意：新化老街煎米粿

　　如果從台南市區前往新化果菜市場，必然會經過新化鎮的核心區。作為新化市區的核心地標，除了街役場這棟重要文化資產的舊建築（毫無例外地是作為咖啡餐飲空間的再利用）之外，沿著此處「中正路」這條老街所蓋的那排有著西方歷史樣式的折衷主義街屋商店聚落，以及依附在其後方街廓巷弄中的市場，當然更是不容錯過的走讀所在。而最具代表性的美食，就是新化老街煎肉粿——口感介於碗粿、蘿蔔糕及肉圓與蚵仔煎之間，總之就是以米所製成的點心極品。下次前往老街不妨一試，非常推薦。

| Info ／新化市場口無名肉粿
地　　址：台南市新化區中正路 401 號
營業時間：賣完為止

新化果菜市場 圖說 ／

01 新化果菜市場的側向立面。這是一座以綠屋頂為主要構造所打造的、宛如地景的自然系建築

02 沿著接地的屋頂那側之階梯緩緩爬升，可以看到宛如梯田的景象

03 宛如綠野仙蹤般的牧歌式風景。這帶有歐洲人特有的浪漫想像

04 果菜市場的屋頂是有著高低起伏的人造自然地形

05 20 世紀現代建築對於屋頂的想像是花園；而21 世紀則進化成可以進行耕作的綠屋頂農園

06 超大曲面綠屋頂下的果菜批發市場已正式開始運作，人來人往地非常熱絡

07 雖然這棟建築距離 MVRDV 原本的想像有相當大的落差，但已是台灣當代市場新建築的典範

08 新化果菜市場鳥瞰。是一座與周邊環境融為一體的自然系地景建築

09 市場攤商及旅客們也正摸索著和這座前衛建築持續交往的方式

10 煎肉粿有著介於肉圓與蘿蔔糕之間的食感。煎得焦糖化而酥脆的表皮非常銷魂

當代建築與廢墟的混成共存

河樂廣場

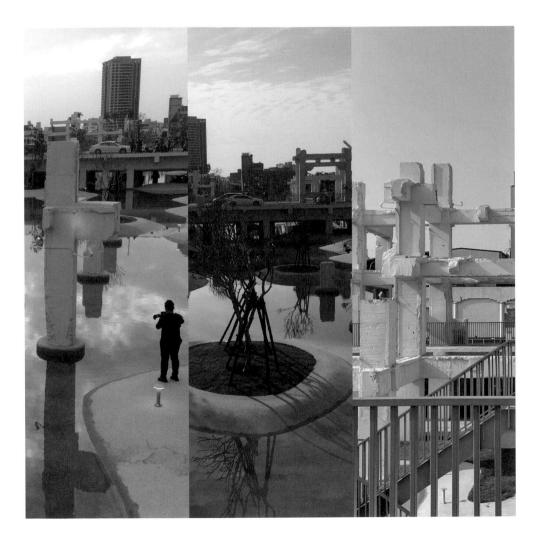

Info ∕ 河樂廣場
地　　址：台南市中西區中正路 343-20 號
官　　網：https://www.facebook.com/TheSpring.Tainan/?locale=zh_TW

以 Spring 為名的自然系潟湖景觀水池、廢墟與新建築的共存、城市休閒活動節點

建築詠者觀點

在新冠疫情期間 2020 年落成的河樂廣場「The Spring」，是把位於中正路底、截斷台南核心區與運河藍帶的廢棄舊商場「中國城」這個毒瘤給剷除掉，改成由植物環繞著刻意留下的殘骸遺跡，轉換成作為公共景觀水池廣場之「潟湖」的都市改造行動。這個景觀設計案的重要性，在於它恢復了台南市核心區與自然環境及運河水岸的連結，重新解出這個從上個世紀 80 年代以來被大而無當之建築量體給堵塞、封印住的重要城市門戶閘口。在過去日本時代，這個位置乃是連結著銀座末廣町通尾端的運河渡船頭，扮演市中心與安平港連結的河運重要轉運站。更由於這鄰接海安路五條港街區這條商業交易地帶，因此直到上個世紀末的 70 年代為止，周遭發展成為台南人城市生活重心的鬧區。緊鄰這個昔日渡船頭的運河盲段前，於 1960 年代蓋起了一棟九層樓高的合作大樓，是一棟曾經容納劇場、電影院、小吃街與西餐廳的高檔城市商業綜合大樓，見證了這個城市節點興盛的記憶。只是在一系列荒謬城市發展政策與錯誤的商業開發模式加總下，讓這一帶從 90 年代初期起便逐漸流失人潮，迎來了將近 30 多年的蕭條和宛如被遺忘的城市廢墟。誠如一開始所提到的那樣，在 2016 年的「府城軸帶暨中國城廣場改造計畫」中，終於等到了或可翻轉城市重要歷史場域之命運的第一步。

圖 01

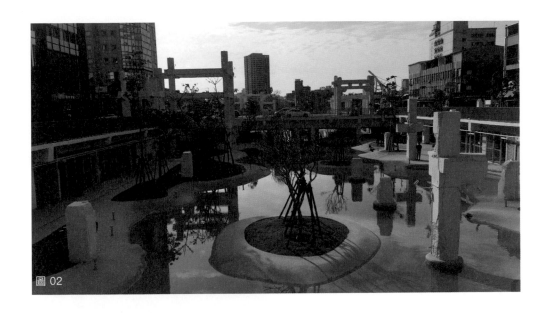

圖 02

Key Words ／建築師如是說

　　深田裕也（2003年）表示，「廢墟並不是一種靜止的現在，而是作為在過去的時空中之別的存在的這個事實，促使看著廢墟的人們得以感受到空間本身的歷史性與故事性。」磯崎新（1972年）亦對於建築與廢墟有著獨特的見解：「對基於機能的大義名分排斥裝飾的同時，透過工業技術製作空間邏輯所成立之現代建築的這個『烏托邦』，是異質元素的混在、閃爍，並伴隨著它們的伸縮及扭曲，在重疊成多層次形象之『廢墟』的現代都市中，建築變得只能作為各種雜亂、多樣，並且是不確定的現象、樣式、領域所交織而成、主題難以確定的『混成系、或者是馬賽克式拼貼的不連續共生系』來現身。」

　　在河樂廣場這個城市節點改造案中，荷蘭建築事務所 MVRDV 所提出的設計策略，其實就是將此地在過去時空中曾經存在的各種狀態，或者稱之為廢墟的幻影做出混合疊加的動作。包括在遙遠的從前、仍具有自然地景狀態的潟湖和曾經有過短暫風華的中國城商場局部遺跡之梁柱架構，以及對於未來在此產生的各種城市生活之熱絡想像，塑造出目前這個無比豐富且帶有韻味的模樣，成為市民樂於聚集戲水的公共場域。周圍也刻意留設了許多可供未來經營者進駐的空間：除了曾經作為 2022 台南建築三年展的衛星展區外，另有一種帶有 Pool Side 之閒散慵懶氛圍的精緻商業活動，如精緻餐飲及各類新興文創產業在此的繁盛是令人期待的。而這不正是前面所提到的，當代建築的某種混成系所帶有的無窮生命力嗎？

河樂廣場姑且恢復了這位置昔日所具有的場所性格（運河盲段／渡船頭），以城市潟湖重塑其和水域／運河的關係，雖然可有效地以景觀戲水池吸引市民重返這個沒落已久的城市節點，但周邊的空間尚未做出更具決定性的空間機能／Program填充。能否有效找回／喚起此地的熱絡生活榮景，及該如何與民間業者進一步聯合開發會是這個昔日港町水岸能否復活的關鍵。衷心期待這個美好的河樂廣場將成為迎接台南城市新歷史的源頭。

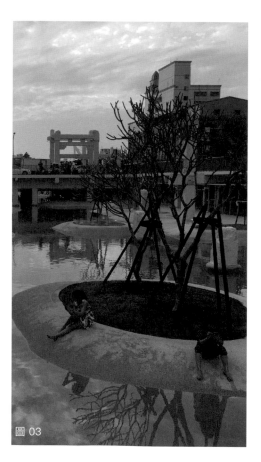

圖 03

圖 04

名建築周邊要注意：沙卡里巴

　　鄰近河樂廣場的友愛街、海安路街廓內部一隅，是老台南人口中的沙加里巴這個美食攤販聚落的原始座落位置。自從海安路拓寬後，開始有某些攤販大量流離散失，但實際上依然存留著最核心的老店：如阿財點心、榮盛米糕、赤崁棺材板、基明飯桌這四家坐鎮當中，堪稱依然活著的台南美食文化遺產。

Info／沙卡里巴
地　　址：台南市中西區府前路二段 213 號
電　　話：06-222-7838
營業時間：17:00-02:00

參考文獻：深田裕也、「廃墟の空間構成要素に関する研究」、日本建築学会大会学術講演梗概集、2003 年。磯崎新、「なぜ手法なのか」、1972 年。

圖 05

圖 06

河樂廣場 圖說／

01 以河樂廣場平面圖作為主視覺包裝的巧克力。是 MVRDV 送給參加開幕式賓客的伴手禮
02 疊合了潟湖意象、舊建築遺跡、自然植栽等層次設計而成的親水公園──河樂廣場
03 廣場上的小島是人們樂於停留小憩的所在
04 河樂廣場取代了昔日阻斷台南核心區與運河藍帶連結的中國城，讓這個城市節點重新獲得了

應有的公共性與開放性
05 如何永續經營河樂廣場的池畔空間並帶動周邊的良性更新發展，將會是這個沒落的核心區今後是否得以復甦的關鍵
06 沙卡里巴是最能真實呈現台南人日常生活樣貌的所在

無比端正的量體、柱列的建築語言塑造出建築立面

台南市立圖書館總館

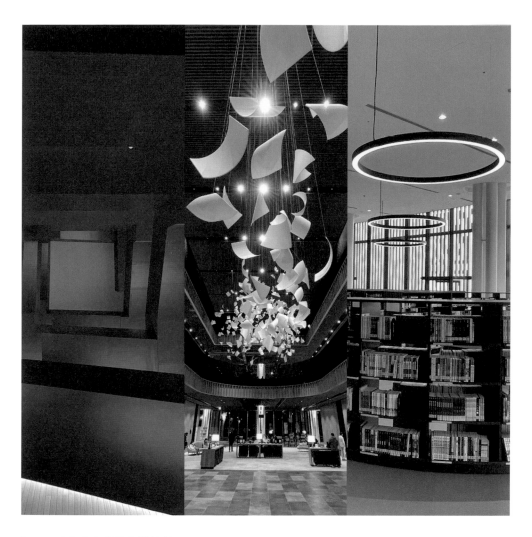

Info / 台南市立圖書館總館
地　　址：台南市永康區康橋大道 255 號
電　　話：06-303-5855
開放時間：週二至週六 08:30-21:00；週日 08:30-17:30
官　　網：https://www.facebook.com/profile.php?id=100064390463315

以高聳的抽象柱式塑造的簷廊、內部中央巨大挑空與漂浮書卷般的公共藝術、紅色通天螺旋梯

建築詠者觀點

　　如果說美術館是一座城市「集結美學與品味生活的形象展現」，那麼圖書館便是「凝聚知識與生活之殿堂的具象表達」。在 2021 年完工、位於台南永康大橋副都心嶄新社區的台南市新總圖，或許就是以其帶有古典性格的理性建築樣貌，披露其自身作為新時代之神殿般的姿態。

　　對台南新總圖的第一印象，在於它的外觀調性與中國北京天安門前的人民大會堂相似。原因在於其無比端正的量體，以及透過柱列的建築語言所塑造出的建築立面，並賦予其某種崇高的調性。圖書館作為知識與資訊之收藏和分享的場域，或許也是百無聊賴的當代社會中，最後也最具有神性的所在了吧。不過值得一提的是，這棟建築中所使用的並不是希臘羅馬那種古典柱式的元素，而是採用 4 根細長圓柱來組合成柱的單元。這個簡潔抽象的形式詮釋出新建築在古老城市當代處境中可以有的一抹新意。

圖01

圖 02

接著，若進一步細看它的整個空間構成，你會發現這個以柱廊來面對四周環境的立面，做了量體逐層退縮的處理，且很自然地塑造出超大尺度的挑高簷廊，形成陽光不會直接曝晒到人們身上、有遮陰的中間領域，帶有歡迎人們駐足與聚集的意味。可視為這棟建築在因應台南熱帶氣候之際，試圖與環境做出對話所採取的策略與作法，也算是一個恰如其分的表達。

值得進一步去期待的是，這個圖書館在兩側創造出一些可供各種活動發生的下沉廣場，巧妙地和建築量體本身逐層退縮的作法有著異曲同工之妙。一個是把人往內牽引，一個是把人往下拉、往下帶加以匯聚。這些空間巧妙地創造出讓原本在周邊徘徊、悠遊的人們得以自由地流動到這裡停留的所在，而人與人之間的交流互動就有了在這產生的機會與可能。進到一樓迎面而來的是一個極大的挑高空間，挑高好幾層樓的中庭透過一個漂浮書卷的裝置藝術來賦予這當中的場所精神，這個帶有儀式性與開闊感的空間給人一種如同穿越到台南大街的表層，進入到隱藏在街廓裡頭、類似廟埕或廣場般的開放空間，是那種讓人感到身心舒暢的一個所在。而這裡也設置了供市民大眾可以輕鬆停留與坐下來的桌椅，非常舒服地創造出一個任誰都可以來的城市大客廳（Urban Lounge）的公共性格。

Key Words ／建築師如是說

　　若談到神殿圖書館，會讓人不禁聯想到波赫士曾經在其經典著作裡所提到的「巴比倫圖書館」。巴比倫是來自《舊約聖經》裡的典故，一個與通天巴別塔有關；而另一個則連結了曾經毀滅聖城耶路撒冷的巴比倫帝國。

圖 03

　　波赫士小說中描述的這個巴比倫圖書館，是以不形成意義的字母 A-Z 進行藏書的排列。若作數學式的思考，透過那裡的文字組合在這個世界中書寫的所有事情：可能被書寫的、沒有被書寫的、將來可能被書寫，以及很可能不會被書寫的所有事情都可以網羅到這當中。如同在窺探所謂的無限的、深淵般的、帶有本質性之恐怖的故事。而這裡頭或許就存在著極致的真理，為了追求這樣的真理使人們開始了無盡的徬徨。波赫士主要指涉的是一種浩瀚的宇宙觀，或者是說一個接近無限的概念。他甚至進一步地把圖書館視為最靠近天堂的一個所在。因此如果從這個角度來進行解讀的話，你會發現在這棟建築裡有一處貫穿所有樓層、極具雕刻感與象徵性的全紅色方形迴旋梯，賦予這棟純粹幾何形的建築一份帶有生命力的躍動感。從底往上看可以感受到某種意識流式的巴別塔，給人一種不禁想往上攀登、一窺究竟的意圖之外，也能夠在這個樓梯間的徘徊過程中，彷彿被賦予一種無限延伸的錯覺，堪稱這棟圖書館裡最具神話色彩與戲劇性的地方，給人一種無限而開闊的想像與觀感。

圖 04

圖 05

圖 06

圖 07

圖 08

圖 09

圖 10

名建築周邊要注意：森間食堂

　　如果在圖書館享受閱讀直到向晚時分，想來點果腹的小點心的話，那麼不遠處巷弄中的街邊好味——森間食堂會是相當理想的選擇。以屋台（攤車）與組合在其住家門口的這個小店，是由店主這對具有空間設計專業背景的夫婦親手打造的門面，散發著兼具設計師與手作職人的空間品味。由於女方家裡是經營數十年的台北甜不辣的老店，而男方家裡也剛好從事火鍋料的事業，堪稱天造地設的絕配，其招牌菜「森間煮」恰巧正是融合台北甜不辣與台南黑輪湯的傑作。筆者深信這是開創台南小吃新時代的一道重要佳餚，千萬不容錯過。

Info ／ 森間食堂
地　　　址：台南市永康區成功路 181 號
電　　　話：0918-711-802
營業時間：週一至週五 16:30-22:00（週六日休息）
官　　　網：https://www.facebook.com/morimashokudo/?locale=zh_TW

台南市立圖書館總館 圖說 ／

01 帶有強烈垂直線條性格的台南新總圖書館
02 台南新總圖書館宛如神殿建築之尺度般的簷廊，具有半戶外空間的過渡性格
03 與公園一體化，並帶動周邊發展的這棟圖書館，或許的確如同神殿般的存在
04 內部挑高大廳中以飄動的書卷為意象的裝置藝術
05 極具設計感的燈具與書櫃等設備
06 內部空間中最具存在感的是這作為垂直動線的紅色通天梯

07 漂浮在半空中的白色書卷是本館中央大廳的視覺焦點
08 圖書館各樓層都設置了極具品味與質感的公共藝術
09 森間食堂門口
10 台南最好吃的甜不辣，就是這家「森間食堂」

在府城的中心遇見新世界

台南市美術館 2 館

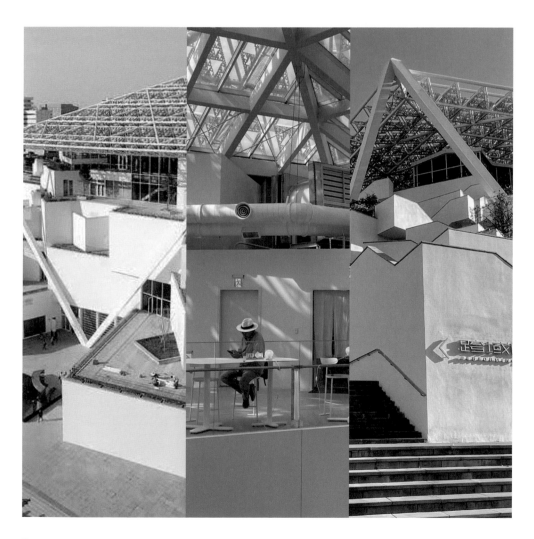

Info / 台南市美術館 2 館

地　　址：台南市中西區忠義路二段 1 號
電　　話：06-221-8881
開放時間：週二至週日 10:00-18:00；週六延長至 21:00
官　　網：https://www.tnam.museum/

以白色箱體構築出山城的白色聖城、充滿縫隙具有穿透性的巷子內城市廣場、宛如抽象巨木般之碎形遮陽系統下的光影沐浴

建築詠者觀點

　　身為歷史古都與文化藝術城市的台南市，終於在 2014 年透過競圖採用日本建築家坂茂的提案興建出一項傑作。坂茂除了為台南創造出具有地標性格的新建築輪廓外，亦同時照顧到在地的性格。在我看來有幾個可以深入觀察與閱讀的切面：

場所：城市生活焦點的塑造

　　座落基地位於台南市舊城區中核地帶（日本時代台南神社、國民黨政府時代體育館），和鄰近城市幾何中心位置，因此阪茂將昔日象徵台南市的鳳凰花作抽象性的轉換，並以碎形幾何形體聚合構成的五角形平面創造出極具存在感與震撼力的建築場域，打造新時代的生活聚場。

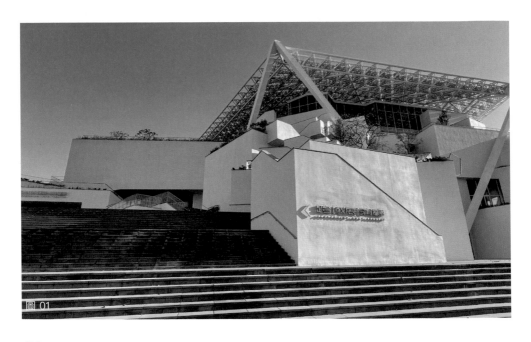

圖 01

與周邊對話的建築地景

　　作為與周圍街廓的對話，妥善考量建築量體的虛實與配置：將相對巨大聳立的建築主量體安排在靠近孔廟文化園區較為開闊的這一側；隨著往西延伸到舊市區街廓的部分，讓空間量體逐層下降，形塑出彷彿丘陵般的地形。這是針對台南市本身高低起伏的地理特性，在此量體組合下形塑出嶄新的城市建築地貌與奇觀（spectacle）是令人驚豔的。

在地環境與氣候的回應

　　地處熱帶氣候區的台南經常面臨全天候的烈日曝晒。延續龐畢度梅茲分館中透過木材編織出巨型遮蔽屋頂的手法，坂茂在本案中仿效在地竹籠與草帽的編成方式，開模鑄造碎形構造的立體穿透式遮陽板系統，某種程度上亦可視為一棵抽象性的巨木，創造出一個既包覆又開放的遮蔽狀態，並試圖在層層交疊／穿梭的建築量體縫隙間植入大量的樹木與植栽以進行綠化，藉此宛如置身在樹蔭下降溫的、體感舒適的半戶外開放空間。

展間量體的有機堆疊創造出巷弄式迴遊動線

　　台南最迷人的生活情趣通常並不存在於單一的建築空間量體，而是在彷彿穿越時空般之巷弄空間裡的耽溺與遊蕩。顯然坂茂也敏感地體會／捕捉到這種離散式村落與巷弄小徑的魅力，且以個別盒子的堆疊塑造出這座美術館的集

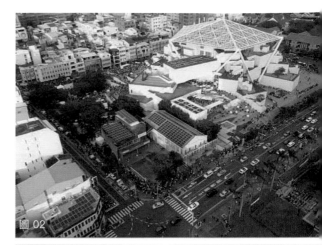

圖 02

圖 03

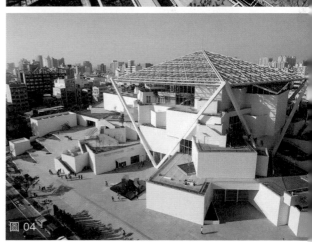

圖 04

合式量體。之間的縫隙順勢長成另類的
巷弄與廣場，成為悠遊於整個美術館園
區中的重要空間動線、節點或開放式場
域。這個作法的好處在於能夠同時對應
各種不同規模之美術展的展場安排，一
來可以創造出讓人們得以在當中享受迷
路的動線，是一種將觀展行為完全解放、
強調自由的空間安排；二來是這種迴路
式的觀展動線／街道，也能引導出一種
遊走於建築與街道之間、室內與戶外之
間的觀展經驗。

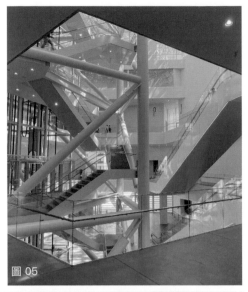
圖 05

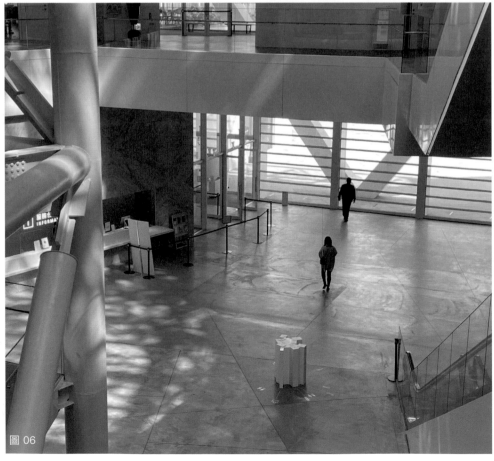
圖 06

Key Words ／建築師如是說

安藤忠雄曾指出，

……就像採取所有的手段去動搖既成價值那樣，以建築作為都市填充的異質元素，於所在的現場賦予爆發性的力量，刺激既存的都市，為都市注入新生的血液與生命。

台南這個沉睡已久的歷史之都，或許唯有透過坂茂所設計的美術館建築這個異物的置入、捲入既有脈絡之際產生刺激性的衝突，方能促成都市再生的可能與發展吧。也唯有具備當代性格的異質元素方能注入生機，以活化古老城市的建築環境並帶動其復甦，催生出「新與舊」、「人工與自然」、「歷史與人文」等各式各樣的對話，進而建立出城市的新風貌。因此對台南而言，這個美術館的意義或許不是重現昔日的榮光，而是打造城市建築環境的「創世紀」。而這正是一個都市得以甦生，進而永續發展的重要契機。

頓挫與展望：應許台南邁向新歷史的新天新地

然而，目前這座美術館卻在營運管理上有一個盲點，就是幾乎將所有的出入口給封閉起來，讓這個位於重要城市節點、連結交通動脈，而得以啟動精彩生活的心臟處於某種心肌梗塞的狀態。不僅大大削弱了它該有的公共性與流動性，且在超大尺度開放空間使用空調也造成了沉重的環境與經濟上的負荷。

我們期許一個可以開放給市民的「新天新地」：讓民眾可以自由流進來的底層挑空與往上的頂樓餐廳，讓逛美術館成為台南城市生活的必須，使建築回歸自然系中所謂的「因地制宜、機能隨形」，恢復白色建築聖城應有的位分與姿態，讓藝術的感染力直接滲透到周邊的街廓中，醞釀出古城的嶄新生活況味。

圖 07

圖08

圖 09

台南市美術館 2 館 圖說 /

01 台南終於有了宛如白色聖城般的美術館
02 這座以藝術山丘所構成的白色美術館，座落在台南府城的心臟地帶。日本時代更是台南神社的所在地
03 美術館園區的北西側為和緩的露台與坡道，是能夠眺望舊市區街廓風景的緩衝帶
04 面對南東側則以有機的白色方盒堆疊出立體街廓的樣貌來作為與都市對話的姿態
05 內部中庭透過頂部的碎形遮陽鋼構頂蓋引入柔和且明亮的光
06 入口大廳是一處宛如進入台南城市街廓中既受到包覆、但卻又具有高度開放性的廣場意象
07 美術館方盒子的有機堆疊下形成了充滿魅力的縫隙
08 白色方盒疊合成藝術山丘，其頂部成為得以眺望城市風景的觀景露台，是近年來台南最難能可貴的公共空間場域
09 美術館五樓則是在柔和光暈沐浴下的南美春室 Caf
10 這樣的排隊人潮說明了這家店的能耐。是台南便當界的翹楚
11 位於高鐵接駁車建興國中站對面的福記肉圓。另一個原始店鋪在一大便當旁
12 福記肉圓的醬汁應屬於辣椒醬的變奏，是源自於台南府前路上的極致美味

名建築周邊要注意：一大經濟速食便當、福記肉圓

　　由於地處府城核心區，這裡是台南各種小吃集結的一級戰區。但位於美術館府前路側出入口、司法博物館旁的一大經濟速食，卻是台南人心目中第一名的便當。其中我最推薦的是沒有裹粉的半煎炸雞腿飯。雞腿散發著一股燻香的氣味，擠上一點點檸檬汁，搭配高麗菜、粉絲與荷包蛋、白飯一同享用，是從上個世紀以來傳頌已久、獨屬於台南人日常生活中最享受的平價料理。當然，它隔壁的福記肉圓，以辣椒醬為基底所調製而成的特殊醬汁，撒上一點香菜，啜飲一口大骨湯，更是台南最在地的極上片刻。

圖 10

Info ／ 一大經濟速食便當
地　　址：台南市中西區府前路一段 303 號
電　　話：06-213-6562
營業時間：週一至週六 10:00-14:00；16:15-20:00

Info ／ 福記肉圓
地　　址：台南市中西區府前路一段 215 號
電　　話：06-215-7157
營業時間：週二至週日 11:00-20:30

圖 11

圖 12

純粹主義式建築文明開化的起始

大新園

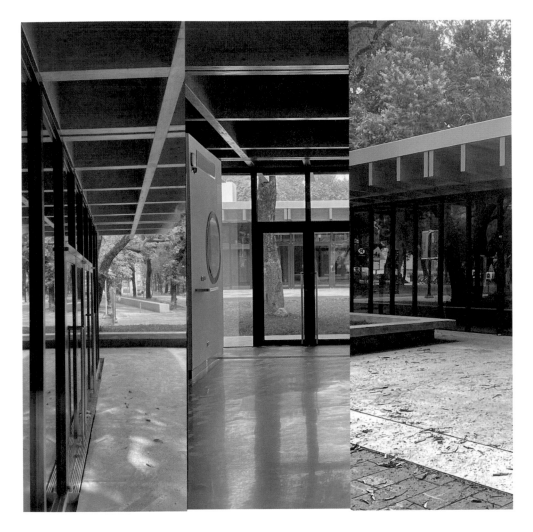

｜Info ／ 成功大學大新園
地　　址：台南市東區大學路 1 號（成功校區）

都市森林中的玻璃小屋、正統現代主義建築的品格、開放與穿透下的公共性、以普遍而均質之通用空間（Universal Space）所構成的建築宇宙

建築詠者觀點

　　這是位於成功大學成功校區與光復校區交界，過去作為成大教職員工眷屬專用幼稚園、堪稱位於成大所有校區範圍領域之核心位置上的基地所重新建構的一對晶瑩剔透的小房子。這個極具視覺穿透性與開放性的玻璃屋，在未來將作為成大的校友中心，提供人們更多匯集與交流的公共場所。

　　台灣在特殊歷史脈絡下，於 20 世紀並未能順利接受彼時包浩斯風潮與現代主義那種簡潔而純粹之建築美學的洗禮。簡單地來說，就是無法順利地從西方宮廷服飾般那種古典折衷式樣建築成功地「轉大人」，蛻變成穿上俐落、具有嚴謹剪裁與分節之西裝的現代主義建築，亦即 20 世紀機械美學所標榜的抽象理性與純粹的時代精神。結果，在 70 年代以後，隨著經濟的熱絡而開始穿上奇裝異服、像極了化妝舞會

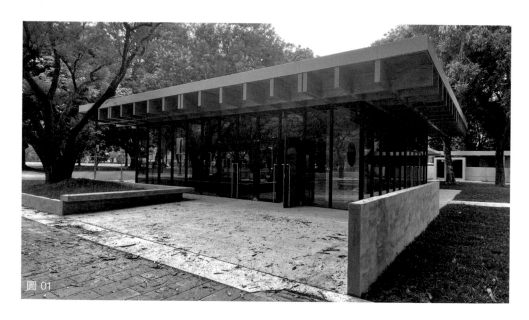

圖 01

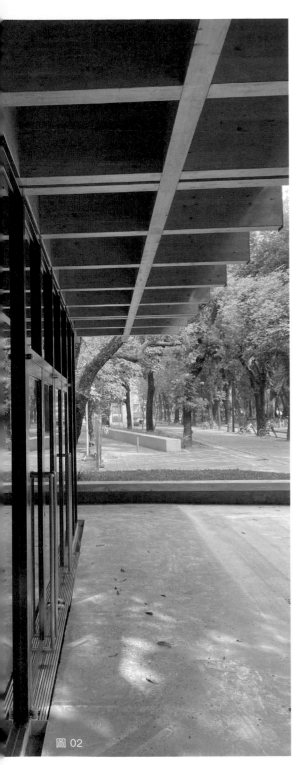

圖 02

般的後現代。雖然從 80 年代末期開始有了某種反饋／補償式的類現代主義建築（如仿擬日本安藤的清水混凝土或美國大型建築設計事務所所生產的玻璃帷幕等等）的出現，但真正擁有 1930 年代起引領 20 世紀建築潮流那種國際式樣的白派現代主義，卻是到了 21 世紀之後。我個人傾向把 2022 年底於成大落成的這座大新園，視為另一種純粹主義式之建築文明開化的起始。

眼尖的行家會直接聯想到柏林的新國家藝廊，也就是現代主義建築巨匠密斯（Mies van der rohe） 在晚期 1968 年所完成的顛峰巨作。就是將空間做了嚴謹而精密的數學式模矩分割下所構成的地坪，並僅以 8 根柱子撐起鋼構天花板系統。在這個以極致理性進行分割與組構出來的建築宇宙，帶有一份無限擴張的流動性與開放感，可以視為均質性之「普遍的／通用的空間（Universal Space）」的集大成之作。簡單地來說，就是不事先在該平面上置入任何「房間」的單元，而是在使用時才以隔間或家具進行配置，亦即讓空間的控制與主導權回歸給使用者一方。而大新園的空間尺度雖然相對於國家藝廊來說較為袖珍，但是可以從其空間系統看到其中的類同與相似：以單一通鋪般的大空間來提供多重運用之可能性（Flexible Use）的開放式平面，只不過支撐的結構改成四片簡潔的板牆，屋頂改以 CLT 的木構系統

來取代，或許也可視為一種有意識的轉化與致敬吧。如此俐落而低調的作法在某種程度上也巧妙地重新詮釋了密斯所謂的「少即是多（Less is More）」——在這間極簡潔的森林玻璃小屋中，提供了未來無限的可能性。

Key Words／建築師如是說

設計本案的 MAYU（張瑪龍＋陳玉霖）建築師團隊以大新園參展了「2022台南建築三年展」。在該展的建築專輯中，針對本案作出了以下說明：「大新園包括『校友俱樂部』及『學生藝文沙龍』兩個主要機能，建築配置以一大一小錯開的盒子置入既有的喬木之間，共同界定室內外各樣可活動的角落。臨勝利路側量體抬高，藉由平台座椅及綠籬重新設計兼具隱私及開放的邊界元素。建築本身則以玻璃帷幕與漂浮外懸的木製格子梁屋頂，形成水平延伸的空間屬性。台灣建築的現代性系譜在動盪的年代中突然中斷，我們試圖在本案找回 Mid-Century Modern 的時代精神並且證明現代性仍具有指向未來的可能。」

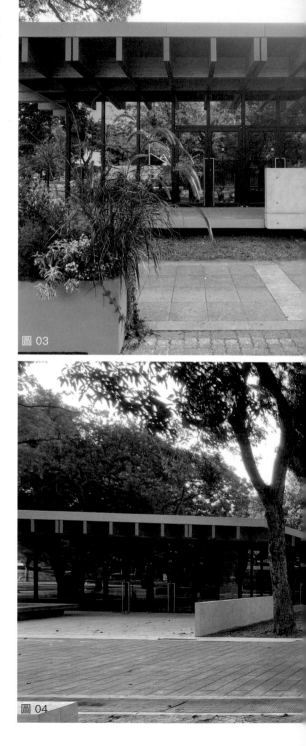

圖 03

圖 04

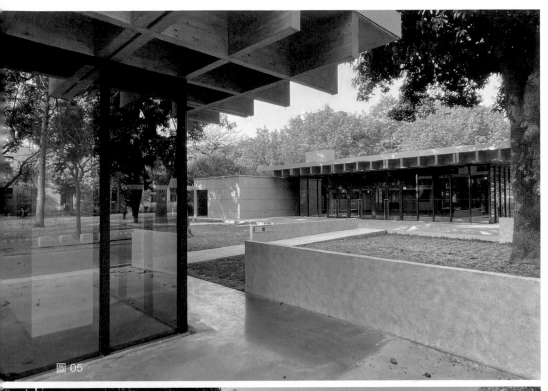

圖05

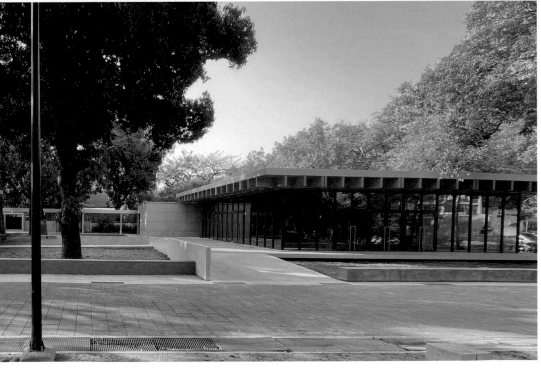

名建築周邊要注意：成功大學舊總圖書館（未來館）

　　距離大新園不遠處的勝利路與大學路交叉口就是成大校園象徵的「格理致知」牌樓，在那後方則是成大校園最早期的核心中樞所在，包括位於成功校區大門正面的行政大樓，以及位於其對面、勝利校區的舊總圖書館。之所以提到這棟舊總圖，在於其建築特徵可解讀出來自於密斯建築作品的轉化：除了內部也是採取通透開放的 Universal Space 來處理之外，還包括建築立面上的水平連續玻璃帷幕的表情（這與早期辦公大樓作品提案有高度相似性），以及作為入口的階梯與平台，就宛如其知名住宅作品凡茲華斯宅（Farnsworth House）某處的變形與轉譯。這棟舊總圖書館於 1959 年落成，根據研究資料指出其具有現代主義國際式樣的特徵，包括簡單幾何造型與非對稱的建築量體，藉由將立柱自外牆向後退縮所成就的自由立面與大面積水平開窗，及透過梁板構造呈現輕盈與具構築性的樓梯構造等等，宛如當年整個建築環境中的荒漠甘泉一般，給予彼時的建築學子們不可多得的滋潤。直至今日依然屹立不搖，堪稱台南的現代主義瑰寶。

圖 06

圖 07

大新園 圖說 /

01 宛如隱沒在森林中的大新園。有著純正現代主
 義建築的樣貌

02 以 CLT 木構格子梁的頂板突出於建築面所形成
 的簷廊

03 建築立面的玻璃帷幕映照出周邊森林的優雅風景

04 輕盈、穿透、開放，無比舒適的大新園建築院落

05 由兩個正方形玻璃建築量體與方形中央廣場所
 構成的大新園。未來將是藝廊及校友俱樂部 /
 聯絡中心

06 具有現代主義建築大師 Mies 作品風韻的成大舊
 總圖，是藉由極致理性所組構的建築宇宙

07 這個階梯是昔日引領學子們進入知識聖殿（圖
 書館）的入口動線。如今依然殘存著一股凜冽
 的氛圍

高屏—高屏溪流域左右岸的建築演化

高雄海洋流行音樂中心
衛武營國家藝術文化中心
屏東縣民公園
驛前大和咖啡館
屏東縣立圖書館總館

Kao-hsiung & Ping-tung

以六角形作為主題的前衛建築基地

高雄海洋流行音樂中心

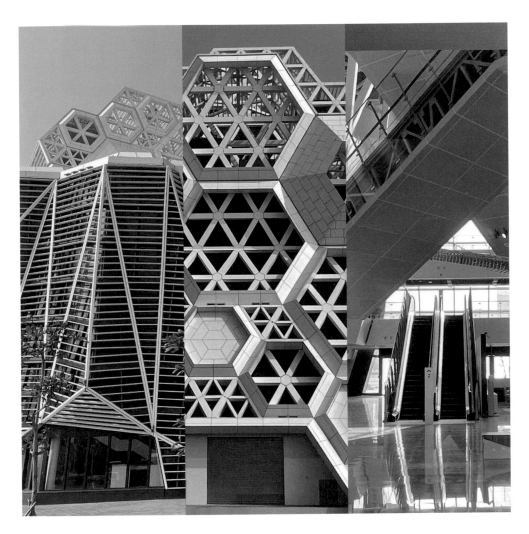

Info ∕ 高雄海洋流行音樂中心
地　　址：高雄市鹽埕區真愛路 1 號
電　　話：07-521-8012
開放時間：週二至週日 10:00-22:00
官　　網：https://kpmc.com.tw/

位於高雄愛河口全新建築地標、以六角結晶構成之太空船造型的音樂廳、宛如星際大戰場景般的城市生活場域

建築詠者觀點

　　對於設計建築師，能夠以六角形作為主題的形式，用幾何相似形的手法，從基本視覺到平面、立面的構成，及發展出來的單元空間與量體在水平向度的延展和立體向度的疊積，再加上全區地景的統合度，令我感到驚豔與佩服。坦白說，我個人對於這棟建築本身並沒有過度的嫌惡感，或者說我對這建築並沒有任何特殊的感情，實際上對於這個位於愛河出海口的基地位置，即從高雄市區往鹽埕區的必經之路上這節點有著一份深刻的情懷，也就是說對於場所的認同度大大超越了眼前這棟被戲稱為全世界最大的馬桶建築（就最終造型來說倒有幾分神似）。

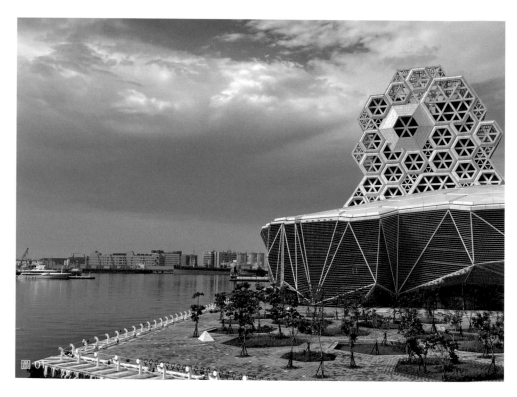

圖01

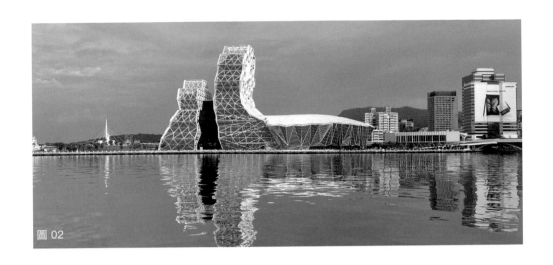

圖 02

　　這麼說來，當初這個重要的建築競圖在正式啟動時，我曾親自為現在已經貴為京都大學建築系教授的平田晃久先生來這基地現場做解說，回想起來，兩個大男人一起漫步在愛河畔似乎有那麼一些些詭異；卻也因此建立起我與這位日本當代前衛自然系建築家的一份情誼。落成後來前往現場幾次，其中印象最深刻的是在夜間來到主要建築量體旁，從港邊往愛河對岸的亞洲新灣區方向眺望，突然有了一種在 2003 年前往上海外灘朝聖的既視感。那是一座有著過往歷史的國際都市，夾帶著全新的經濟活力，朝新世紀的未來邁進的某種昂揚感，即便當時望過去的浦東陸家嘴摩天高樓還只是剛開始的零星幾棟，但空氣中卻漂散著幾許激情與浪漫的寫意。今日，我卻在高雄流行音樂中心與高雄港邊的緊緻聞到了相似的氣味，這無疑已經成為高雄這座海洋城市邁向未來，甚至是前進宇宙的前衛建築基地了。

　　回到建築本身的討論，由西班牙建築師團隊曼努埃爾・蒙特塞林（Manuel Monteserín）以六角形作為空間基本單元進行設計發展而成的量體，構成基地位於高雄港 11-15 號碼頭（真愛碼頭、光榮碼頭及苓雅寮車場），占地約 11.89 公頃，主體包括海風廣場、音浪塔（室內大型表演場館）、鯨魚堤岸（6 間小型展演空間）、珊瑚礁群（複合商業空間）

圖 03

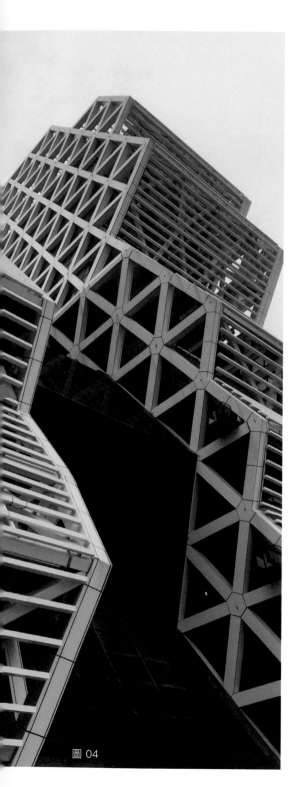

圖 04

及周邊附屬設施。就其在 2021 年開放、呈現於世人眼前的完成狀態來說，仍相當具有魅力且彰顯其作為全新城市地標的存在感。在其以六角形結晶單元長出的造型（包括音浪塔的立面和珊瑚礁群的屋頂系統），可以說既有機又帶給人某種難以言喻之振奮及驚喜的未來感，作為城市奇觀與 Icon 的面向上有了絕佳的效果。其實無論是蜂巢的有機構造、或是冬天降雪的雪花結晶，以及「超人」這部電影中，力量來源的宇宙礦石水晶等等，都可以找到彼此均是透過六角形元素所組合而成的共通性，這或許可視為一份來自宇宙剛剛誕生之際就已經存在的遙遠記憶吧，因此身為自然界一部分的人類，能夠在這種空間的遮蔽與包覆下既感到熟悉，卻又同時感到新鮮而獵奇。

由於全區是透過配合海洋意象再加上是以幾何相似形的邏輯作一氣呵成的造型與巨大結構尺度演出，因而能夠帶給人們在視覺感官體驗上的劇烈震動、共鳴及無與倫比的震撼力。這似乎也證明荷蘭建築巨匠庫哈斯（Koolhaas）在談及關於當代城市建築的 Bigness 理論——他表示當建築大過一定尺度之後，那些建築古典傳統中所重視的比例及美醜上的討論都將失去效力。在這個以資本所堆砌而成的均質空間，「巨大」成為這裡面最極致而崇高的美德。雖然戲謔，但在高雄海洋流行音樂中心的體驗卻給了我絕妙的印證。

圖 05

Key Words ╱建築師如是說

　　建築師團隊表示，他們希望打造一個異質建築共存的設計景觀，讓這裡的每棟建築都能回應其特定機能、屬性與都市語境（Urban Context）。當中還刻意為每棟建築做出可愛的命名，例如鯨魚、海豚等，試圖賦予高雄市民們超越過去的僵硬框架下的一份與海洋連結的親密感受。當市民們以這些暱稱去認識每棟建築時，也得以催生出某種另類的對話。建築師從競圖階段到建築體施工計畫及管理持續關注的重點在於如何打造出一所全新的公共空間。因為公共空間是市民日常生活不可或缺的決定性關鍵，因此將現場音樂展演空間（鯨魚堤岸）的甲板設計成綠色的山丘，讓市民在漫步之際可以望見港口和大海；展覽中心（珊瑚礁群）則以六角形屋頂容納大型開放區域，來滿足各類活動的開展與需求。而最令人期待的可能是在高雄愛河河口所打造的巨大市民公園，上頭種植了上千棵樹木，相信在台灣潮溼的熱帶氣候加持下，能夠早日成長作為都市之肺而茂密蔥郁的雨林。

圖 06

圖 07

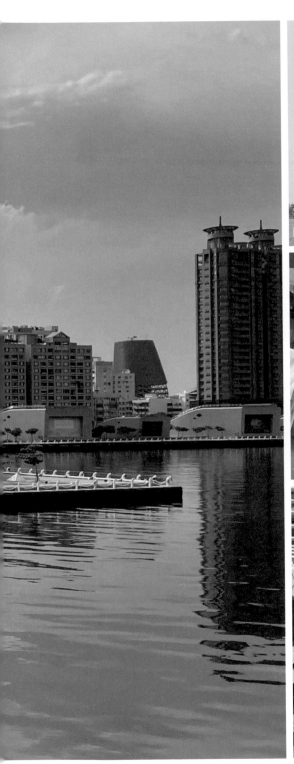

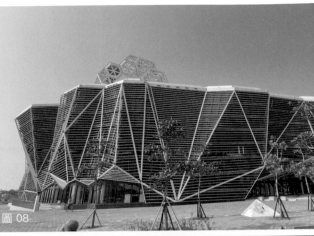

圖 08

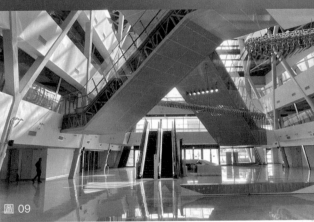

圖 09

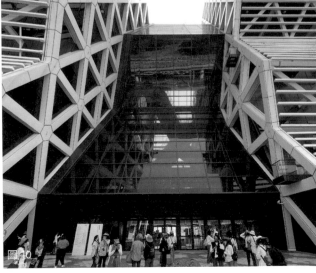

圖 10

157

圖 11

圖 12

名建築周邊要注意：平凡五金行

　　在距離鯨魚堤岸後方、作為四維路終點的街道端點建築尚有一家相當另類的商家叫做「平凡五金行」，它完全不賣五金材料，反倒是一間販售生鮮肉類、高級食材（如美國牛排、日本和牛、螃蟹、龍蝦、干貝、鮑魚等等）與雜貨的行號。特別的地方是他們也在現場販售熟食（如炸蝦天婦羅、可樂餅等等），並提供代為料理食材（如代煎牛排、代烤螃蟹與龍蝦等）。此外，更給予在二樓食堂用餐的民眾一份最親切的服務。令人印象深刻的是，這個食堂相對陽春，除了供應白飯與飲料之外，只提供味噌湯火鍋鍋底供來客享用最接近新鮮食材的原味，是一種屬於料理職人為饕客美味著想的堅持。非常推薦給偶爾想要享用極上午膳的來客。

Info ／ 平凡五金行

地　　　址：高雄市苓雅區四維四路 199 號
電　　　話：07-269-5252
營業時間：週一至週日 10:00-21:00
官　　　網：https://www.glodhouse199.com/?lang=zh-TW

高雄海洋流行音樂中心 圖說 ／

01 位於高雄愛河口與高雄港交界之處的臨海新名所。這是高雄作為海洋城市的重要宣告
02 從對岸的劇場區回望主樓及其在海面上的倒影
03 以六角形結晶為主意象的立面構成，極具未來感及某種科幻的況味
04 靠近主樓所做的仰望。果然是有懾人的氣勢
05 高雄新建築的輪廓描繪出一座海洋城市應有的姿態
06 整個園區成為一個海濱漫步的理想場域
07 以珊瑚礁群為名的展覽中心棟、鯨魚堤岸的小劇場群，以及作為背景的中高層群樓
08 作為主要表演空間的音浪塔
09 音浪塔的內部空間
10 兩個量體之間的縫隙成為音浪塔峽谷般的入口
11 一點都不平凡的「平凡五金行」外觀
12 內裝無比優雅的高級生鮮食材商行

再現榕樹下生活情境的懸浮特質建築量體

衛武營國家藝術文化中心

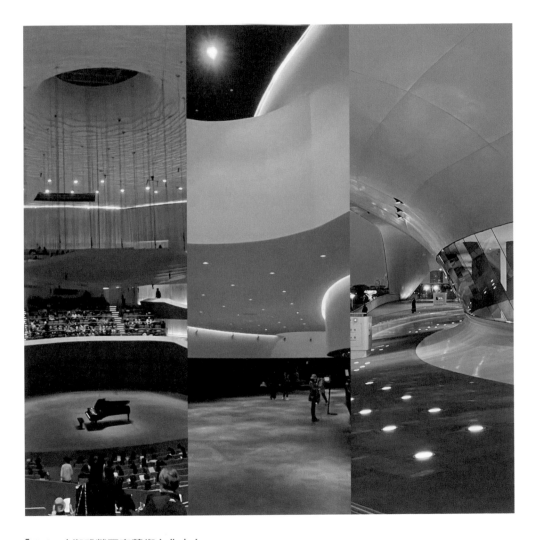

Info ╱ 衛武營國家藝術文化中心
地　　址：高雄市鳳山區三多一路 1 號
電　　話：07-262-6666
開館時間：每日 11:00-21:00
官　　網：https://www.npac-weiwuying.org/

登陸國境之南的白色太空船、如同自然地形般的有機量體、有頂蓋的開放式城市大客廳、城市綠洲

建築詠者觀點

　　如果說建築是凝固的音樂，音樂便是流動的建築。這兩句話或許可以作為這座歷經十幾年的陣痛，終於在 2018 完工且呈現在世人面前的高雄衛武營藝術文化中心之絕佳注腳吧。初次造訪這裡的印象，是彷彿眼前出現一艘來自天外宇宙、降落在衛武營公園草地上的巨大幽浮或說是太空船。帶著好奇心靠近它，並進入到它和地表接觸的縫隙中，來到它的底下才恍然大悟這是一個具有穿透性與開放性的底層挑空而為之豁然開朗。那片帶有厚度的「屋頂」與它和地表接觸的量體，便是這個有著非比尋常之造型的衛武營藝術文化中心建築本身。簡單地來說，衛武營藝術文化中心便是在巨大屋頂的覆蓋下囊括了包括歌劇院、戲劇院、音樂廳與表演廳四個劇場的單一整體結構，並以斜面與曲線塑造出宛如自然地景般的有機建築量體。

　　屋頂留設了孔隙般的天窗，為那抹被覆蓋的底層挑空之處（亦即被命名為榕樹廣場的所在）創造出光線穿過樹叢、灑進樹穴般蔓延的氛圍。人們可以自由地穿梭漫遊其中，找到自己想待的地方棲息、停留，就如同一個自然系的大客廳一般：無論是早晨來運動的長者們、或是青少年來此進行舞蹈團練，甚或是街頭藝人的表演，這裡無疑提供了絕佳的場所與機會。起伏的地形加上直接接觸外氣的狀態，宛如置身在自然，徜徉於大地上一般舒暢。可以說這棟建築無比精彩地再現了榕樹下的生活情境。

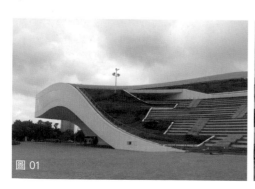

圖 01

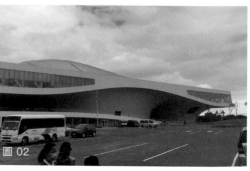

圖 02

四個劇場的內部座席空間依照不同的顏色跟圖象來作出區分，歌劇院是紅色、音樂廳是金色、戲劇院是帶紫的藍色，表演廳則是木紋的黃色。其中音樂廳更是台灣首度引進葡萄園式的劇場，觀眾席採葡萄園型態的階梯區塊，以矮牆分隔縮短聲響距離，使每位聽眾都能感受到最美好的聲響效果，可以說是能夠在宛如自然起伏的葡萄園地形中享受音樂饗宴的聖殿。我個人認為這裡造就出一個「優質」的城市生活社交場所，讓人們得以擁有可以盛裝打扮，前往參與優質藝術演出盛宴的所在——得以在演出前後與友人產生深刻互動與團契分享，以及在演出過程中屏息凝視演出者在瞬間綻放的無比絢爛，一起為完美的演出與藝術詮釋掌聲、呼喊、喝采，在過程中形成一股共同感。

　　這觀賞經驗的深層意義可能是讓原本在城市生活中容易游移與疏離的心有了彼此靠近的契機。於是原本冷漠、僵硬的心情在音樂化身成流動性的建築過程中，把人們重新結構起來且連結在一起，這份難以言喻的共同感，或許是當代生活中貧脊心靈最深刻的渴望了吧。

圖 03

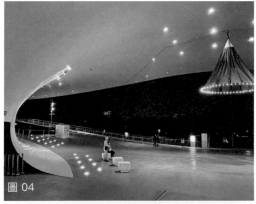

圖 04

圖 05

Key Words／建築師如是說

　　麥肯諾建築事務所（Mecanoo）主任建築師侯班（Francine Houben）表示，本案的設計靈感來自於基地上令她印象無比深刻的老榕樹，後來更在概念發想與形象設計操作演化下，長成最後這個帶有懸浮特質的建築量體。建築量體上的孔隙與內部虛實空間的留設與配置，在於試圖形塑出宛如大榕樹樹蔭那種為周邊居民日常生活使用的場域。另一方面，侯班也提及，高雄地理環境及都市街道景觀的特色在於多元並置和公共空間的使用方式，無論是綠地廣場上的土風舞、鬧區街頭藝人的表演等等，都充分展現出高雄的活力。因而決定將衛武營這個位於大高雄都會中心區域、擁有大量綠地的所在，塑造成與自然環境銜接，宛如都市綠洲般的存在。

　　衛武營國家藝術文化中心是飄洋過海再次來到福爾摩莎、與台灣再續400年前之前緣的荷蘭建築師事務所 Mecanno 歷經漫長歲月所創建出來的，一個屬於大眾的藝文生活居所。筆者因著置身現場的親身體驗而無比動容，再加上正陸續完成、同樣是由這群荷蘭建築師所操刀設計，並有著開闊、從容、清新、活潑而充滿生命力的交通樞紐所在——高雄車站，都讓人看見高雄沉潛多時、即將以嶄新面貌出航且站上世界舞台的姿態。我大膽預言，台灣將迎來前所未見的、屬於國境之南的新時代，並對新生的港都高雄獻上無盡的祝福。

圖 06

圖 07

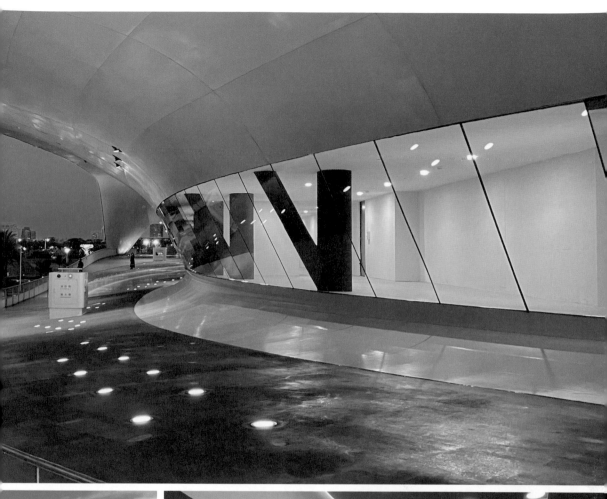

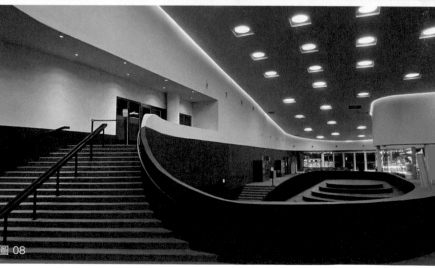

圖 08

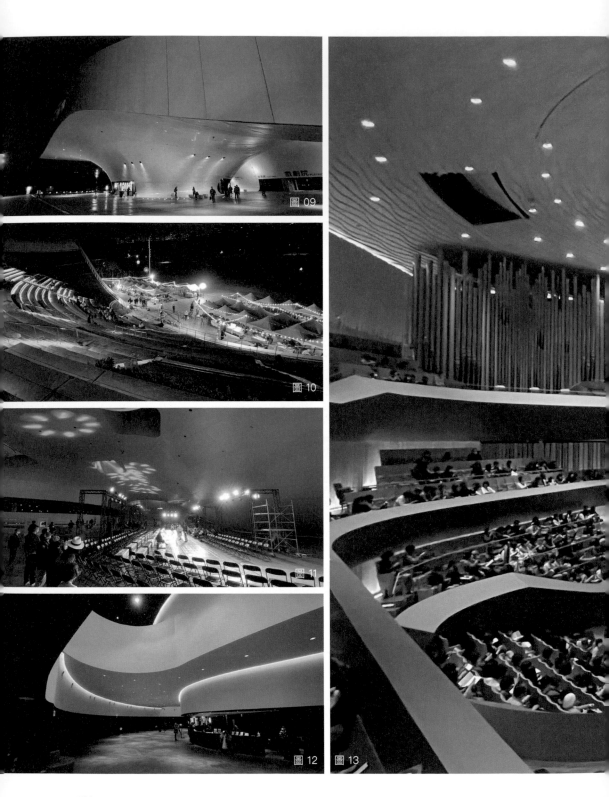

圖 09

圖 10

圖 11

圖 12

圖 13

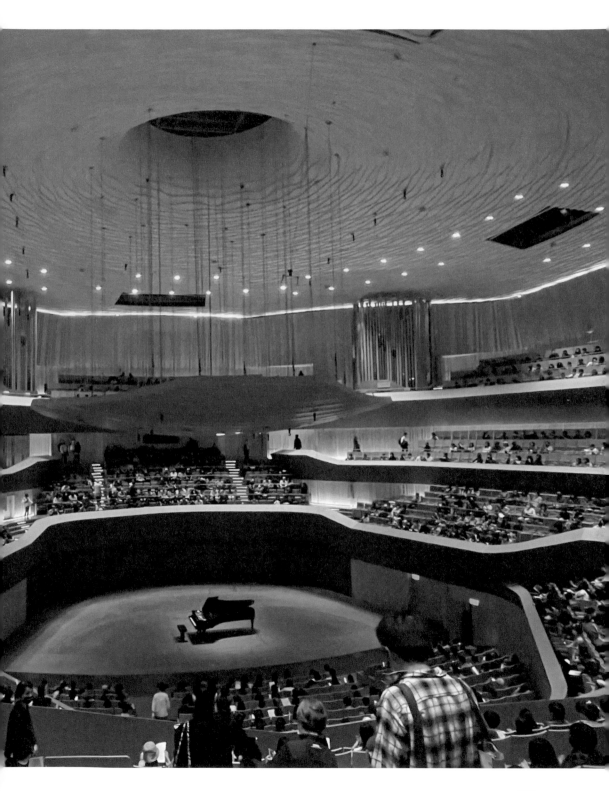

圖 14

圖 15

名建築周邊要注意：Stage 5

　　位於衛武營藝術文化中心建築本體 3 樓的「Stage 5」，是一家活用在地食材元素，結合法式料理手法、榮獲 2022 年米其林推薦入選餐廳的法式餐酒館。筆者帶著滿心的期待，特別在日本鋼琴鬼才角野隼鬥的鋼琴演奏會開演前去品嘗。在有限的時間下，搭配單杯勃根地黑皮諾紅酒，享用牛鴨肝小漢堡及海鮮沙拉，遠遠超出原本預期的美味，令人驚豔。這家餐酒館確如其名，是作為衛武營藝文中心的第 5 個舞台，讓這裡成為建築、音樂、美食三位一體、身心靈足夠得著滿足的全方位藝術聖地。下次得選個平日的中午時分，點全套的午餐，耽溺於南國午後的慵懶。

Info / Stage 5
地　　址：高雄市鳳山區三多一路一號 3 樓
電　　話：07-719-3623
營業時間：週一至週日 11:30-14:30；18:00-22:00
官　　網：https://stage5.tw/

衛武營國家藝術文化中心 圖說 /

01 衛武營藝術中心本身也有能作為戶外劇場的綠屋頂
02 建築量體宛如墊伏在草原上的幽浮太空船
03 音樂廳不同樓層之間的通路有著無比迷人的洞窟空間
04 以榕樹廣場為名的屋頂下半戶外空間
05 有著豐富空間層次的劇場前廳
06 進入衛武營藝術中心時，彷彿是要準備搭乘幽浮般、心裡有著莫名的昂揚感
07 極具未來感及宇宙科技感的建築造型外觀
08 位於建築主量體之內的音樂廳前廣場，與表演廳、歌劇院、戲劇院、演講廳等其他空間相連的緩衝帶
09 戲劇院側的外部造型極具空間表現性與張力
10 屋頂上的開放式劇場的夜間場景。前方廣場剛好有文創市集
11 榕樹廣場是個具有複合式用途的開放空間，這是實踐大學的走秀發表
12 音樂廳入口大廳。彷彿置身銀河宇宙
13 葡萄園式的音樂廳，有著與柏林愛樂廳相同的血統
14 鵝肝松露醬牛肉漢堡
15 Stage 5 法式餐酒館的意義在於作為這個藝術中心的第五個劇場

真正蹲地深入現場，找出這片遺跡與周邊整治重生的溪流妥善交往方式

屏東縣民公園

Info / 屏東縣民公園

地　　　址：殺蛇溪畔（東起縱貫鐵路，西至復興路，南臨和生路，北接台糖街）

當代地景設計手法、自然景觀與工業遺址文資的共生、多元豐盛的休憩遊戲場域

建築詠者觀點

　　在我個人的建築求學過程中，對於公園這樣的建築空間類型，真正令我打開眼界、給了我相當大的滿足，且在心裡產生無限漣漪的，當屬 1997 年初次踏上歐洲大陸、在法國巴黎親身體驗到的維萊特公園（Parc de la villette）這個案子了。後來才知道，這個在 1980 年代所舉辦的競圖案，曾經集結了世界各地建築強豪一同在這個競技舞台上對 21 世紀公園應有的樣貌做出提問的重大事件。其中最為人津津樂道的便是當年的雷姆 · 庫哈斯（Rem Koolhaas）從紐約超高層建築得到靈感，提出了類似將摩天大樓放倒在基地之上，而形成了以複合層次的區帶編織出讓人們可以在人造與自然之間遊蕩的多彩生活場景，以及後來由伯納德 · 屈米（Bernard Tsumi）贏得首獎，即如何以點（紅色小亭）、線（貫串園區的重要動線系統）、面（各種不同活動區域的分割與交疊）重新定義不規則的基地，並善加利用座落集中、以廢棄的屠宰場作為重要的展示空間，而完成一座至今依然散發著世紀末各種思潮碰撞下所產生之火花的解構公園。

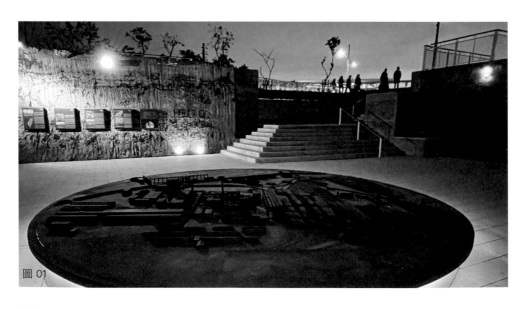

圖 01

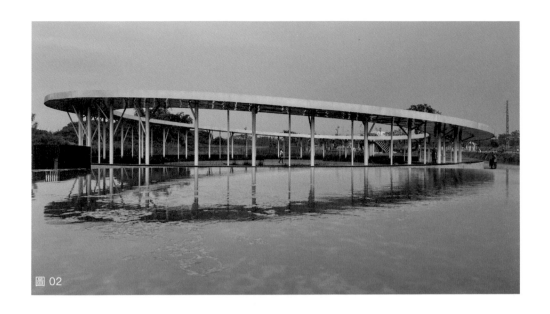

圖 02

那時候的我，對於一塊形狀不均整，加上裡頭曾經有一座老舊屠宰場的都市邊緣土地，可以透過點、線、面的手法重新格式化（Format）整體的空間領域，再以配置於各個點上的紅色小亭子們（Follies），藉由解構主義的手法，釋放出各種在園區內的生活、服務、遊憩機能來長出充滿活力與動態的空間造型。而非典型的線性元素則精彩地連結、串連各個具有主題性的面狀區域，讓上頭的新舊建築產生精彩的對話，令我目不暇給而完全驚嘆、折服於這場無比濃郁且豐盛的建築驚豔。

後來再一次擁有類似的震撼，當屬位於日本兵庫縣淡路島上、由安藤忠雄所設計的淡路夢舞台──將因著人為濫採砂石及天然地震災害所導致的破敗與荒涼，配合海邊沿岸地形高低，參照希臘雅典的衛城建築群與義大利山嶽城市聚落的脈絡，在純粹幾何形的組合、堆疊、串接等環環相扣下，形塑出或可稱之為清水混凝土建築地景的主題樂園，這兩者可以說都是以建築來塑造出「公園」的傑作。

於 2021 年正式開幕的屏東縣民公園，在我看來均深受它們的啟發，可視為這類作品的延伸，在台糖紙漿工廠的遺跡與殺蛇溪沿線的附屬設施上做出充分的發揮。以一種相對輕盈、借力使力的方式，讓原本甚至還被業主方考慮要

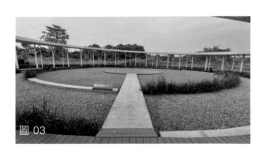

圖 03

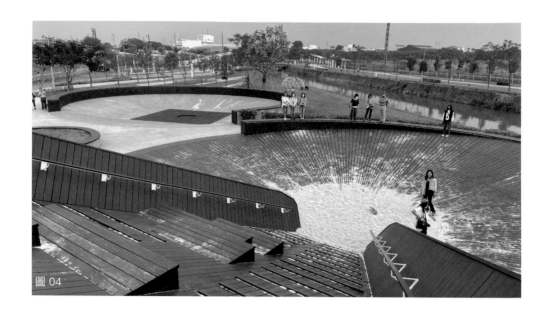

圖 04

拆除的工業遺址能夠以不同面貌呈現在民眾面前，包括低度介入以類似提味的手法（善用鏽蝕的鋼鐵物件元素做妝點），帶有宛如羅馬遺跡般的深刻韻味。簡單地來說，我認為設計團隊是真正蹲地深入現場，找出了這片遺跡與周邊整治重生的溪流妥善交往的方式，發明出讓廣大民眾都樂意來到此遊玩與嬉戲的模式。例如把出土後的工業遺址順應其「地坑」的型態，搭配不同高低的動線走道與平台的設置，再加上一些以鏽蝕鋼鐵所打造的物件，如圓形閘口、U型拱門，以及圓盤狀的全區模型物件等等，伴隨著原本就殘留於此的工業機具，恰如其分地塑造出高度的紀念性，打造出人們喜於遊蕩其中、宛如羅馬遺跡般的開放式迷宮，散發屬於這個歷史場景中才有的濃厚韻味。而裡頭最吸睛的，莫過於溪邊的幾個大型儲水池，它們被巧妙地轉譯成有舞台、圓形迴廊，以及有水盤環繞的劇場，彷彿是在古典建築元素裡注入全新的使用方式，而讓人們樂於來此聚集、觀看這裡頭的空間場景與各種演出；是一系列極具創意，也非常純熟的設計操作，值得喝采。

圖 05

圖 06

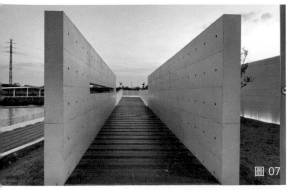

圖 07

圖 08

圖 09

圖 10

Key Words ／建築師如是說

衍生工程顧問有限公司負責人李如儀談到本案操作上的心路歷程。她表示，「景觀設計大家通常講的都是動線、花園、涼亭，但事實上，最該強調的是身心靈能享受的空間環境。所以重要的是心，就是感動。藉著原有遺構呈現舊的結構形體，加上新的設計元素，產出心動的畫面，我稱之為『心動地景』」。

而建築評論學者王增榮提到，「以往台灣傳統對公園的想像，是盡量把樹留著、多做草坪，再放一些遊戲設施；但就很普通。屏東縣民公園第二期沒有把遺址抹掉，反而抓住原有痕跡，透過再利用的想像，變成可觀賞或遊戲的地景，這是它傑出的地方。」此外，他也更進一步地談及了這個公園體驗過程中的醍醐味：「……景觀建築師沒有一開始讓我們一眼看清後面所有事情。那道牆把當下和歷史切開。穿越之後，從地坑遺構一路到後面的水坑，彷彿變成另外一個時空。這動作很巧妙，蘊含空間的收和放，隱喻過去和現代，也彰顯空間的趣味和變化性。」

這個公園毫無疑問地打破了關於公園之想像的框架，並顛覆一個公園所應有的姿態。因著這個公園，我有了更多奔向國境之南的理由。

名建築周邊要注意：屏東夜市肉圓

　　我對於屏東肉圓的初體驗來自於台南老家附近、司法博物館旁的福記肉圓。他們標榜著來自屏東的名號，且以清蒸的烹調方式，將包裹著豬後腿肉完整肉塊的糯米糰蒸熟後，再淋上橘紅色醬汁佐以芹菜末、搭配豬大骨燉清湯的吃法，一直以來都是我心目中最有認同感的味道。拜訪了屏東，突然心血來潮地想去追尋作為其源頭的福記肉圓。然而就在這個有著各家各派、堪稱清蒸肉圓之原鄉的所在，且品嘗過無數家肉圓、感嘆還是對於自己小時候的味覺有所依戀而略感失落之際，終於在前往屏東縣民公園的途中，經過孔廟之際、跟隨人潮的帶領，來到這家「屏東夜市肉圓」，才吃到了最接近我心中所渴慕的那個滋味。在此特別推薦，有興趣的讀者不妨前往一探究竟。

Info ／ 屏東夜市肉圓
地　　　址：屏東縣屏東市民族路 61 號
電　　　話：08-732-9357
營業時間：每日 04:30-14:30

圖 11

圖 12

屏東縣民公園 圖說 ／

01 縣民公園中工業遺址所在位置的地坑，宛如考古現場。裡頭有一座展示整體園區的模型
02 將過去的儲水池設施重新設計，轉化為人們樂於聚集的親水圓形廣場
03 以地景設計的手法翻轉負面工業遺跡、變成帶有美學況味的空間場域
04 以儲水池遺址所做的環境藝術式操作，成了園區內重要的 Attractor，觸發多樣化的活動
05 以鏽蝕鋼鐵所打造的圓形閘口

06 宛如羅馬遺跡般之開放式迷宮的入口
07 以清水模牆板打造的景觀遊園動線
08 帶有解構主義況味的傾斜式立體格子物件
09 以坡道及開孔之清水混凝土牆搭配所打造的動線體觀景平台
10 地坑展區在夜間照明下散發出神祕的韻味
11 靠近屏東孔廟的「正夜市肉圓」
12 這家肉圓很可能是台南福記肉圓的源頭

「刻意下」的材質的陳舊與不修邊幅

驛前大和咖啡館

Info ∕ 驛前大和咖啡館
地　　址：屏東市民族路 163 號
電　　話：08-766-9777
營業時間：每日 09:00-18:00
官　　網：https://www.facebook.com/yamatocoffee/?locale=zh_TW

屏東城市地標門戶意象、站前轉角的洋館街屋、國境之南的咖啡時光、昔日的摩登與今日的侘寂新時尚

建築詠者觀點

　　這是來到國境之南——屏東市區的美好邂逅。在屏東車站新站的小圓環前不遠處，凜然佇立著一棟老派洋館建築。這家以大和（Yamato）為名的旅館，於1939年以黑金町的名稱在屏東火車站前開幕。據說在當年是擁有37間客房的「大旅社」，可以說相當氣派，是當時屏東市的重要地標。現在則以「驛前大和咖啡館」的身分重新出發，不僅繼承了昔日的名號，更期望開啟全新的角色扮演與今後復甦的榮景，正以咖啡的香氣與甜點的滋味，一點一滴地召喚人們的停駐與聚集，成為屏東站前的都市門戶客廳。

　　這棟於1930年代後期誕生的老房子有著當時流行的建築外觀，至今依然綻放著不凡的風采：轉角處採用相對低調的古典折衷式樣柱式來形塑入口意象，且以土黃色面磚作為立面外觀主旋律，並以理性的線條勾勒出俐落的樣貌，讀出從藝術裝飾風格逐漸轉向現代主義的過渡性格，這樣的建築表情散發出昭和摩登的濃厚韻味。難能可貴的是，買下這棟老房子的大和團隊是了解其真正價

圖 01

值的優質業主，因而未發生在進行整修的過程中斷送這棟早已成為文化資產的老建築與昔日時空的維繫與連結。因此雖然這棟老房子在歲月流逝的洗禮下有著其明顯的痕跡斑駁，卻也留下了某種時間感的濃度與另類設計發展的潛力。後來進一步得知，經營團隊找了自然洋行的曾志偉建築師經手本案，因此更能夠了解後來設計演進的奧妙之處。以目前咖啡館的空間現況來說，一般人可能會對於材質的陳舊與不修邊幅，而對是否有進行建築室內的設計裝修感到困惑。然而，這個「刻意下」的成果，在我看來應該是企圖邀請人們進入到這個曾經凋敝與荒蕪，在宛如建築廢墟的場域裡來領略與時間共生的感知，並再重回「另類自然」（從建築邁向廢墟這個自然進程下的自然）中，學習試著與散發出陰翳微光及帶有侘寂（Wabi-Sabi）況味的這種情境有著更深切的了解與交往。

　　這樣的操作有點類似日本茶聖千利休在進行茶室的設計手法，很大的一部分源於對自然現象的啟發，想在這棟房子裡表達出「凍結的時間」。因為構成空間的材料會因為天氣、使用的狀況而留下清晰的耗損紀錄，於是它們以褪色、生鏽、失去光澤、沾汙、變形、皺縮作為語言，並藉由裂痕、缺口、凹痕、瘡疤、塌陷、剝落和其他形式的損耗留下被使用與濫用的歷史證據。這個曾經處於去物質的建築劣化與消退過程的大和旅社，因著在適切設計手法的介入下，反而讓其空間的姿態與特色絲毫未減、強大依舊。

圖 02

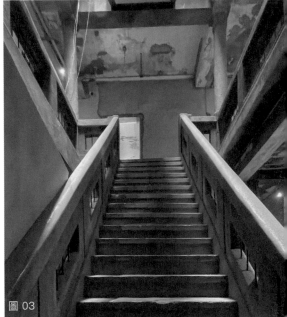

圖 03

圖 04

我們可以發現天花板上被刻意保留下來的修復前痕跡，詩意地與空間交織出藝術感的調性；而那座通往二樓的巨大宴會廳（整修中）、凝縮著舊時代建築匠師手藝的磨石子樓梯，更以其深邃沉鬱的光澤，隱隱散發著懷舊的存在感。只不過基於作為舊建築裡的嶄新時尚、對客人停留期間的舒適度與親密感的考量，在座位上配置了柔軟溫潤的抱枕和椅墊；並以來自南投竹山的竹製長椅做整體席位的配搭。全新置入的元素還包括竹椅後方的白色紙牆，是自然洋行以紙漿混合香蕉與鳳梨皮纖維所製成的裝置作品。這裡頭的所有物件、裝置與背景，均巧妙地結合成形塑出人造空間與有機自然地景洞窟共生般的室內地景。而空間中最具張力的部分，果然還是咖啡館主體改以全面落地玻璃來取代原本略有封閉性格的洋館，而以現代主義建築手法回應其作為城市客廳的公共性。在高度穿透性與開放感的賦予下，更進一步地突顯這棟老建築被時間風化後的頹蔽材質，強化「侘」與「寂」的質地與氛圍，而更具熟成的韻味及魅力。

圖 05

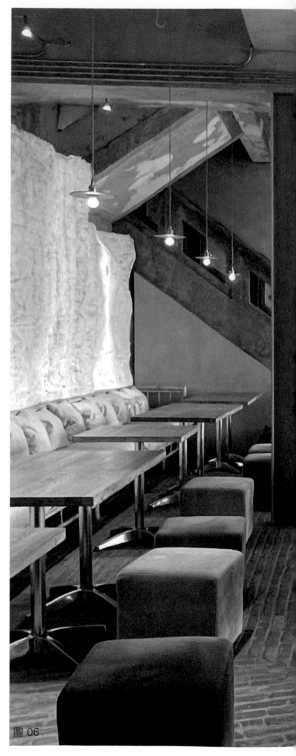

圖 06

Key Words ／建築師如是說

　　對於來自日本美學向度中的「侂寂」這個概念，李歐納‧柯仁（Leonard Koren）這位設計美學名家曾經對於「侂寂」有極為深刻且動人的探討敘述。他表示，「所謂的『wabi（侂）』指涉的是一種生活方式、一道心靈的軌跡、一種內向性、主體性，也是一種哲學建構，亦是一種空間性的事態；而『sabi（寂）』所反應的是具體的物質、藝術與文學，是一種外向性、對象性，是一種美學的理想典範，亦是一種時間性的事態」。

　　會有這樣的深入探索與考察，應該算是在屏東享受咖啡時光下的一場奇遇吧。目睹大和咖啡館與旅社舊建築的重生，而引發再次碰觸日本「侂寂」美學的渴望。就在親身蒞臨現場體驗後，在難以意表與言說的禪意與深層精神向度上有了新的覺察與領悟。下次，想要來去大和旅館住一晚了。

圖 07

名建築周邊要注意：南國青鳥
（已結束營業）

圖 08

距離大和咖啡館不遠處，大約步行十分鐘左右的路程，可以遇到全台最大面積的日式宿舍建築群。這裡頭最具代表性的是其中一棟維持的最好、最精緻的——孫立人將軍行館。根據資料顯示，它建於 1937 年，當年被作為日本陸軍第三飛行團團長官舍，屬於和洋折衷式住宅。前棟是用來招待賓客的洋式二層樓房建築，後半棟則為供居家生活使用的日式住宅型態。當初千里迢迢來到這裡，就是為了要到文青聖地的「南國青鳥」這家書店朝聖。無論是選書內容或是空間本身都處理得相當有品味，是舊建築再利用的完美案例，相當值得一看。附帶一提的是，由南國青鳥與屏東市政府所聯合舉辦的「南國漫讀節」，算是近年來國境之南的文化盛事，也非常推薦。

圖 09

Info ／ 孫立人將軍行館
地　　址：屏東市中山路 61 號
電　　話：08-732-1882
營業時間：每日 09:00-12:00；14:00-17:00

驛前大和咖啡館 圖說 ／

01 屏東車站前交通匯聚轉角處的大和咖啡館，位於大和 HOTEL 這歷史建築的一樓
02 全新設計的招牌清楚標示出咖啡館與旅館的身世
03 目前依然持續裝修中的大和 HOTEL 裡別有洞天，這是其中庭的樓梯
04 大和 HOTEL 三樓寬敞的 Lounge 空間
05 大和咖啡館已成為屏東市區重要朝聖地
06 以低彩度及自然素材打造的大和咖啡店，散發出沈靜優雅的氣氛

07 通往大和 HOTEL 的側面入口動線
08 大和咖啡店的咖啡是以自家烘培的咖啡店手沖精品。配上手作蛋糕就是至福的一刻
09 在孫立人將軍行館這座日本宿舍空間中，曾經有過南國青鳥書店的進駐，是值得記憶的幸福時光

在森林中漫步，在林蔭間閱讀

屏東縣立圖書館總館

Info / 屏東縣立圖書館總館
地　　址：屏東市大連路 69 號
電　　話：08-736-0330
開放時間：週二至週日 09:00-21:00
官　　網：https://www.cultural.pthg.gov.tw/library/Default.aspx

新舊建築的介面、新建簷廊般側翼空間造就的新入口與城市客廳、舊圖書館之空間改造重生下的姿態

建築詠者觀點

　　這是因著新冠疫情造成全境閉鎖之下，在 2020 年的最後一季於屏東出現的建築福音，甚至堪稱是對於建築旅行者的一項救贖。這個對舊建築進行增建改造的圖書館，讓屏東這個過去被視為二線、三線的地方城市開始受到矚目。黑色 V 型柱鋼構、三角形天窗開口及裝置在內部溫潤木板的配搭下，打造出視覺通透、尺度開闊的簷廊，翻轉了這棟圖書館的主要出入口，而精采地成為對公園森林敞開，讓民眾可以自由前來聚集、停駐的 Urban Lounge （城市休息室）。

　　白色舊館採用減法設計的手法，在原本均質方正的陣列積層空間裡置入一個宛如透明量體的巨大挑空，創造出帶有向心性格的內部中庭，並在底層搭配俐落而簡潔設計的家具，打造迎接來館民眾得以自由停留、享受閱讀的廣場。這個挑高中庭有效地轉化了原本沉悶的調性，重新賦予舊建築一份具有凝聚力的場所性格。具有視覺焦點的是貫穿整個挑空、連結各樓層的螺旋梯，讓人們可以藉著它婀娜的形體爬升到各樓層，且在不同的書區與閱覽室之間自由安靜

圖 01

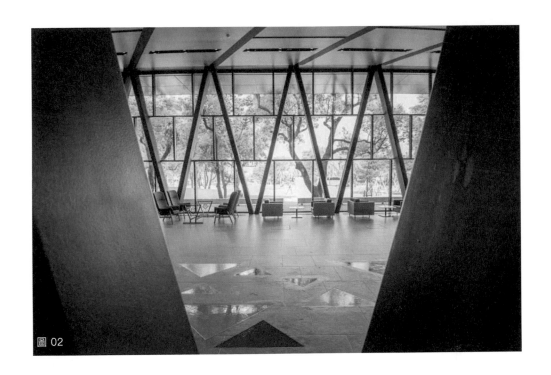

圖 02

地穿梭、走動、漫遊。而另一個空間的高潮則是橫跨 3F-4F 兩個樓層的大階梯式開放講廳，除了可作為活動舉辦的圖書館活動劇場外，平時也能成為民眾自由坐下來享受閱讀的所在。

此外，4F 更設置了一座真實的石板屋，讓民眾在體驗原住民傳統居住之餘，藉由這個異質空間的介入，豐富圖書館的氛圍與質感。令人感到愉悅的是，無論從任何樓層的哪個角度往中庭方向望去，都能察覺彼端的水平開窗讓視覺穿越到公園的綠蔭，使視覺獲得舒緩與療癒之外，更讓閱覽書桌與座位沿著這個中庭各層的周圍做配置的手法，讓坐在這裡查閱資料與閱讀這件事變得非常有儀式性，給人一種彷彿來到這裡就像是

參與了文明積累與再生產般的崇高感。而這個貫穿四個樓層、既開闊卻又涵容人性尺度的建築剖面，不僅讓原本稍嫌嚴謹且枯燥的空間得以釋放並獲得全新的韻律感外，也讓每一個來館者在館中的行為成為極具魅力的風景。這讓人們即便只是走在圖書館的空間裡，卻如同參與在這宛如森林中的閱讀風景，賦予所有人一份極為平靜、放鬆卻又親暱的共同感。只要來過現場，就會永遠懷念這個沉浸在森林的遮蓋與庇護下的安歇，以及與這棟新舊建築辯證下所激盪出的、屬於空間的驚豔。

Key Words ／建築師如是說

　　設計者陳玉霖建築師在其臉書上指出，「當涼廊（Loggia）以拱圈形式出現時，前後側的立面經常會藉由垂直向的拱圈連結起來，形成（視覺上）完整的建築結構系統。布魯內萊斯基（Brunelleschi）特別的地方是，他將拱圈的邊緣清楚地描繪出，因此我們很容易感受到結構秩序的清晰度。屏東縣立圖書館總館的大廳採用類似的整體性結構概念，前立面是透明的，後立面填充實牆於結構之中一如盲拱（Blind arch），如此便能形塑出一個介於室內與室外的類型空間。」

圖 03

圖 04

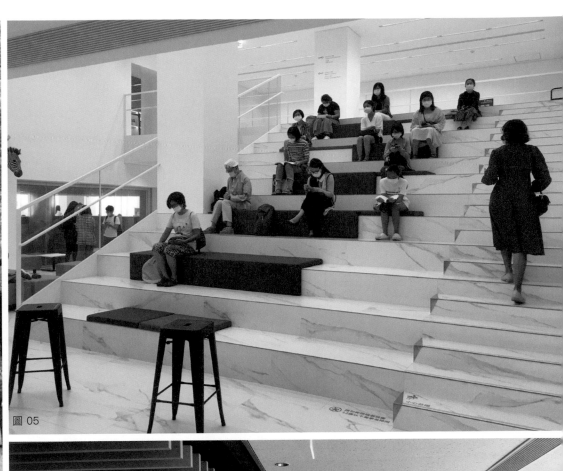

圖 05

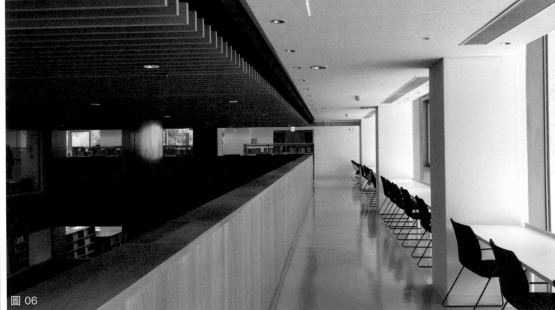

圖 06

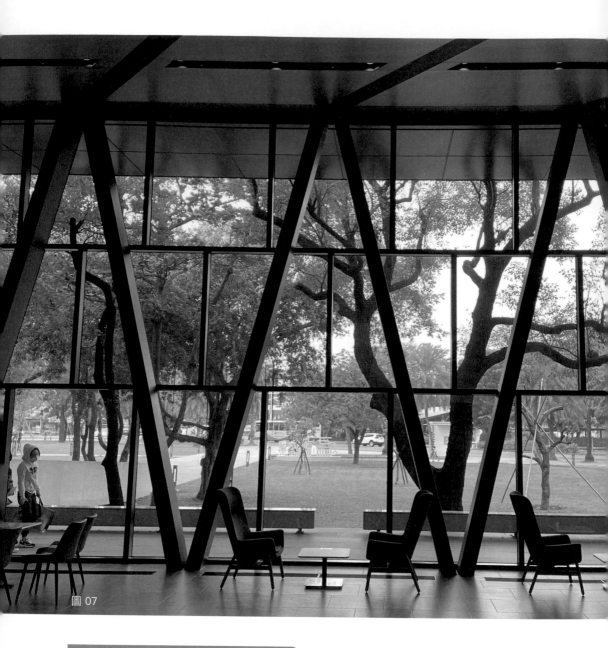

圖 07

屏東縣立圖書館總館 圖說 /

01 有著三角形屋簷與小開孔，並以玻璃帷幕在立面上映照出周邊森林綠意的屏東圖書館

02 為森林所環繞的都市客廳。鋪面上有著彩色三角形地磚的點綴而增添活潑的氣息

03 最為圖書館前廳之森林 Lounge 的三角形採光天窗

04 立面宛如一抹明鏡，反射出森林裡的自然系

05 圖書館內優雅的白色階梯講廳

06 圍繞著木構造材質之圖書館本體的白色廊道閱覽區。色彩計畫低調優雅

07 屏東圖書館是能夠提供在森林擁抱下閱讀與詩意棲居的場所

08 有著北歐設計風格的美菊麵包店的外觀與內裝 Layout

圖 08

名建築周邊要注意：美菊麵包店

　　這家麵包店是由在地年輕人以外婆之名所開的歐
式麵包店。雖然並不像《魔女宅急便》那種溫馨的氣
氛，但是在極簡的空間中央擺設一張長桌，將各式麵
包如同藝術物件般地配置在那上頭，而構成如同餐桌
地景的作法令人眼睛為之一亮。可頌、貝果、吐司、
甚至是台式麵包一應俱全，不過法國長棍更深得我
心，無論是原味、蒜味還是明太子口味，都是無懈可
擊的美味。是來到屏東市區不容錯過、必須一親其芳
澤的所在。

Info / 美菊麵包店
地　　址：屏東市公園路 66 號
營業時間：週四至週日 12:00–19:30
官　　網：https://www.facebook.com/meiju88/?locale=zh_TW

宜蘭—台灣原生建築烏托邦

礁溪長老教會
羅東文化工場

Yilan

落實雙層牆概念，並以子母構造的屋中屋詮釋孕育成長之意象

礁溪長老教會

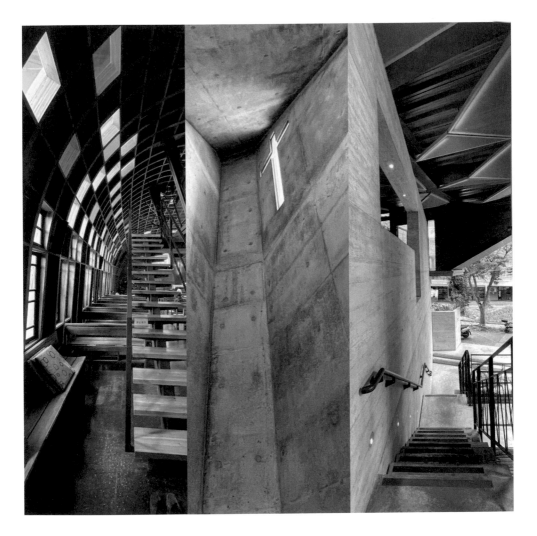

Info／礁溪長老教會

地　　址：宜蘭縣礁溪鄉礁溪路四段 122 號
電　　話：03-988-9023
官　　網：https://reurl.cc/klIDLK

由方盒子量體所高舉的聖殿、為鋼構所包覆之木構方舟般的禮拜堂、與日常生活緊密結合、宛如社區中心般的教會、心靈的便利商店

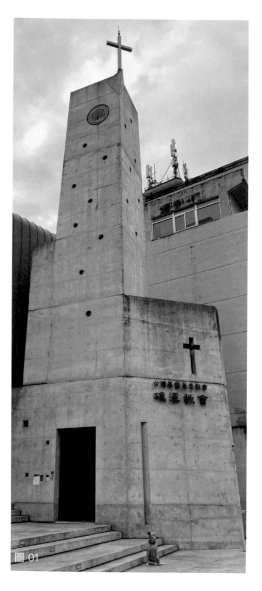

圖 01

建築詠者觀點

礁溪長老教會是一座位於台灣東北角的清水混凝土建築傑作。搭車抵達礁溪轉運站，沿著充斥溫泉旅店、商店與攤販的大街往目的地前進，然後再依照 Google Map 的導引轉進類似捷徑的小巷弄，反倒更能充分體會那由熱鬧忽然轉為幽靜，而愜意的在地真實生活之情景。就在幾個轉折後，隱約地察覺那棟有點熟悉卻也依然陌生的礁溪鄉公所的蹤影與動靜——那是一棟非常前衛、在造型上呈現出某種延展性與動態的建物，礁溪長老教會就坐落在它的側邊。從後方街廓巷弄相對較低的地方慢慢往上到高處，可以在具有高低差的基地側面清楚看見發生在礁溪教會建築長向剖面上的各種活動。與地形相接的最底層是停車空間，在入口的旁邊則有一利用高低差所設置的瀑布及水池。

順應地形將人從巷弄走道因勢利導帶往面對大馬路敞開的內部中庭；在這個底層挑空的內庭上方，則是被高舉而懸浮於空中般的聖堂，讓整個教會成為

相當精彩的三段式分節／三位一體的構成：鵝卵石壁的基座、在中間層以紅磚疊砌而成的方形量體，以及位於最上層以鋼構包覆木構所形成的子母構造型聖堂。在它的底下順勢圍出一個毫不封閉、具有高度流動性與穿透性的廣場。它們不僅成為人們來此相聚、生活的居所，更成為高舉神之聖殿的磐石與基座。另外，這些穿梭於主空間與四個所謂的房角石量體間的動線走道，也順理成章地形成連結側面及後方街廓的巷弄，而得以與在地居民有更為有機的連結。在這個有頂蓋的廣場上，經常有不同類型的聚會，流露出熱絡且帶有人情味的生活氣息，自然地突顯出這個場域的本質意涵及核心價值。的確，「人的聚集」或說「一群蒙召而前來的人」，便是「教會」這個字的拉丁文「ecclesia」（希臘文 Ekklesia）的原意。而這裡無疑便是指，讓一群在主裡相愛的人們可以在此互相造就的所在。

圖 02

圖 03

　　至於聖堂的部分，礁溪教會或許會是廖偉立雙層牆這個概念充分落實，並且以子母構造的屋中屋來詮釋宛如在母腹中獲得充分保護、孕育成長之意象的關鍵性案例。而屋頂溢出到聖堂之外的部分，也自然地形成開放式的露台，成為來到這裡的人們樂於停留與環顧周邊建築群落與雜木林自然景致的絕佳地點，賦予城市生活極為理想的棲息與駐足的角落。而這個教會最吸睛的，無疑就是位於建築正面、那座高聳而俊俏的清水混凝土塔了。原本一直以為是作為鐘塔之用，直到親自參訪一探究竟後，才知道原來是特別設置的靈修空間／禱告室。人們在日常生活中隨時可以暫時逃離城市的喧囂，忙裡偷閒地來享受與天父對話的寧靜時刻，是一個讓人將自己隱匿起來、充分放鬆，在裡面抬頭仰望神，回歸安息而得救並重新得力的所在。

Key Words ／建築師如是說

廖偉立建築師表示：「教會對我來講不僅僅是教會，還像是社區中心，也像是心靈的便利商店，很多社區鄰里的活動都可以在這裡產生。……」他進一步為礁溪教會的設計思考做出了以下的注腳：

追尋天上那道光
透過心靈那道門
這裡是
社區中心 城市場所
我們在此 聚集敬拜
我們在此 禱告讚美
我們在此 活動交通
聆聽 主的話語
宣揚 主的福音
傳達 主的使命
利用空間的圍合與轉折
利用階層的轉換與變化
這裡是 上帝的殿
耶穌已在此立好根基
這是 耶和華在建造
祂已揀選好寶貴的房角石
安放在 礁溪教會

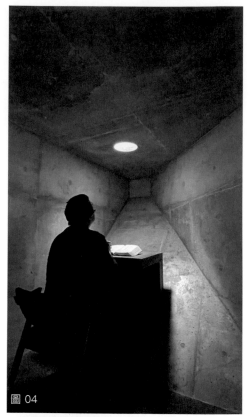

圖 04

圖 05

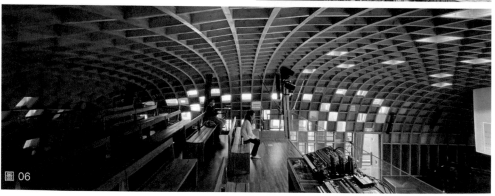

圖 06

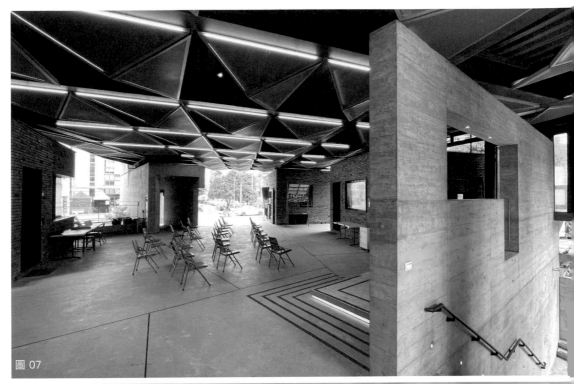

圖 07

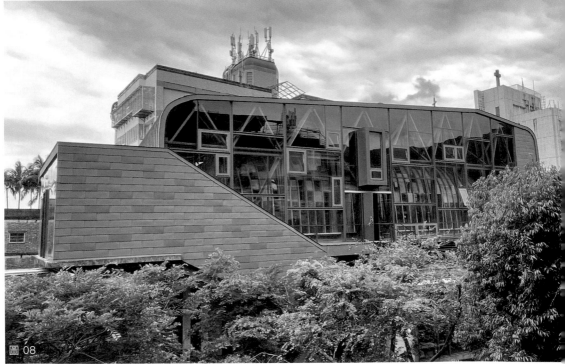

圖 08

名建築周邊要注意：礁溪戶政事務所

　　與礁溪長老教會緊靠、彼此共用一個有著高低起伏的通道，就是早已成為建築聖地的礁溪戶政事務所。這個作品之所以享有盛名，在於它歪斜的梁柱所呈現出的有機性格與猙獰外貌，這是黃聲遠建築師早期以類似解構主義風格的作法所做的建築創作，某種程度上在於挑戰 20 世紀現代主義垂直水平式空間的慣常，以扭曲的構造、高低起伏的樓板及斜坡創造出極具驚悚性格的作品，可以說為原本祥和的蘭陽平原風景注入了一劑強心針，也為台灣建築界帶來耳目一新的氣象——即便曾遭到許多人的不諒解與抗議——是更新一般人對於建築之見解與認知的話題之作。附帶一提的是，從這裡可以完美俯瞰礁溪教會的美景。

Info ／ 礁溪戶政事務所
地　　址：宜蘭縣礁溪鄉礁溪路四段 126 號
電　　話：03-988-2470

礁溪長老教會 圖說 ／

01 清水混凝土材質的塔樓。後來才知道它是一座禱告室
02 卵石、紅磚、清水模、鋼構、玻璃、木構的各種材料就同萬事互相效力般地構成這座教會建築
03 底部的紅磚建築是作為撐起聖殿禮拜堂的基座。在其疊砌構成展現旺盛生命力。
04 適合靈修禱告讀經的清水混凝土材質密室
05 作為聖殿基座的紅磚方塊屋頂成了禮拜堂外的觀景陽台
06 極具空間戲劇性的木構圓拱禮拜堂。其局部開

口的繽紛採光效果可視為傳統教堂建築中之玫瑰窗的轉譯或抽象化表現
07 由紅磚房與清水混凝土盒子圍塑出的這個具高度開放性的底層空間，除了是教會團契生活的中核所在外，更是對社區開放的城市客廳
08 位於頂部的聖殿空間具有現代方舟的寓意，是以鋼構玻璃盒包覆著木構圓拱禮拜堂的雙層牆系統
09 夾著街廓巷弄與礁溪教會對望的礁溪戶政事務所
10 這座桀驁不馴而狂放的建築，是帶有解構主義況味的名作

台灣最精彩的解構主義風格建築
羅東文化工場

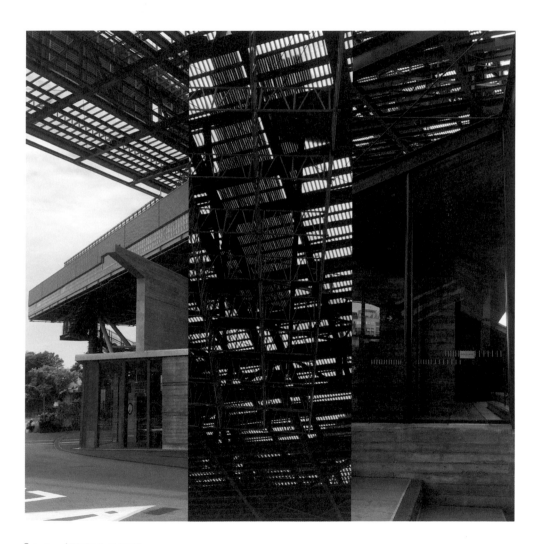

Info / 羅東文化工場
地　　址：宜蘭縣羅東鎮純精路一段 96 號
電　　話：03-957-7440
開放時間：週二至週日 09:00-17:00
官　　網：https://lcwh.e-land.gov.tw/Default.aspx

回歸建築原點的巨型鋼鐵棚架、解構主義式的建築操作、多元藝文事件與文化匯聚之所、城市生活的樂園

建築詠者觀點

　　對羅東文化工場的印象，除了風聞是黃聲遠建築師歷經 14 年的時間才完成，堪稱台灣地方創生的新篇章鉅作之外，最主要的還是在於其奇想天外、無比吸睛的造型：包括覆蓋著地表的巨型棚架、漂浮在其棚架底下挑空、宛如宇宙戰艦般的長條方形量體，以及由棚架所遮蓋的底層，也是藉由其階梯與空間量體的交疊與纏繞而編織出的豐富地景。或許這裡真的就是被澆灌了熾烈的建築靈魂的緣故吧，因此從 2012 年落成以後，成為建築大評圖的聖地，連續 7 年暑假都有來自日本、新加坡、香港及台灣各地的建築人，不辭千里飛到這裡參與加這場國際建築評圖盛事，成為台灣東北角夏季的另類風情。

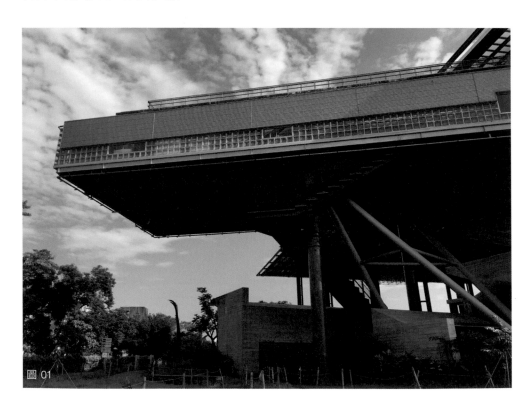

圖 01

法國耶穌會修道士羅歇爾（Marc-Antoine Laugier）在《建築試論》一書第二版的扉頁畫著相當於建築起源的樸素構造物。從畫當中可以看見有四棵彷彿定義成正方形的樹，然後各自長出 Y 字型的分枝，並有四根梁架在那上頭。然後其中的兩根又進一步設置了並行的垂木而構成斜屋頂般的構造。另一方面，散落在地上的愛奧尼亞式的柱頭等被加上裝飾的古典主義建築部材。羅歇爾透過這張扉頁畫主張應該探究相當於建築原點之希臘神殿的單純形態，而排除巴洛克建築般的裝飾。換句話說，他主張建築不需要裝飾，也不需要牆壁。某種程度上可視為現代主義的開端，因此羅東文化工場以棚架來回應公共建築的姿態，或許也能視為共用這樣一份價值與意識形態而已；不假修飾的耐候鋼、玻璃、清水混凝土等材料，也在在彰顯了這個建築作品的內裏淌流著現代主義的血液，展現帶有強烈創作性格的前衛風骨。

　　我又想起 1970 年大阪萬博會場中、由丹下健三設計的空間桁架大屋頂，以及由岡本太郎太陽之塔共同構成的日本主題館及祝祭（祭典）廣場。相較於大阪萬博那個棚架被岡本太郎刻意地以太陽之塔直接衝撞屋頂，而穿破一個圓形的大洞，成為在垂直向度上凌駕屋頂的異質元素。羅東文化廣場則是透過那條懸吊漂浮在半空中、宛如太空船般的長

圖 02

圖 03

條狀藝廊與空中月台在水平向度上斜斜地衝出了屋頂覆蓋的範圍。這個藝廊長達 114 公尺，裡面是空中藝廊與花園，可以隔出許多獨立展示空間；順著貓道往上爬，猶如登上太空梯，兩邊透空處不但是辦 PARTY 的好地方，更是能盡享宜蘭美景的瞭望台。

這兩者的設計都很刻意地在打破均質的系統框架，試圖對靜態平衡做出顛覆，以呈現具有動態性與生命力的構圖。這個作法的確解放了人們對於公共建築的制式認知而刷新民眾的眼界。空中藝廊設置下所形成的底層挑空，使其帶有遮蔽性的同時亦具備充分穿透感與開放性，而得以用大廣場來迎接人潮的聚集，使得這裡自然地具備發生各種藝文事件的潛能；廣場周邊的附屬設施也非常豐富精彩，以碎片化、解體化的手法重新安排空間單元，並與地表、階梯及牆壁等做出絕妙的配置與整合。在慣常建築元素與材料的變形、移位、重組下，這座建築的視覺外觀與空間產生各種衝擊性、非預期性以及可控的混亂成為最大的賣點。因此我傾向將它稱之為台灣最精彩的解構主義風格建築。此外，因著它的非封閉性亦使其空間領域得以延伸蔓延到基地範圍內的生態水池及綠地，建築與景觀於是完美融合地編織出無比動人的自然生活場域。我想，對於這座建築的最佳注腳便是「自由」，是有意識的天馬行空下的極致浪漫。

圖 04

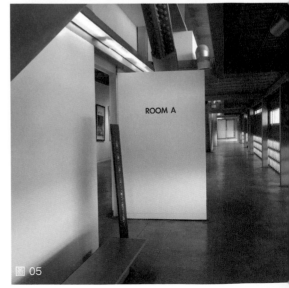

圖 05

Key Words ／建築師如是說

本案設計者黃聲遠建築師在接受欣建築的採訪時，針對其設計指出，

大棚架是從廟埕為出發，可容納數千觀眾。……宜蘭多雨，與建大型的室內展演場地，需要大筆維護費用，以大棚架的方式出發設計，不受天雨影響，天空藝廊舉辦展示、演講等活動，四周迴廊可遠眺羅東周邊全景。

他表示，「宜蘭在冬山河後，新的驕傲是什麼？這是新的（建築）當代美學。……從大棚架向外延伸，因為外簷前伸、角度、透光等「建築魔術」的關係，帶給大家自由想像的空間，所以給人一種『很輕』、『很薄』的感覺，而『精準』、『平』，已經蔚為（建築）新美學。」

而當初黃聲遠提到，「希望這裡能成為觀光入口，成為羅東晴空塔或羅東帝國大廈」的期待，如今回顧這些年來在羅東文化工場所曾經造就的一切美好文化盛事與地方創生的軌跡，終於可以對黃聲遠建築師說，「辛苦了。來自於您的這份屬於建築的邀請已經實現」。

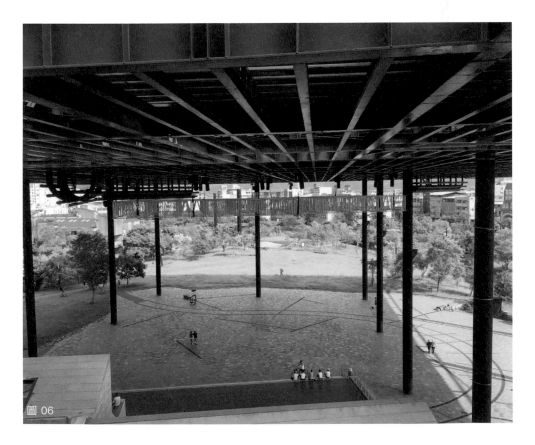

圖 06

名建築周邊要注意：冬山河親水公園

在「黃聲遠＋田中央」已成為宜蘭當代建築代名詞的現在，基於一份老派的浪漫情懷，想起過去尚未有雪山隧道的時期，人們會千里迢迢地搭火車，甚至是開車經過九彎十八拐前往宜蘭去朝聖的經典作品，便是在 1994 年落成、由象集團所設計的冬山河親水公園。這裡頭採用了自然的素材打造出公園裡的各項基礎設施，更新人們對於河岸與公園綠地的想像，創造出人們得以躺在青草地上、眺往河景，以及在水邊嬉戲的樂園情景。包括國家文藝獎得主的郭中端女士與台南水牛建築事務所的陳永興建築師，都曾經參與此案而獲得造就。如果來到羅東，不妨繼續往東走，就能夠一探這個為人們津津樂道不已的時代經典。

Info ／ 冬山河親水公園
地　　址：宜蘭縣五結鄉親河路二段 2 號
電　　話：03-950-2097
官　　網：https://www.goilan.com.tw/dsriver/

圖 07

圖 08

羅東文化工場 圖說 /

01 外觀酷似星際大戰中之宇宙船艦的羅東文化工場。總之就是非常帥

02 在巨大棚架構造下的豐富地形／樓層是本建築的魅力所在

03 棚架構造出了大尺度的遮蔽空間，成了觸發多樣化城市文化活動的場所。遠方可以看見壯麗的山巒

04 位於懸吊於空中之長方形量體裡、宛如太空艦艇船艙般的空間

05 長向量體的線性空間成了絕佳的展示藝廊

06 棚架下的多功能廣場，毫無違和地與周邊公園綠地交融的狀態

07 由日本象集團於 90 年代所打造的台灣第一座親水公園

08 這個親水公園成功打開了台灣人對於公園及景觀設計的新視野

花東—背山面海下的自然建築地景

富里車站
國立台東大學圖書資訊館
公東高工教堂

Hualien
&
Taitung

與大地共生，以完美融入稻田地景色調的顏色與姿態

富里車站

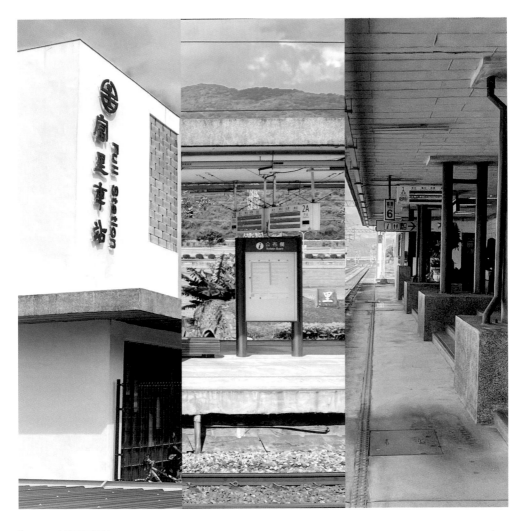

Info / 富里車站
地　　址：花蓮縣富里鄉富里村車站街 56 號

宛如日劇場景般的田野型小清新車站、以穀倉為意象的可愛量體、柔和的米白系配色、宜人的尺度、猶如繪本中童話故事般的場景、台鐵設計美學復興的曙光

建築詠者觀點

　　住在台灣西半部大城市的民眾，對於近年來台鐵車站的想像可能比較容易侷限在作為高密度都市地帶交通樞紐的角色扮演。若用較為抽象化的方式來加以類比，可能宛如將超高層大樓的電梯給放倒，或者埋藏在地下的捷運站那樣的存在，只是作為連結各樓層／地區電梯間般的過渡性中介地帶，而不至於有太多詩意的想像。然而，當我難得造訪花東，從花蓮縣南端的富里車站下車之後，卻有了一份令我感到清新，也有些許不知名懷念的空間體驗感受。這或許和它座落在開闊的田野中，並且以帶有童話故事般之穀倉的形象，顯得小巧可愛、予人一份難以言喻的親暱感使然吧。

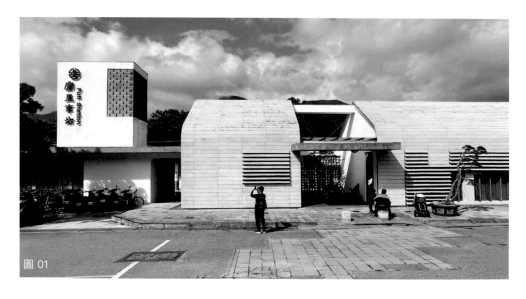

圖 01

圖 02

　　這樣的尺度會讓我想起曾經在許多日劇中看見、位於日本鄉下某些城鎮中的電車站，是平時住在都會區的人們在返鄉回家時會使用的重要驛站，是屬於那個地方與繁華都會連結的一個交通節點，並在它的周邊長出支應日常生活所需的小型商業設施，具有城鎮玄關的入口意象。或許這也與我留學日本初期，為了節省開銷、住在神奈川縣郊區小鎮的既視感有關。因著它小巧宜人的尺度，一種與生活日常緊密連結，以及周邊低度開發的慵懶與閑散，呈現出一種牧歌式的風景：建築站體以灰白色的 RC 構造作為內殼，再於上頭掛上米色石板材的皮層；在最重視合理性的前提下，以低限簡潔且極具設計況味的造型來詮釋富里這個區域作為大地糧倉的地方性格。這個隨月台在水平向度延展開來的線性量體，也透過實牆與透空格柵及空心磚的虛實交錯做出分節，並藉由院落庭院的設置做出豐富空間場景的鋪陳。

　　於是車站不再只是一個單純被通過的暫時性設施，因著兼具開放性與親暱感而得以化身成為在地居民生活的延伸地帶，成為一個送往迎來的城鎮居所廳堂。其中最深得我心的，可能還是在整體建築上採用了低彩度的色彩計畫，於是建築得以與大地共生，以完美融入周邊稻田地景色調的顏色與姿態，給予人們在視覺感官上一份難得的療癒與舒暢。這樣的成果無疑對於台鐵的建築美學是一個絕佳的示範，置身現場、俯瞰全景之際，甚至有一種進入到無印良品的海報場景中的美麗錯覺。

Key Words／建築師如是說

本案設計者 OASIStudio 常式建築事務所張匡逸建築師在欣傳媒的採訪報導中，做了以下的設計說明：

我們期望富里車站是一座平民也親民的驛站，以簡單的材料與空間回饋使用上的舒適性。……嘗試在簡單的材質變化中呈現不同的立面表情與使用型態。……立面上具有量感的石材反映出內部站務機能性高的站務空間，此外，掀開的百葉與霧玻璃則對應了旅客使用的候車空間。流暢而通透的動線及空間，讓送往迎來得以在合宜的物理環境下發生；鏤空的鋼格柵與花格磚拉出中庭與廁所區，因應著地方的微氣候特性。深出簷的廊道，以夾板清水模的質模感，回應動線的需求並延伸鐵道的水平感；寬闊且具有層次的岸壁式月台暗示基地由外而內的高差。

這個小小的車站裡蘊含如此豐富的設計思考與執行細部，充分反映在最後完成的狀態中。在這個規模並不大的富里車站中，我看到了年輕建築師的建築之愛與對於這份社會實踐的熱情，也看到了台鐵建築文藝復興的契機射進了一道曙光。

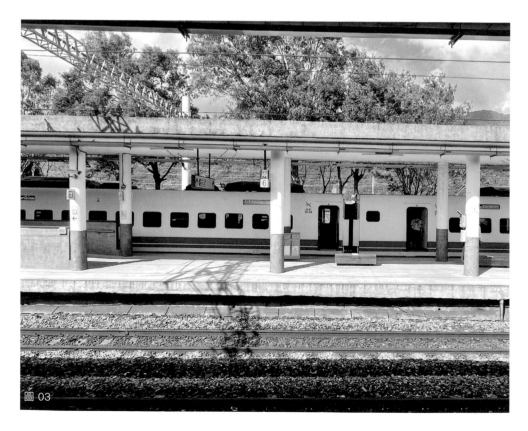

圖 03

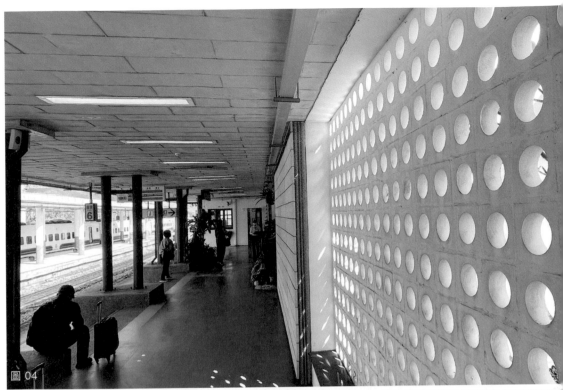

圖 04

圖 05

名建築周邊要注意：池上

　　富里位於花東縱谷的花蓮縣南端，再繼續往南走，便是台東縣北端的池上了。除了因著伯朗咖啡與長榮航空廣告的取景而爆紅的伯朗大道及金城武樹是屬於池上的不敗朝聖景點之外，踩著三輪車漫行在鄰近的自然溼地大坡池周圍的自行車道上，在刻意的「慢」（基於安全因素，三輪車都事先設定了限速）的節奏與步調下所體驗的湖光山色，別有滋味。有趣的是，這似乎巧妙地回應了金城武在廣告中所說的，「世界越快，心則慢」這份生命哲學。

圖 06

圖 07

▎Info ／ 池上伯朗大道
地　　址：台東縣池上鄉錦新三號道路

▎Info ／ 大坡池
地　　址：台東縣池上鄉池富道路 23 號

富里車站 圖說 ／

01 宛如童話故事中會在森林出現的小屋。其親切的空間尺度與造型給人一份莫名的幸福感

02 以穀倉作為設計發想初始意象的車站，刷新了人們對於交通設施空間的想像

03 具有高度視覺穿透感的月台，可以看見宛如牧歌式的鄉間風情

04 月台候車空間一隅，散發著閒散而舒適的氣息

05 就像是會出現在日劇鄉間中的情境與視野。車站是作為一個進入到地方城鎮的重要門戶

06 讓人們見到台灣島某種原始樣貌容顏之壯闊的所在

07 池子的範圍長滿了蓮花，也是一種自然系的表情

有綠色青草地之大斜坡覆土綠建築

國立台東大學圖書資訊館

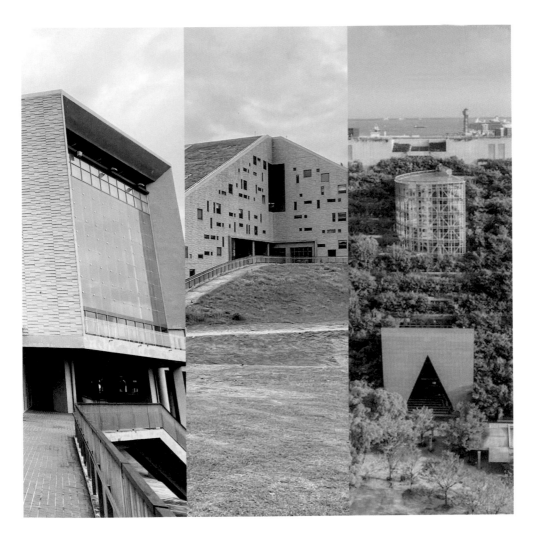

Info ／國立台東大學圖書資訊館

地　　址：台東市大學路二段 369 號
電　　話：089-518-135
開放時間：週一至週五 08:00-22:00；週六 09:00-17:00；週日 14:00-22:00
官　　網：https://lic.nttu.edu.tw/mp.asp?mp=1

覆蓋著綠草坪的金字塔、山坡上的朝聖之路、依山傍水的地景建築、在岩壁洞窟裡的棲息與閱讀

建築詠者觀點

　　台灣的綠建築風潮已經行之有年，主要是因應地球暖化等真實環境變遷的生態學式思考。在建築必須具備對環境友善、節能減碳、永續經營之潛能的這份大義名分下所做的一系列政治正確的反應措施。所以重要公共建築被要求需要經過一系列繁複的計算以取得「綠建築」標章，換取建築興建過程中的「御守」吧（笑）。雖然立意／利益良善，但似乎一直以來都停留在極抽象的數值化層次的綠建築，坦白說很沒有真實感，與日本福岡舊市政廳的 ACROS 那座綠色森林山丘，以及荷蘭台夫特工科大學那棟宛如被翠綠山坡覆蓋的圖書館之「具體綠建築」有著無比遙遠的距離。這樣的鬱悶與哀愁，終於在台東大學這棟圖書資訊館落成問世時一掃而空，使得台灣的民眾得以更直接感受到所謂綠建築的真意。

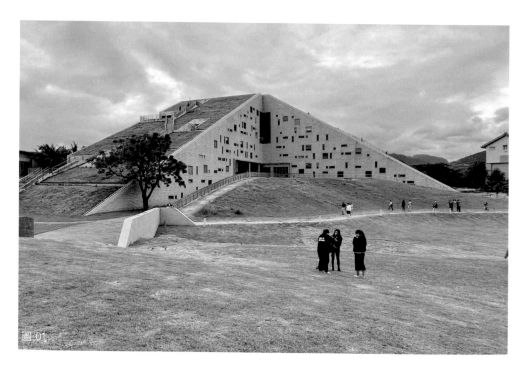

圖 01

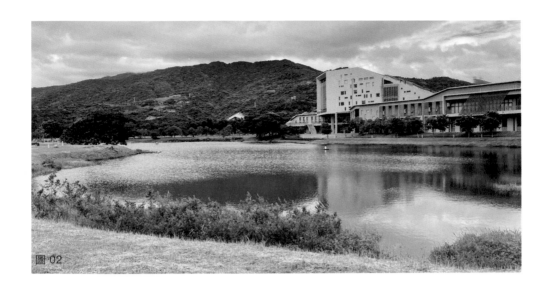

圖 02

　　就我個人的觀點來說，這種所謂的綠建築，或說對於環境相互友善的「自然系建築」，在具體上應該要有足夠的綠覆蓋與植栽的配置，並且就台灣在地氣候能夠賦予建築充分通風與散熱的孔隙，在形體上相對低調地融進環境地景當中，才是作為與環境友善之綠建築應有的品格。而台東大學這棟圖書資訊館，碰巧地完全滿足了我個人對於真實綠建築想像的渴望：首先在於它的造型揉合了圖書與山的意象，巧妙地遊走在抽象與具象之間，造就出多重閱讀的可能。在某些角度呈現出有綠色青草地之大斜坡覆土建築；在某些則可以看到其表面上刻劃大量謎樣文字般開口的金字塔，為這棟新建築增添某種帶有古文明況味的趣味性。但若從湖的另一側來看，又覺得它以沉穩的姿態佇立在水邊，整個量體的輪廓有著微幅的高低起伏，在視覺上表現出優雅的韻律與節奏。我尤其偏愛設置在綠色草坡屋頂斜面上的登山道，伴隨著不同高度的開口配置而具有曲折的美感，也有類似朝聖之路的儀式性。

圖 03

圖 04

相對於外部動線的空間動態，鑽進圖書館給人一份宛如接受山洞庇護的安堵感而使空間調性轉為靜態。這裡的最高潮，或許就是這個呈 90 度角的兩個量體交會之處頂部，有意識地做出挑空，使得原本相對壓縮的空間在此一口氣釋放出來。透過玻璃帷幕不只可以俯瞰湖景，更可以遠望鄰近的山脈。這棟建築不僅恰如其分地透過覆土式的綠屋頂做到充分的隔熱，也透過眾多植栽增加綠覆率，同時設置大量開口部讓建築能夠好好地呼吸，使它的形體不至於過於張牙舞爪，而是以相對謙卑且低調的態勢與周邊環境共生，視為一場無比動人、關於自然與人造之間的對話。

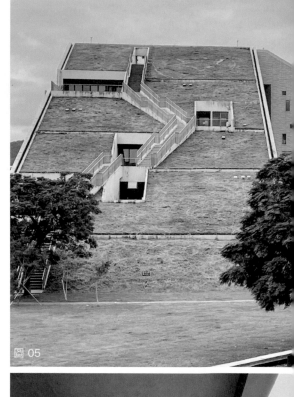

圖 05

圖 06

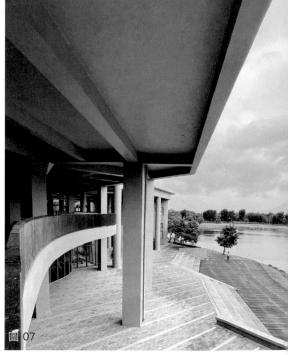

圖 07

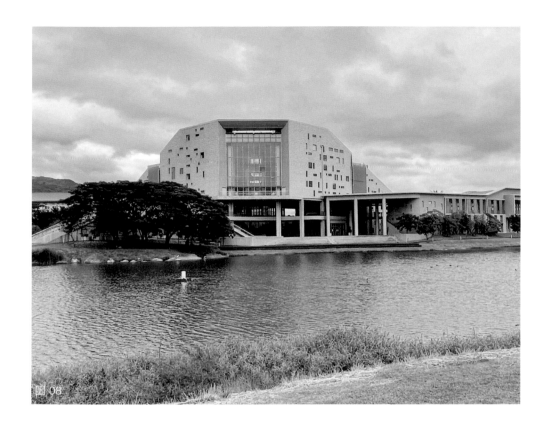

圖 08

Key Words ╱建築師如是說

在建築創作上「邁向有機體與關係性的自然建築」的日本建築大師隈研吾指出，「所謂的有機體、有別於單純的自然環境或素材，它必須具備生命體固有的『成長』動態機制與原理……，就像生命體會順應棲息的環境那樣採取各種姿態，以各種方式繼續存活下去般。換句話說，那是一種透過與自然之間的關係性所達成的創造結果。」

而日本自然系建築大師伊東豐雄也曾經提到，「隨著科技的進步，我們所需要的並不是那種一直把人囚禁在人工環境裡的建築，而是在某種程度上能夠帶領我們重新接近自然環境，喚醒人類感官知覺本能的建築。」

綜合以上的討論，或許做出這樣的延伸式思考吧！消解建築作物件（object）的突兀感、達成物質表象與本質的再縫合，並將場所與幸福的關係結合在一起，以成就與自然的共生、紮根於地域生活文化，讓生活者得以安然居住、棲息與悠遊之場所的那種建築，或許就是綠建築╱自然建築的真意。

圖 09

圖 10

名建築周邊要注意：卑南文化遺址公園

　　雖然並非近在咫尺，但是既然前往台東大學拜訪了自然系建築這座圖書資訊館，那麼作為某種對照，則是同樣位於台東市郊的卑南文化遺址公園。這裡的主要看點是作為園區遮蔽體（Shelter）的遊客中心與開放式木構架展間，竟是曾經貴為日本東京大學副校長的內藤廣建築師所設計的秀逸之作。其最大的特色在於利用可循環材料的集成材做大跨距木構梁的設計，減少了立柱，讓展示廳有較為遼闊的視野；弧形梁與鋼架也在視覺上編織出帶有韻律感的結構美學，是綠建築中對於環境永續訴求的重要範例，亦呈現出設計的美感。另一方面，園區中也有幾棟原住民原始部落的家屋建築，是屬於真實面對自然環境下醞釀而成的，由先民在生活智慧累積下打造而成的「自然建築」，非常值得一訪。

Info ／ 卑南文化遺址公園
地　　址：台東市文化公園路 200 號
電　　話：089-23-3466
開放時間：週二至週日 09:00-17:00
官　　網：https://www.nmp.gov.tw/content_188.html

國立台東大學圖書資訊館 圖說 ／

01 宛如有著綠屋頂的另類金字塔或神殿般的圖書館建築
02 依山傍水、與自然環境共生的大地雕塑
03 靠近圖書館建築本體的仰望
04 在圖書館山坡上的漫步與悠遊
05 以覆土手法打造出真實的綠建築。在不同高層上有其進入到內部圖書館的露台入口
06 教室棟建築的一些人性尺度的院落
07 圖書館湖畔側的空間介面
08 圖書館建築的另一側是以大面開窗面對校園中的湖畔水景
09 遺址公園遺跡上的遮蔽體建築有著厲害的木構造
10 卑南聚落的傳統高腳屋房舍

以單純的幾何量體來作為美學意識表徵

公東高工教堂

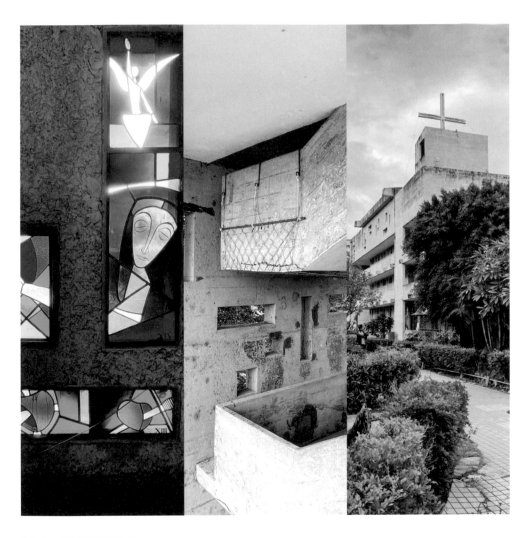

Info / 公東高工教堂
地　　址：台東市中興路一段 560 號
電　　話：089-222877

屋頂上的方舟聖殿、粗獷的清水混凝土、純粹極簡的現代主義式操作、另類的修道院建築

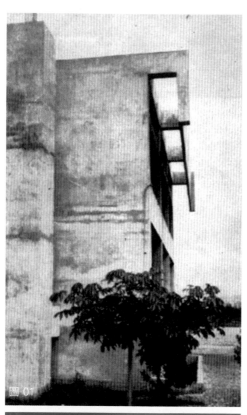

圖 01

圖 02

建築詠者觀點

　　這個位於台東市、堪稱現代建築遺產等級的作品，是遠在 1960 年、由瑞士建築師達興登（Justurs Dahinden）所設計的經典，是在那個幽微年代裡散發出建築之光的所在。

　　根據相關資料顯示，全名為台東縣私立公東高級工業職業學校（Catholic St. Joseph Technical High School）的公東高工是在 1957 年由天主教白冷會（白冷外方傳教會）的錫質平神父一手籌劃、創設的教育機構。是白冷會領受呼召來到台灣傳教初期、在台東這個相對邊陲的城市展開福音事工最重要的使命。他們興辦職業教育來協助偏遠地區花東青年尋得更好的人生發展起點，同時為台灣社會培育產業發展之際所需的人才。白冷會在創設公東高工時，特別聘任了 15 位瑞士籍的工程技師，採納歐洲的師徒制來進行實物教學，造就公東高工成為台灣技職教育界重鎮的歷史。而位於這個學校某棟大樓上的教堂，也象徵那個時代的方舟與被高舉的聖殿。

這座聖堂建築在建築的評價上早已有號稱台灣後山原鄉裡最為璀璨之晨星的定見與地位。而我卻一直到了 2020 年的秋天，才終於有了正式造訪這聖所的機緣。目前整體校園其實是在初期的原始校區往西南側擴張的結果。在最初的校園配置構想上，採用的是落在南北軸向上的類合院形式以框架出校園的空間結構，而這裡頭最初的三棟建物與現在的街廓邊緣恰好夾成 45 度角，且對於城市街道呈現出一種相對立體、具雕塑感的表情。從歷史圖片上可以發現已經繁華落盡的昔日正門變成了今天位於北邊側門，以方形量體插入懸挑感的薄板，加上細柱支撐構築而成的洗鍊入口，這是由四個極簡的量體刻畫出來、既分離又連結的共同體。

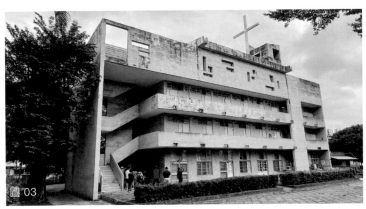
圖 03

圖 04

　　在校舍建物純粹而理性的幾何形建築量體形貌，以及削切其上的開口部與分割線條、噴上粗面水泥的牆面、戲劇地貫穿教堂主軸向的幽微天光與牆面上的鑲彩色玻璃，都賦予整體空間一股厚重、沉穩、靜謐的氛圍。現在回顧起來這樣的手法，的確深受當時在國際建築舞台上如日中天、綻放出無限光芒的柯比意所影響。包括在馬賽公寓立面所出現的垂直百頁遮陽板、香地葛高等法院的立面構成與垂直動線拉至挑空空間的操作方式、廊香教堂中具象的落水頭與牆壁上那種既隨機浪漫卻又帶有某種理性秩序的開口部、類似師法拉托瑞特修道院的頂端抽象性鐘塔的處理，以及它們都透過間接採光的動作，巧妙安排光線滲入內部的路徑轉折……，均醞釀出讓人們得以沐浴在幽微光暈中，享受彷彿有神溫柔同在的感受。以上這些設計要素在瑞士建築師達興登的操作下，完美地揉合轉化、重新降生在公東高工這所或可視為另類的修道院中：在設計的表達上幾乎是徹底摒除一切，以單純的幾何量體來作為美學意識表徵，且在紮實的型態下披露其潛在的神聖性。那無疑是在抽象化的設計過程中，將表現性作出壓抑後所萌生的內在魅力。

Key Words ／建築師如是說

　　關於所謂的「修道院」，根據西洋建築史權威的傅朝卿教授在《西洋建築發展史話》這部經典著作中指出，「一座修道院通常是一個複雜的建築組群。教堂或聖殿通常是修道院的主體，是修道院舉行各種儀式之處，一般對外開放。而教堂旁最大的空間是迴廊（Cloister），由四邊有頂拱廊包圍中間草地的中庭大空間。據說中世紀的修道士通常會在這個迴廊中的讀書座上研讀經文、抄寫經文或描繪經書中的插圖；刮鬍鬚與理髮的工作也是在迴廊中進行，髮型乃是耶穌基督刺冠的象徵。此外，亦是修道士進入教堂、作為行政運作空間的章法室以及餐廳等重要空間的集合場所。宿舍則是集體睡眠之處，內部陳設極為精簡。餐廳是共同用餐的地方，有相當嚴謹的規範，而且每天只有一餐在中午時分左右進食的正餐，主要是以粗麵包為主……」。

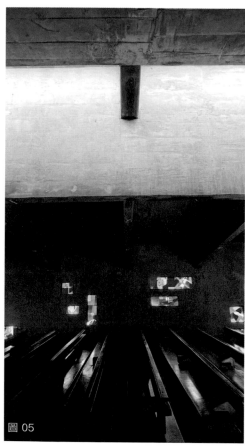

圖 05

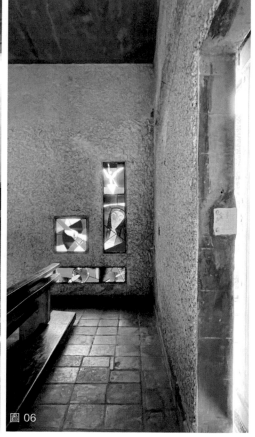

圖 06

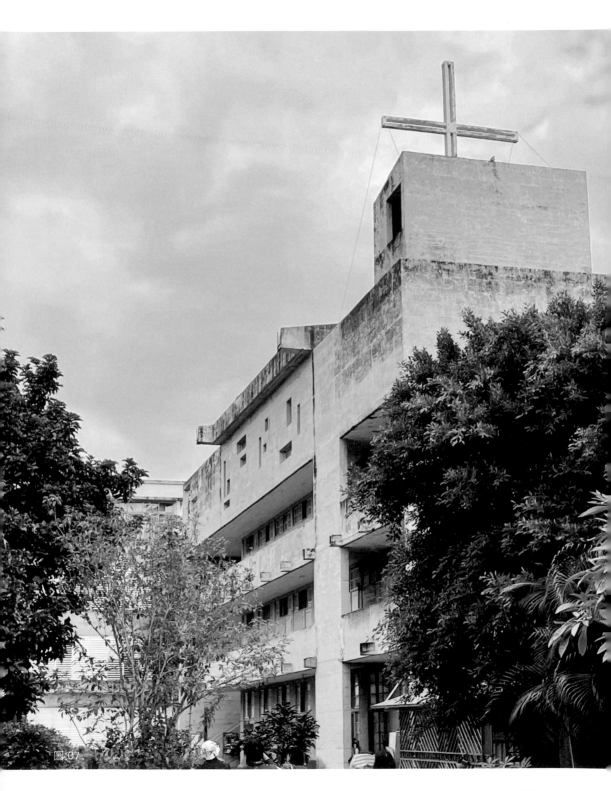

圖 07

根據這樣的邏輯重讀公東高工的話，可意識到位於舊正門校園整體軸線上的兩層樓方形量體便是昔日的行政大樓與校園餐廳，是所有人辦理各種事務以及能夠坐下來用餐、聚會與交流的所在。靠近它成為左翼的長條型方體建築為教室大樓，二、三樓是作為課堂講課用的教室，一樓則是作為將學習到的知識付諸實行與操練應用的工房。隔著中庭與它相望的是聖堂大樓，這的 1F 是實習工廠，2F 是教室，3F 則是有 6 個房間的宿舍。至於最高樓層的 4F 便是宛如 Upper Room 的、隱喻聖靈降臨的所在，或是如漂浮在世俗海洋之上的方舟聖殿——雖然從整體平面上並沒有設置出像中世紀那樣的中庭迴廊，卻採抽象的手法，以可通行的步道來圍繞由三棟建築所形構出的中庭廣場，然後將昔日作為修道院建築群核心所在的聖堂配置到制高點，創造出彷彿在垂直向度上延伸發展而成的立體「修道院建築」。

　　雖然公東高工的聖堂大樓因著年久失修而略顯疲態，但在當年以純粹的清水混凝土板結構、善用開口部滲進的光線滲透暈染而成的神聖性與崇高感，直到今日依然是如此地扣人心弦且無懈可擊。這或許可以視為是在材料、技術與空間三位一體相互效力下所造就、屬於有著神同在與聖靈降臨的極致境界。

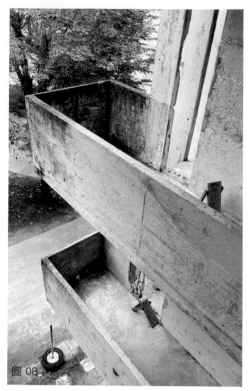

圖 08

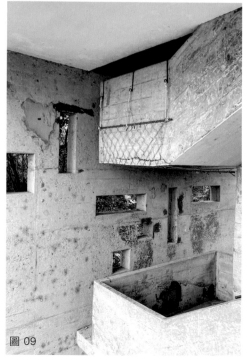

圖 09

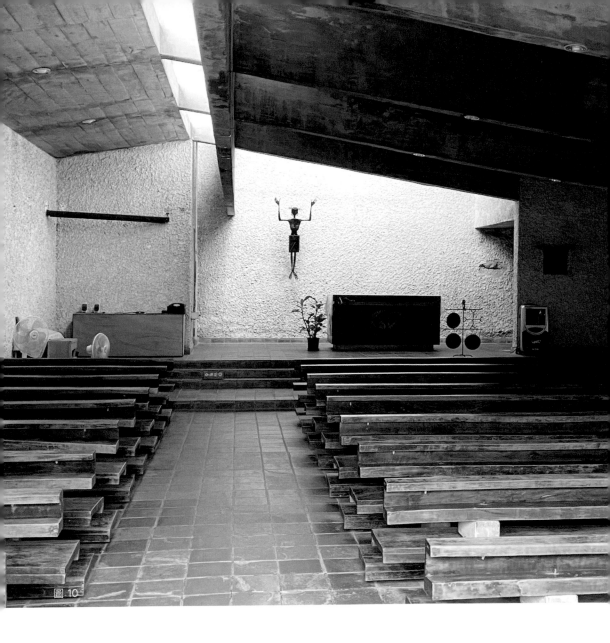

圖10

公東高工教堂 圖說 /

01 公東高工校舍的歷史性影像

02 從教堂棟往中庭的俯視

03 以清水混凝土打造的公東高工教堂棟。教堂位於頂樓

04 有著強烈雕塑性格的樓梯

05 教堂內部的間接採光以及彩色玻璃光暈

06 地板鋪面、牆壁的內裝與座椅家具都有著豐富的材質觸感，散發出濃烈的粗獷主義建築風情

07 公東高工無疑是台灣在那個幽微的年代裡，與世界潮流同步的建築傑作，更是守望台東這座城市的禱告塔與方舟

08 樓梯轉折處的露台，莫名散發著屬於某個時空中的建築詩意

09 有著有機開孔的側牆與頹杞的樓梯。目前以正式開始進行整修

10 讓人得以沐浴在幽微光暈中，享受彷彿有神溫柔同在之感受的公東高工教堂

澎湖—島嶼之間的建築群落漂流

緣宿

Penghu

將建築師與業主的腦波測出來，進一步轉化成曲線作為參數以構成有機形狀

緣宿

Info / 緣宿
地　　址：澎湖縣湖西鄉隘門村 45 之 3 號
電　　話：06-9260302
營業時間：每日 9:00-21:00
官　　網：https://www.enishiresortvillatw.com/

宛如玄武岩肌理的清水混凝土、在峽谷中穴居般的空間、反映澎湖風土條件的內聚式性格、屬於澎湖的自然系建築

建築詠者觀點

每次前往澎湖，總有著一份難以言喻的療癒感。構成澎湖的主要空間核心所在，是由數十座島嶼環繞著內海，即「外婆的澎湖灣」，然後隨著各島嶼、沿著這個海灣蔓延散布著先人移民開墾下所形成的有機村落。村落的房子大多數是傳統平房與二層樓高左右的方盒子混凝土建築，雖然難稱華美但非常有味道。因著離散式的配置而有著低密度的開闊感，只要走到屋頂上就可以輕易地望見海的遼闊。最具特色的建築元素是用珊瑚礁遺跡的咾咕石所構築出的圍牆，在遮蔽保護家家戶戶得以自給自足之農作物的同時，也為住家擋掉些許冬季裡嚴峻的東北季風。澎湖的生活隨季節而在天氣上有著急遽的變化，可以說是一種與自然環境同居的狀態，也因此是個深受海洋資源恩賜的所在，不同的季節與時令都能嘗到最鮮活且鮮甜的海產，感受到有別於農耕社會的另一種富庶。

關於這棟即將在澎湖湖西鄉隘門的新建築，日本建築師前田紀貞一開始主張本次的設計應該跳脫過去獨斷的黑盒子式設計手法，而透過採集腦波的

圖 01

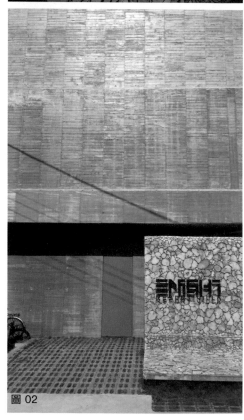

圖 02

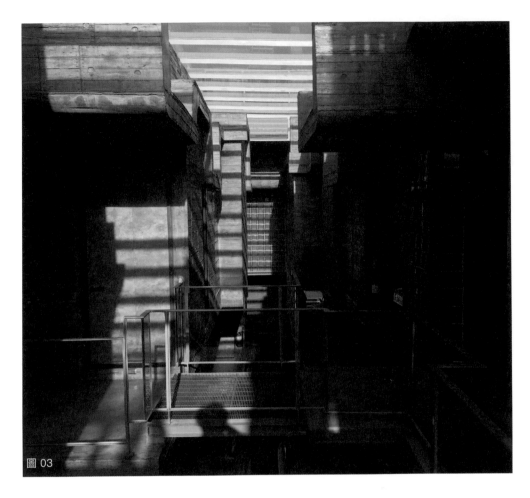

圖 03

方式，試圖將潛藏於腦海深層的潛意識萃取出來，讓長時間以來已經被淡忘的或未能顯現出來的記憶，能夠以某種形式作為設計表現的元素。用比較專業的說法就是「Algorithm（設計演算法）」的應用，將建築師前田與業主劉姐的腦波測出後，進一步將高高低低帶有鋸齒狀的波形轉化成相對平緩的曲線，作為中庭開口形狀及室內樓板高低變化的參數以構成有機的形狀。建築軀體本身的高低起伏及曲折就這樣直接形成整棟建築物的樓板，然後再根據各個局部場所的特性做出空間配置，創造好幾個截然不同而各自擁有其室內景致的房間單元：有的宛如穴居的狀態給予人一份受包圍與保護的安堵感；有的是在不同高層下的活動，猶如居住在土丘上的閣樓。而樓板的局部變化也衍生成可以坐下來的矮凳、成為可閱讀的桌子或可置放家具的櫥櫃，彷彿深入自然的地貌中，並從那裡頭體會原本是生活在洞窟或狹縫裡的生物才能享受的空間感受。

圖 04

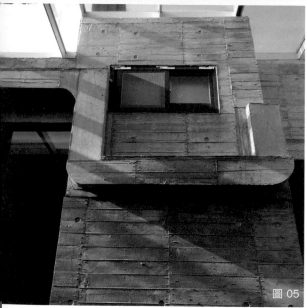

圖 05

在配合澎湖夏天炎熱陽光的酷晒與冬季含高鹽分之東北季風的強烈吹拂、侵襲的氣候條件，這棟位於隘門沙灘附近的海邊民宿／設計旅店在外觀上與一般的海邊度假村有著很大的不同，主要的開口設在建築物的內部（採光中庭），採取相對封閉的最低限開口，以創造出帶有具封閉性或防禦性的、密實的建築立面。在材質上，前田從台灣最普遍使用的棧板模澆製出的混凝土中發現一份帶有原始質樸粗獷、並蘊涵著日本侘寂美學的韻味，因此決定直接用未裝修的混凝土表面來呈現這棟建築物。有趣的是，在最後成果的呈現上，竟意外地喚醒了潛藏於土地之中的靈魂，展現出宛若澎湖原始天然玄武岩地景的質感，成為一座如峽谷般但內裡有著崎嶇高低不平地表的洞窟般建築。

我試著將這樣的建築稱之為「極致的自然系」。來自於蘊藏在潛意識腦波的交織與設計的操作下，加上長達 5 年的緻密施工過程，讓這棟建築創造出前所未見的室內有機地景與氛圍。除了早已成為熱愛建築的人們爭相拜訪見學的聖地之外，同時似乎也喚醒了潛藏於澎湖這塊土地之中的靈魂，使新世代的民宿經營者願意告別過去那種複製他國風情意象的廉價作法，而開始有了新的動向，長出那些意識澎湖自然地景而與其共生的建築佳作。

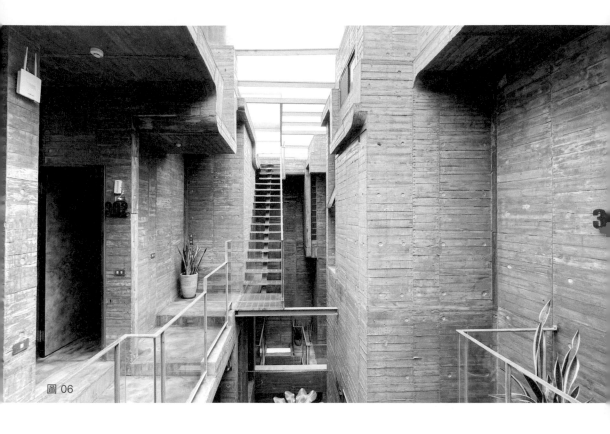

圖 06

Key Words ／建築師如是說

　　日本建築家前田紀貞與辻真吾在進行本案設計時，對於構築材料的混凝土，做了極為耐人尋味的的思索：

　　帶有硬質印象的混凝土──那是從攪拌車上卸下的黏稠液體，在之後徐徐凝固而成、宛如蜜蠟般的素材。當混凝土凝固的時候，會受其周邊「基地環境」的影響，而改變混凝土各式各樣的表情。這當中自然會有直接影響其品質的水分／氣溫／溼度的成分，但還包括了太陽與海風、壯大的自然、作為其恩惠的食材，甚至是現場工匠們渾身汗水與油脂的勞動，這樣的東西全部合而為一，刻印出「澎湖之混凝土」的表情。

　　前田與辻表示，「第一次來到澎湖這塊土地上時，我很直觀地確信這棟建築物的素材應該採用了『澎湖固有』的東西。因此，並非複製都會流行的那種均質劃一型的『清水混凝土』，而是以呈現出『澎湖的混凝土』為主要目標。並不是從都會借來的那種『外出用打扮式的混凝土』，而是從澎湖島的幸福日常中、不需裝模作樣下所引導出來的『平常裝扮的混凝土』」。

結果 Enishi Resort Villa 之混凝土在打設完成後的表情，竟然出現宛如目擊大菓葉柱狀玄武岩的那種粗糙而奔放的「自然」，以及讓人感到出乎意料之外的美麗秩序。那就宛如是在歷經長時間焠煉下的樂園，每天坦然歡笑、流淚，樂於與人們親近所產生的深刻皺摺質感，就那樣地刻印在混凝土表面上的模樣。Enishi Resort Villa 並沒有去跟隨或順從「都會型混凝土的作法與流行」之必要。不只如此，造訪這座島的人們也必然能夠在澎湖島與台灣當中發現最棒的，而且是最優良的空間質感與和緩流動的時間下所醞釀出的豐饒。

　　前田表示，「在早已吃膩了的、由歐美主導的文明時代走到盡頭之際，或許在不久將來就會到達的『精神的時代』。只不過那早在遙遠的從前（古時候）就存在於澎湖這裡了。」

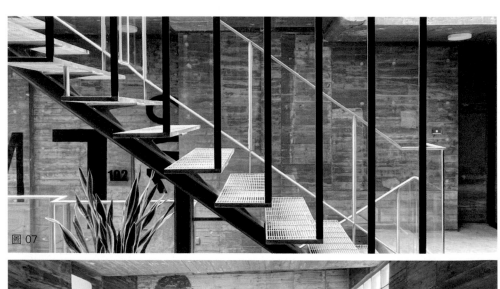

圖 07

圖 08

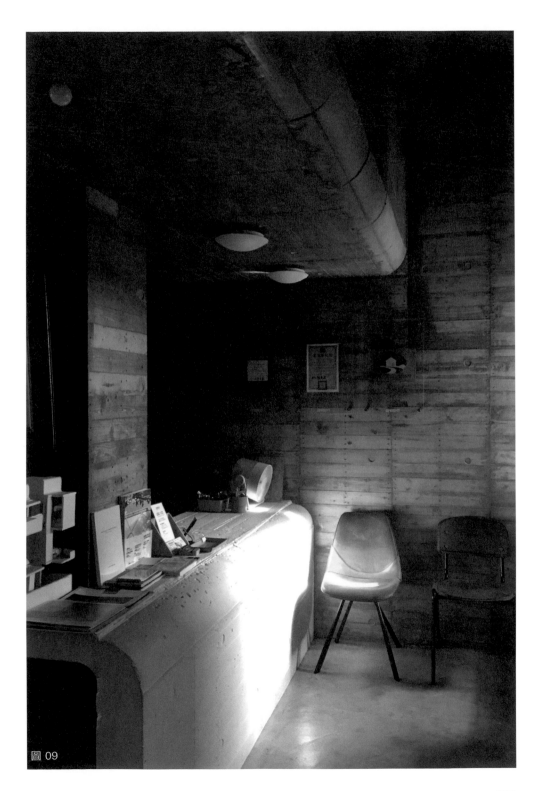

圖 09

圖 10

緣宿 Enish Resort Villa 圖說 /

01 緣宿的主視覺牆，以珊瑚礁的切面所構成

02 因應澎湖的天候，對外帶有封閉的建築表情

03 內部宛如置身在玄武岩山壁的狹縫中，是一個內聚性的狹長中庭

04 中庭的俯瞰視角，可以看見二樓的餐廳、以及自然植栽

05 上下起伏如自然地形的樓地板，是這棟自然系建築的最大特點

06 以無裝修的混凝土表面來呈現這棟建築物的作法，意外地喚醒了潛藏於土地之中的靈魂，展現出宛若澎湖原始天然玄武岩地景的質感

07 在厚重的建築體中以輕盈且具穿透性的鋼構與玻璃來創造位於中庭邊的主要動線

08 彷彿棲息在自然洞窟中的客房，感受自然系的原始況味

09 緣民宿的入口接待處。有一份粗獷醇厚的美感

10 及林春咖啡館的入口。它的背後直接就是沙灘

11 澎湖的白色沙灘與碧藍海水是世界級的美景。這是其中之一的隘門沙灘

12 位於隘門沙灘前的林投公園裡有一座海濱森林咖啡館—及林春

13 同時享有碧海藍天與森林綠蔭交織的咖啡時光

圖 11

圖 12

圖 13

名建築周邊要注意：隘門沙灘以及其後方森林中的及林春咖啡館

　　一般人來到澎湖旅行，除了享用無比鮮美的海鮮外，另一個最重要的目的應該就是充分享受讓身體踩踏在白色沙灘上，同時沉浸在澄淨海水中的沁涼。幸運的是，在距離緣宿步行不到 10 分鐘的路程，便是坐擁著白色沙灘的隘門海邊。這些砂和台灣西海岸黑水溝旁、那種其貌不揚的黝黑沙粒完全不同，有著珊瑚礁顆粒化後的白色光澤，在陽光與藍色海水的襯托下無比優雅，光是視覺就已經給人極大的滿足感。悄悄地座落在其後方林投公園森林祕境中的咖啡館更是宛如奇蹟般的存在，是一棟擁有大窗戶使得視覺對外完全敞開、能望向周邊森林與海岸、有著絕美景致與氛圍的咖啡店，為原本充滿熱情奔放的海邊風情增添一處靜寂休憩之所，堪稱極致的享受。

Info ／ 及林春咖啡館

地　　址：澎湖縣湖西鄉林投村 1-3 號
電　　話：06-992-3639
營業時間：10:00-19:00
官　　網：https://www.facebook.com/Gillyprimavera/?locale=zh_TW

作為雜想與啟示的後記

其一，歷史的再臨。

　　這或許可以視為一部類似台灣版的「都市徬徨」式的寫作。從 2020 年至 2023 年這段遭逢世紀性浩劫般的新冠疫情期間，使這個世界處於一個不得不沉潛、等待轉機到來的狀態。若以我個人有限的生命經歷來加以投射的話，這份被困住而身不由己的景況，也曾在 2000-2003 年這段期間出現過：那段不得不入伍服役，以及同時帶著不安與未知的心情、準備前往日本留學、探索這個世界的醞釀期。20 年前是基於役男的身分而受到綑綁，限制我個人自由飛往世界的腳步；20 年後的現在，則是因著疫情造成世界性的閉鎖，好一段期間阻斷人們之間的往來與交流。但是對於我的個人經驗上，共通的部分在於是一個透過書寫沉潛並在想像世界的同時，轉為關注自身近旁所做的蓄勢待發。當時的我在 2003 年完成了前往日本留學的夢想，那麼在解封的 2023 年，或許又將走向一個始料未及的境界擴張，並看到全新人生旅程上的風景吧。

　　就如同「安藤忠雄的都市徬徨」帶給我的建築啟蒙那樣，我期待這部相對輕鬆而寫意的建築散記，也能帶給一般讀者大眾另一種觀看位於我們身邊的這些台灣建築的方式與眼光。這本書裡頭的案例是我從 2020 年底以來，從故鄉台南出發，然後逐漸往周邊擴張範圍而成的建築探訪旅程中所做的選粹，所以有極大一部分集中在南部（台南、高雄與嘉義）。相較之下，台中的案例則是這 10 年之間所不容錯過的經典，而台北、宜蘭及花東的零星案例則是接到通告出任務前、往現場之下所做的珠玉般的紀錄。澎湖較為特殊，是從 2012 年到 2018 年之間所實際參與的建築實作案，帶有某種生命里程碑的性格，因此也收錄在本書之中。做這些分享其實最大的期許在於，讓建築的沉浸式體驗與品味成為人們生活中對於飲食美學之外的另一項講究。我的看法是，建築終究是承載、支持人們生活的容器與場域、是身體近旁的親密存在，甚至可以說就是我們的生活本身……

其二，反思／自省。

建築是某種程度上的「巴別塔」，那是在某種莫名的自戀下的意氣昂揚，並在不知不覺中沉溺在宛如造物主所擁有的支配那般，甚至帶有人定勝天的狂妄。而這份過度的自信與驕傲往往帶來了許多的災難。眼看著是為眾人的「好」所做的付出、為了達成美好的願景而想方設法，卻落入人們在遠古時代建造巴別塔時的迷思？擺上一切心力所打造的建築是否真的能夠拯救世界？還是終究如海市蜃樓般的幻影？在 2022 年底過世的日本知名建築家磯崎新，甚至曾經在其著作中指出，建築的最終階段就是「廢墟」。這麼說來，若將所有的心力僅投注在「建築」這個有形的軀殼裡，會不會終究只是一場「徒勞」？

其三，修正與補償。

Those who were Amateur Built the Arc；the professional built Titanic 在本書寫作的最後階段，也在社群網路上看到有人分享了上面的這句話——「素人打造方舟；專業者打造鐵達尼」。短短的一句話，在我個人看來確實如一記醒世警鐘。我們是否都只是憑藉著所謂的專業知識與技術，一味地去創造出宛如歌頌人類文明般的鐵達尼或巴別塔，而忘記一般人渴望的只是一個當末世審判來臨時得以安居的方舟，或是在生命遭遇暴風雨之際得以獲得庇護的家？2011 年在日本所發生的東日本大地震，因著引起海嘯而造成東北許多沿海城市的滅絕，也讓建築家伊東豐雄有了「建築究竟能夠做到什麼？建築究竟還有什麼可能性？」的反省，而以「Home For All」為名，展開一項從建築師角度出發的救災支援行動。而這也讓我想起法國作家大仲馬在其名作《三劍客》裡那句極為震撼而激勵人心的話語：All for One, and One for All。這句話在某種程度上或許能夠總結我對於建築的看法：建築從來都不是萬能，也從來無法拯救世界，但從不同的角度出發來參與建築、思考建築，或許可以成為一場尋求救贖與自由的希望之旅，並讓建築作為生命旅途中、屬於自己的一份浪漫與情懷。

謝宗哲 2023

國家圖書館出版品預行編目（CIP）資料

散步中的台灣建築再發現：跟著名家尋旅 30 座經典
當代前衛建築 / 謝宗哲著 . -- 初版 . -- [台北市]：
創意市集出版：英屬蓋曼群島商家庭傳媒股份有限公司城
邦分公司發行 , 2023.05
232 面；17 x 23 公分
ISBN 978-626-7149-62-1（平裝）

1.CST: 現代建築 2.CST: 建築藝術 3.CST: 建築美術設計
4.CST: 台灣

923.33 112000483

散步中的台灣建築再發現：
跟著名家尋旅 30 座經典
當代前衛建築

作　　　者／謝宗哲
責任編輯／陳姿穎
內頁封面設計／伍小玲
行銷企畫／辛政遠、楊惠潔
總 編 輯／姚蜀芸
副 社 長／黃錫鉉
總 經 理／吳濱伶
發 行 人／何飛鵬
出　　　版／創意市集

發　　　行／英屬蓋曼群島商家庭傳媒股份有限公司城邦分公司
　　　　　　歡迎光臨城邦讀書花園網址：ww.cite.com.tw
香港發行所／城邦（香港）出版集團有限公司
　　　　　　香港灣仔駱克道 193 號東超商業中心 1 樓
　　　　　　電話：(852) 25086231
　　　　　　傳真：(852) 25789337
　　　　　　E-mail：hkcite@biznetvigator.com
馬新發行所／城邦（馬新）出版集團
　　　　　　Cite (M) Sdn Bhd
　　　　　　41, Jalan Radin Anum, Bandar Baru Sri Petaling,
　　　　　　57000 Kuala Lumpur, Malaysia.
　　　　　　Tel:(603)90563833
　　　　　　Fax:(603)90576622
　　　　　　Email:services@cite.my

展售門市／台北市民生東路二段 141 號 7 樓
製版印刷／凱林彩印股份有限公司
初版一刷／2023 年 5 月
Ｉ Ｓ Ｂ Ｎ／978-626-7149-62-1
定　　　價／520 元